主编 陈川

Fine Brushwork Painting's New Classic

工笔新经典

素以为绚

水墨工笔画技法

U0139528

主编 陈川

Fine Brushwork Painting's New Classic

工笔新经典

素以为绚

广西美术出版社

图书在版编目（CIP）数据

工笔新经典——素以为绚·水墨工笔画技法 / 陈川主编. — 南宁：广西美术出版社，2019.11

ISBN 978-7-5494-2121-3

Ⅰ.①工… Ⅱ.①陈… Ⅲ.①工笔花鸟画—作品集—中国—现代②工笔花鸟画—国画技法 Ⅳ.①J222.7②J212.27

中国版本图书馆CIP数据核字（2019）第221074号

工笔新经典——素以为绚·水墨工笔画技法

GONGBI XIN JINGDIAN — SU YI WEI XUAN · SHUIMO GONGBIHUA JIFA

主　　编：陈　川
出 版 人：陈　明
图书策划：杨　勇　吴　雅
责任编辑：廖　行
校　　对：梁冬梅　卢启媚
审　　读：肖丽新
版权编辑：韦丽华
装帧设计：廖　行
内文制作：蔡向明
责任印制：莫明杰
出版发行：广西美术出版社
地　　址：广西南宁市望园路9号
邮　　编：530023
网　　址：www.gxfinearts.com
制　　版：广西朗博文化发展有限公司
印　　刷：雅昌文化（集团）有限公司
版　　次：2019年11月第1版
印　　次：2019年11月第1次印刷
开　　本：635 mm×965 mm　1/8
印　　张：26
书　　号：ISBN 978-7-5494-2121-3
定　　价：158.00元

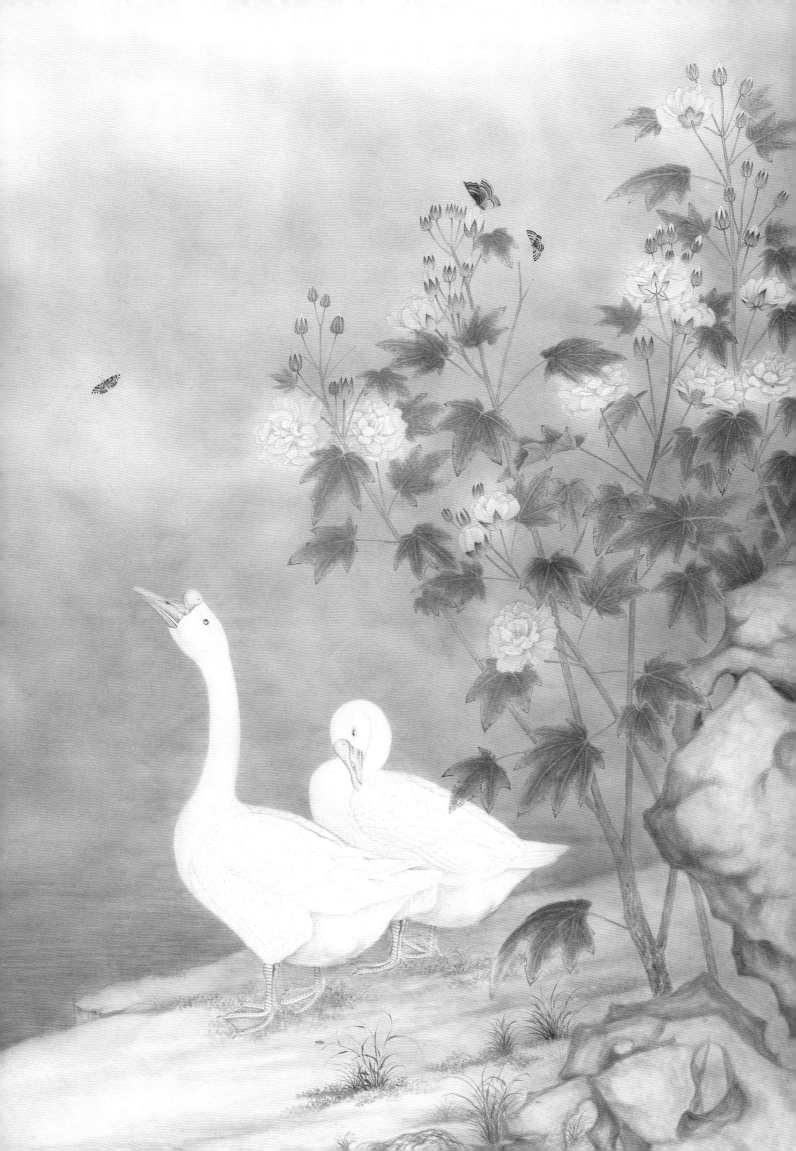

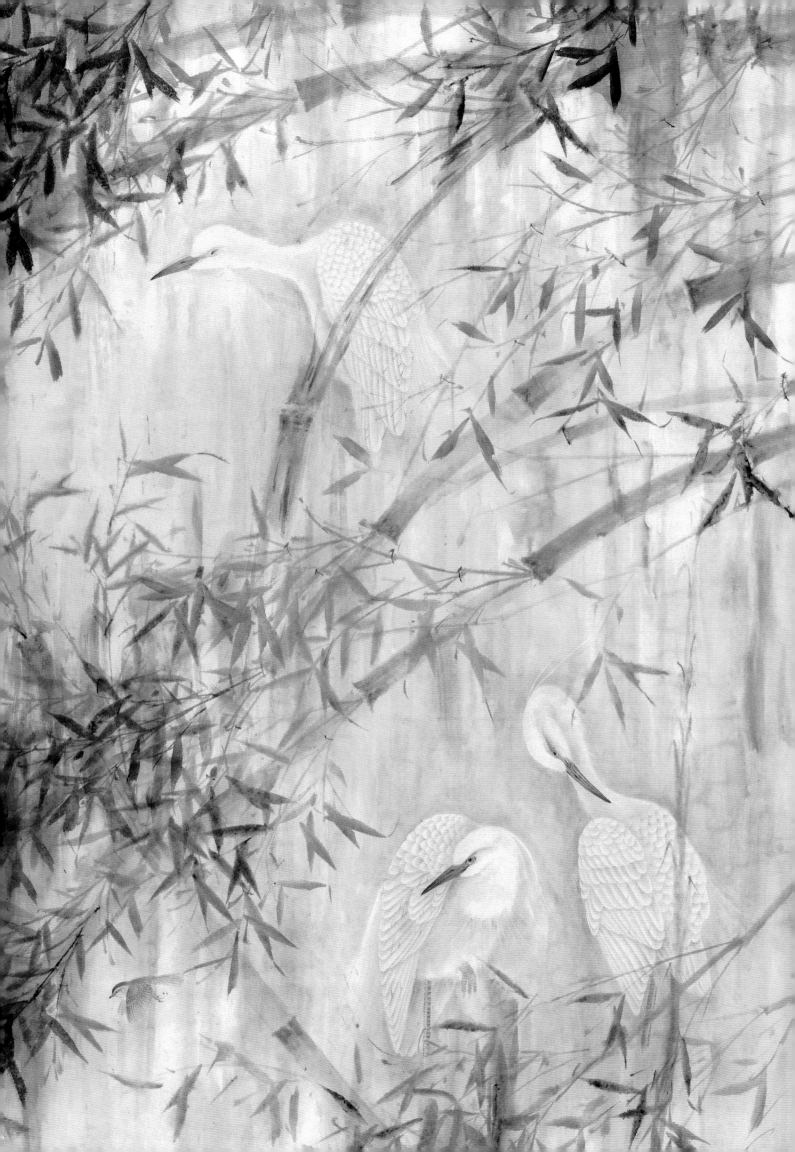

前　言

　　"新经典"一词，乍看似乎是个伪命题，"经典"必然不新鲜，"新鲜"必然不经典，人所共知。

　　那么，怎样理解这两个词的混搭呢？

　　先说"经典"。在《挪威的森林》中，村上春树阐释了他读书的原则：活人的书不读，死去不满30年的作家的作品不读。一语道尽"经典"之真谛：时间的磨砺。烈酒的醇香呈现的是酒窖幽暗里的耐心，金砂的灿光闪耀的是千万次淘洗的坚持，时间冷漠而公正，经其磨砺，方才成就"经典"。遇到"经典"，感受到的是灵魂的震撼，本真的自我瞬间融入整个人类的共同命运中，个体的微小与永恒的恢宏莫可名状地交汇在一起，孤寂的宇宙光明大放、天籁齐鸣。这才是"经典"。

　　卡尔维诺提出了"经典"的14条定义，且摘一句："一部经典作品是一本从不会耗尽它要向读者说的一切东西的书。"不仅仅是书，任何类型的艺术"经典"都是如此，常读常新，常见常新。

　　再说"新"。"新经典"一词若作"经典"之新意解，自然就不显突兀了，然而，此处我们别有怀抱。以卡尔维诺的细密严苛来论，当今的艺术鲜有经典，在这片百花园中，我们的确无法清楚地判断哪些艺术会在时间的洗礼中成为"经典"，但卡尔维诺阐述的关于"经典"的定义，却为我们提供了遴选的线索。我们按图索骥，集结了几位年轻画家与他们的作品。他们是活跃在当代画坛前沿的严肃艺术家，他们在工笔画追求中别具个性也深有共性，饱含了时代精神和自身高雅的审美情趣。在这些年轻画家中，有的作品被大量刊行，有的在大型展览上为读者熟读熟知。他们的天赋与心血，笔直地指向了"经典"的高峰。

　　如今，工笔画正处于转型时期，新的美学规范正在形成，越来越多的年轻朋友加入创作队伍中。为共燃薪火，我们诚恳地邀请这几位画家做工笔画技法剖析，糅合理论与实践，试图给读者最实在的阅读体验。我们屏住呼吸，静心编辑，用最完整和最鲜活的前沿信息，帮助初学的读者走上正道，帮助探索中的朋友看清自己。近几十年来，工笔繁荣，这是个令人心潮澎湃的时代，画家的心血将与编者的才智融合在一起，共同描绘出工笔画的当代史图景。

　　话说回来，虽然经典的谱系还不可能考虑当代年轻的画家，但是他们的才情和勤奋使其作品具有了经典的气质。于是，我们把工作做在前头，王羲之在《兰亭序》中写得好，"后之视今，亦犹今之视昔"，留存当代史，乃是编者的责任！

　　在这样的意义上，用"新经典"来冠名我们的劳作、品位、期许和理想，岂不正好？

2013.7

目录

丁学军

字乙轩，1968年生于山东。现为荣宝斋画院特聘教授、北京工笔重彩画会会员。

参展情况

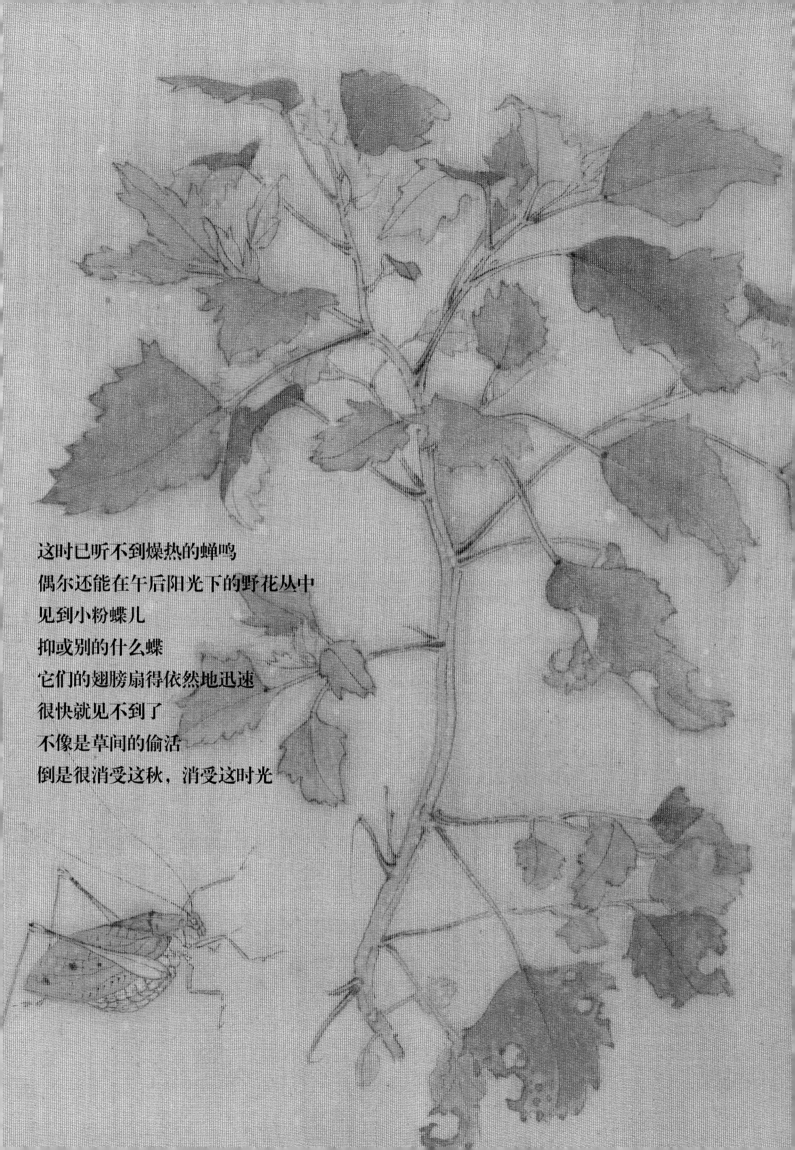

这时已听不到燥热的蝉鸣
偶尔还能在午后阳光下的野花丛中
见到小粉蝶儿
抑或别的什么蝶
它们的翅膀扇得依然地迅速
很快就见不到了
不像是草间的偷活
倒是很消受这秋，消受这时光

石在土中隨其大小具體而生或成物狀或成
峰巒巉巖嵌透空其狀妙有宛轉之勢峰巒
巖竇嵌空具美大者高二三尺小者尺餘或
如拳大坡陁柺腳如大山勢
丙申九月乙軒書石又錄雲山石譜句

拳石四帖之一　47 cm×24 cm　纸本水墨　2016年

仁者樂山好石乃樂山之意蓋所謂靜而壽
者有得於此 丙申九月乙軒畫石

一拳石四帖之一　47 cm×24 cm　紙本水墨　2016年

物象宛然得於髣髴雖壹拳之多而能蘊千巖之秀大可

列於園館小或置於幾案如觀嵩少而面巑蒙坐生清思

故平泉之珍秘於德裕夫余之寶進於武宗皆石之魂奇

宜可愛者然人之好尚故自予同

丙申九月乙軒書石又錄庄館雲石譜句

拳石四帖之三　47 cm×24 cm　纸本水墨　2016年

天地至精之氣結而為石負土而出狀
為奇怪或巖竇透漏峰巒層疊廢凡棄
擲於堀燎之餘遺逃於秦鞭之後者
其類不壹 丙申九月乙軒書

拳石四帖之四　47cm×24cm　紙本水墨　2016年

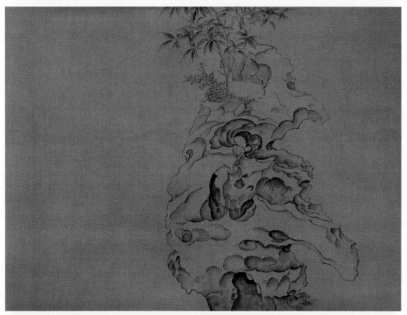

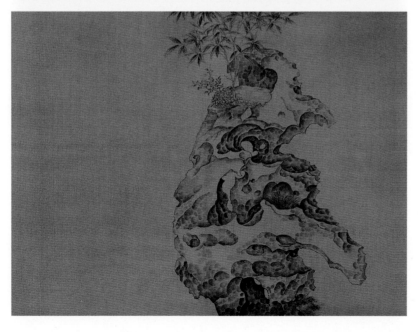

祥龙石图

临摹步骤

步骤一　先在绢上打上准确的粉本，然后根据石头的不同质地来用笔，利用提、按、使、转等笔法，结合浓淡干湿等墨法把形象的前后、虚实、阴阳、轻重等关系用线表达出来。注意用笔不可以太光滑。

步骤二　对照摹本对线稿的形象施以淡墨，先平铺一遍，这样可以观察各层次之间的整体关系，为后面的层层铺垫做准备。

步骤三　仔细分析画面，由浓到淡进行层层分染，笔触不是染成而是利用笔法自然形成。植物的正面薄施花青分染，背面用淡赭染成，此为丰富技法语言。

←
步骤一至步骤三

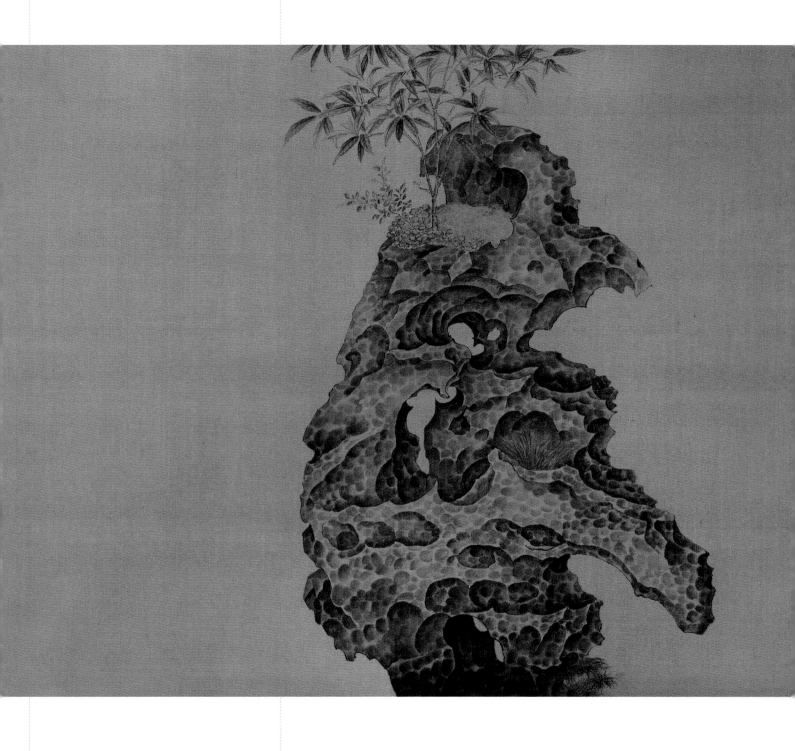

步骤四　鉴于原作格调雅致，用色极精，笔墨细腻入微，润泽清透。切忌一次染成，容易产生"闷"的效果。植物背面染以石绿，提其精神，正面罩染汁绿。最后收拾细节，直至满意。

↑ 步骤四

↑ **映芙蓉**　120 cm×69.5 cm×4　绢本设色　2016年

11

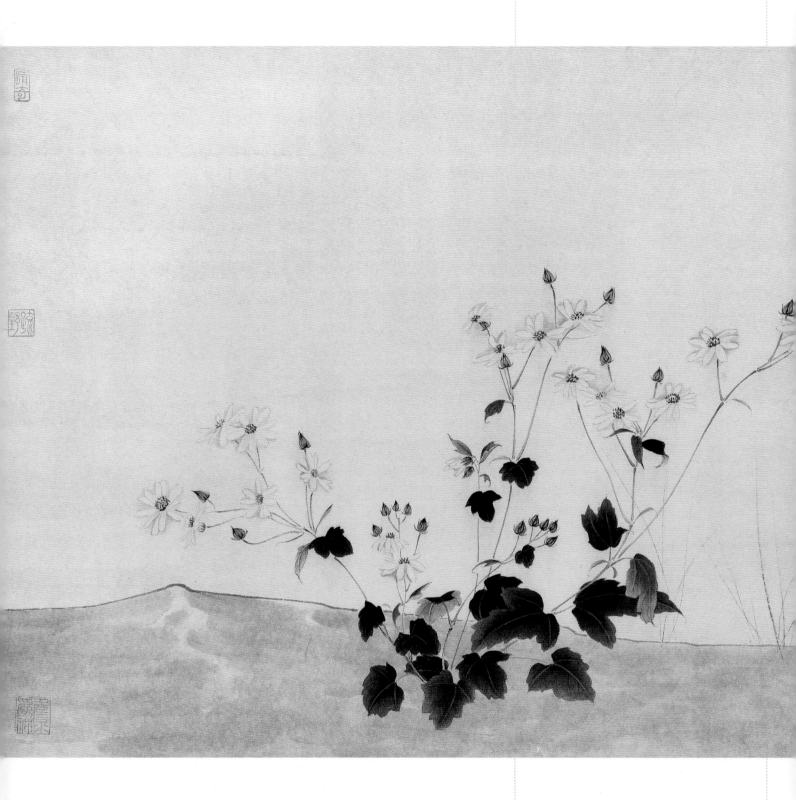

↑ **清晖** 37 cm×91 cm 纸本水墨 2016年

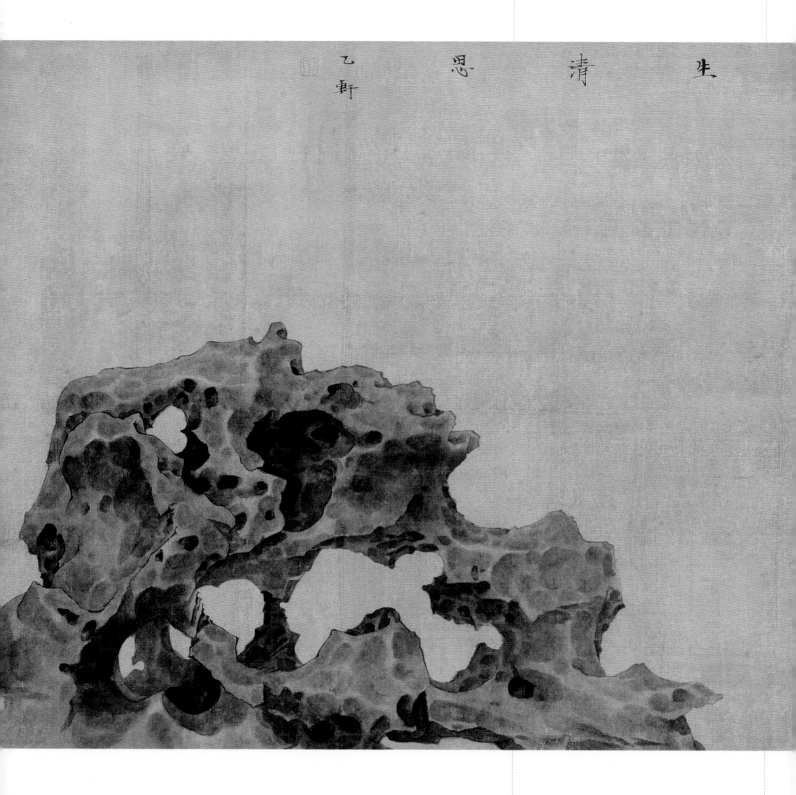

坐生清思　37 cm×91 cm　纸本水墨　2016年

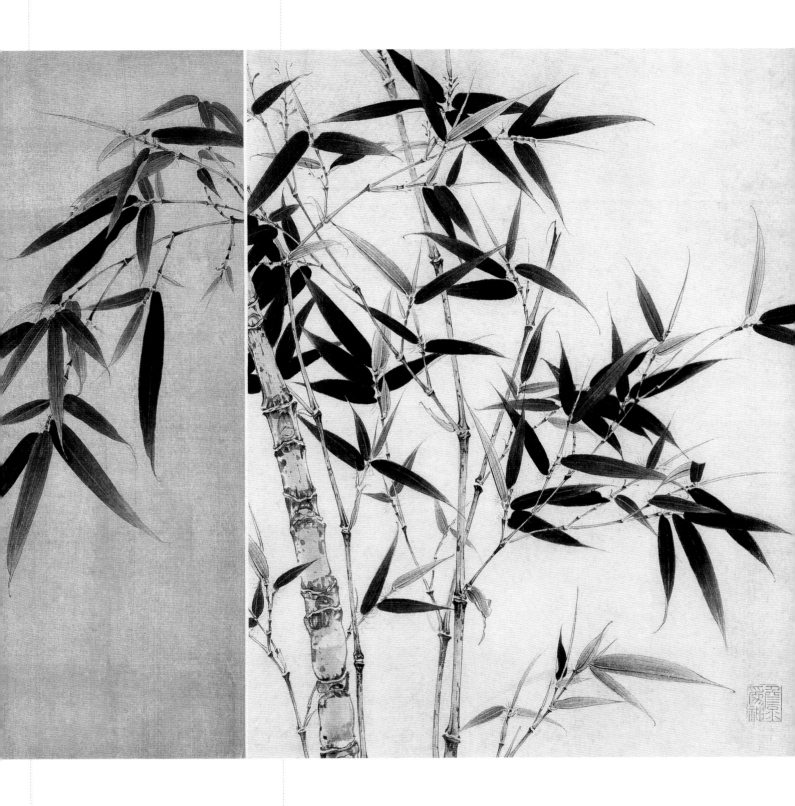

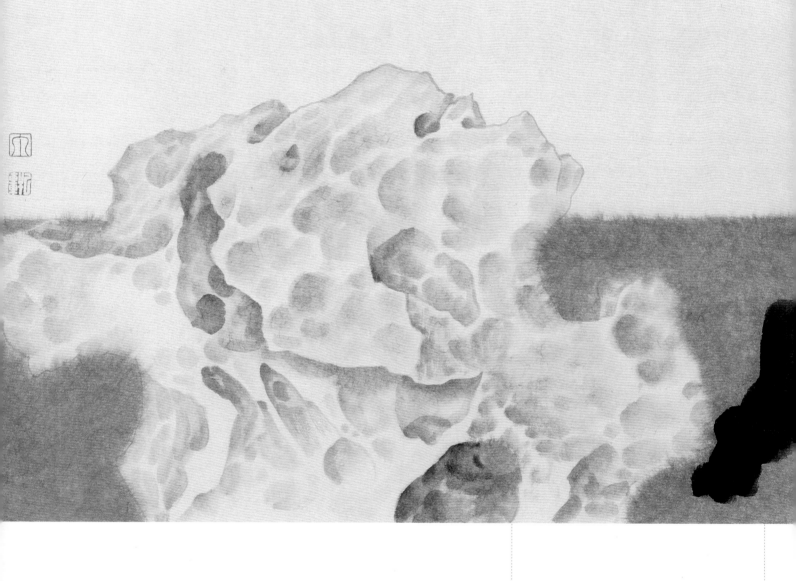

↑ **清凉入室** 37 cm×71 cm 纸本水墨 2017年

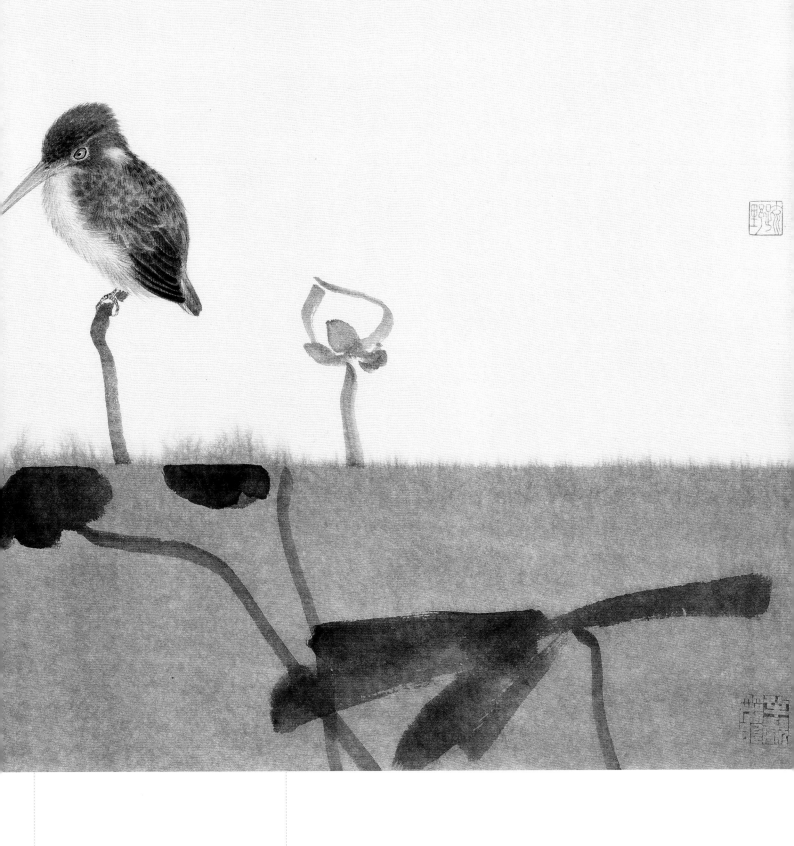

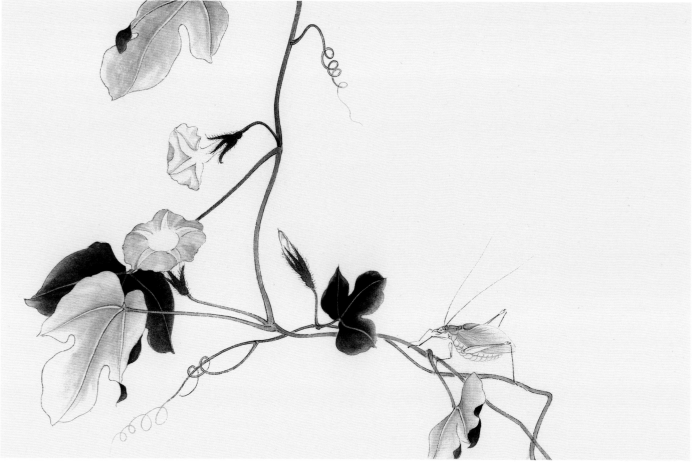

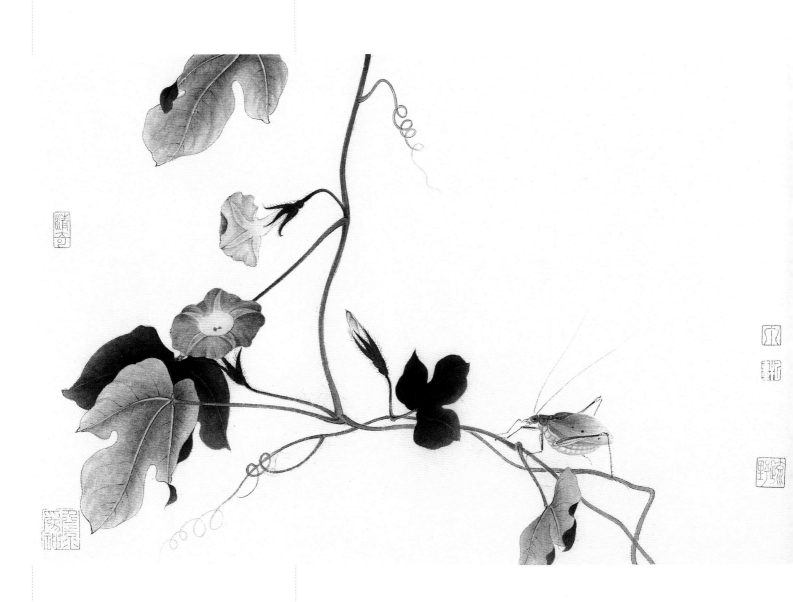

创作步骤

步骤一　勾线。注重整体的形态，特别是茎条在画面中起到支撑和分割的作用。两根茎条的穿插形成了画面基本的趣味。叶子整体是面，与茎条形成的线搭配构成线面结合的画面。对象形态的节奏感与绘制过程的舒适性是一致的。

步骤二　分染。用分染的方式区分阴阳向背，也区分出花、叶、茎和虫的不同质感，如花瓣的质感，叶子正面和背面的不同质感，虫的色调等。此步骤勿急躁，不必一步到位。

步骤三　调整。加深对比关系，这样更到位、更精神。细致地描绘小虫，区别壳与翅膀不同的反光感觉，在背上施以随意的小点，使小虫更显生动和精神。

↑ **四时册之一**　23.5 cm×37 cm　纸本水墨　2016年

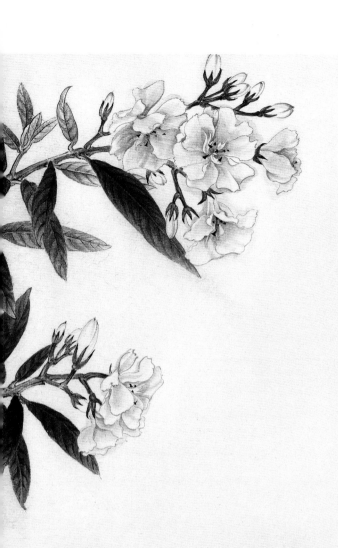

涉笔成趣

林语堂在《论趣》一文中说，世人活着大多为名利所驱使，"但是还有一种知其然而不知其所以然的行为动机，叫作趣"。我以为，这种"知其然而不知其所以然"，就是人的自然性，能够成为一个有趣的人，或许就是活着的最高境界。

丁老师不爱说话，却是一个十分有趣的人。

他把住宅侍弄得很有趣，他家住在朝阳区大望路一带，真是闹中取静。门口一只大鱼缸，两尾大鱼游得正欢，鱼缸前垂下一面青色的竹�`帘`子。进到屋里，一张茶台，一张画案，墙面挂着一幅水墨画，是徐渭的《四时花卉图卷》的临摹本，清风吹来，整个室内都洋溢着芬芳的墨气。同时，这屋里还养着一只极爱干净的鸟，据说，鸟小姐每天清晨都要叫上一阵，然后用干净的水"梳头洗脸"，客人多的时候，赶上它心情好时，也会叫上一阵。

丁老师不仅养鸟，还养虫。

↑ 四时册之二　23.5 cm×37 cm　纸本水墨　2016年

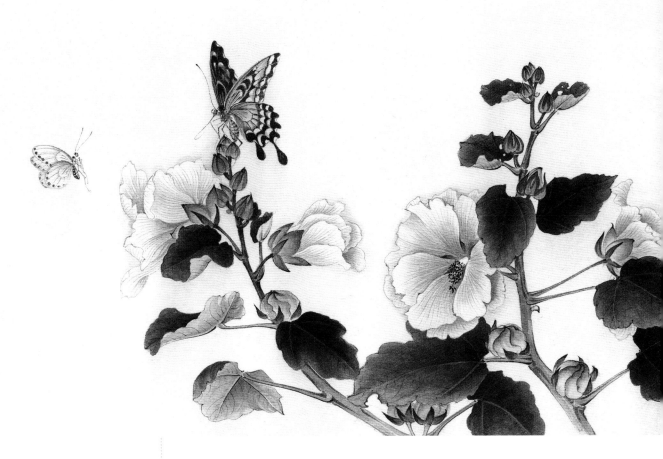

↑ **四时册之三** 23.5 cm×37 cm 纸本水墨 2016年

他喝茶、画画的时候，身边总是放着一个蝈蝈罐，要是去外地出差，也要带上蝈蝈罐，带上粮食和水。从罐的小口望进去，蝈蝈是水绿色的，吃青菜和胡萝卜，长得十分水灵，吃得放心大胆。有人养蝈蝈是为了打斗，而丁老师养蝈蝈是为了画画，所以怎样把它们伺候得舒舒服服、自然自在是最重要的。为了抓住蝈蝈的神态，丁老师把它放在卧室的床边，观察它在清晨和夜里的不同，观察鸣叫声是如何从前翅的摩擦中发出来的。

没骨的花瓣徐徐打开了，绿叶翻转着好看的弧度，花叶的近旁总伺机候着几只草虫，因为花的雍容、叶的优雅，这些草虫都显得十分精明起来。说也奇怪，都是我小时候见过的乡野草虫，在庄稼秧上趴着的时候是那么平凡，为什么一跳到文雅的宣纸上，就都文绉绉起来，好像活得比人都要尊贵几分！

丁老师的草虫不仅画得尊贵，还画得十分有生趣、有情味，越看越觉得栩栩如生，再看下去都要把那些蚂蚱、蛐蛐捉下来，拿回家养着去了。（尚晓娟）

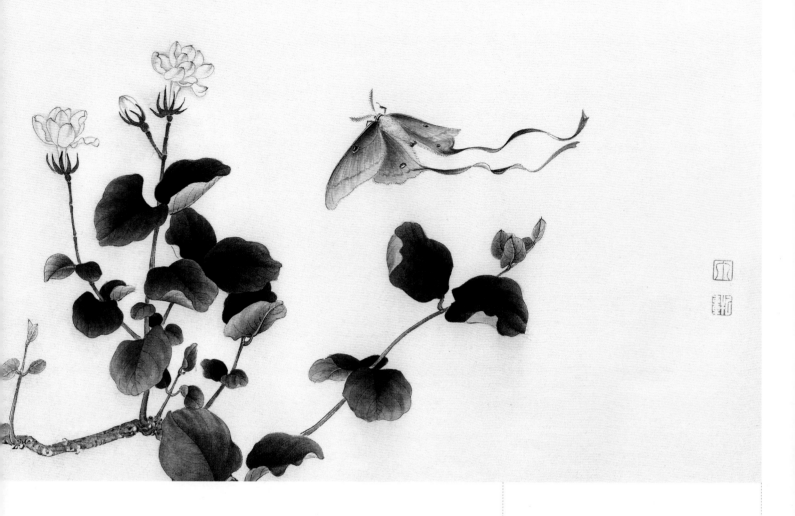

看丁老师的画，想起许多小时候的事，那些在秋天的地头捉蚂蚱，大雨来临前拿着大扫把扑蚂螂的情景。

秋收了，田里的庄稼都变成了黄色，蚂蚱大多还是碧绿的，也有土黄色的。绿色的蚂蚱有一种叫大单（发音），弹跳力十足，弹一下停一下，是蚂蚱里最好捉的一种。那种土黄色的小蚂蚱就灵活多了，根本抓不着，它往杂草里一蹦，你就找不着了。不过，秋后的蚂蚱也蹦跶不了几天了。

那时的我要知道蚂蚱在画里那么好看，就不会"残害众生"了。

丁老师的蚂蚱不但很像样，而且可以说是"娇客"，有草叶栖息，有花香可嗅，活得可是十分体面了。

↑ 四时册之四　23.5 cm×37 cm　纸本水墨　2016年

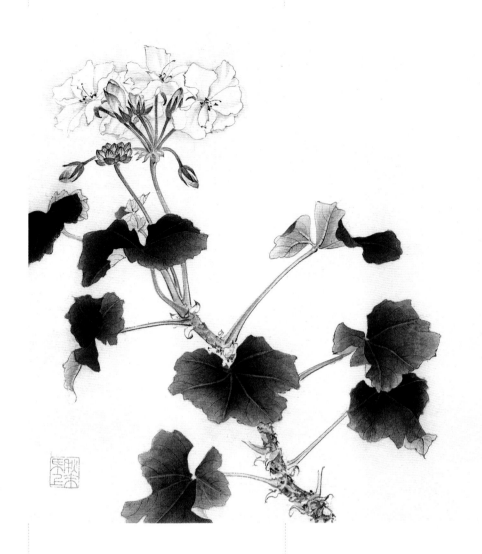

蜻蜓从小在水里孵化，长大后，要经过至少11次蜕变，至少2年才沿着水草爬出水面，最后羽化成蜻蜓。所以，蜻蜓是很美丽的，想想也是，经过这么多次蜕变，上帝绝不会把它造得那么难看。

在大雨来临之前，蜻蜓飞得很低，我们就拿着大扫把去扑蜻蜓，扑到了就把它放进自己的蚊帐里吃蚊子。结果，第二天蜻蜓就变成了一具标本。

丁老师的墙面上，也挂着一只蜻蜓的标本。有一次他走在路上，没有任何征兆，一只蜻蜓直愣愣地就落到他的面前，蜻蜓不能飞了之后，很快就会死去，人喂的活物它也都不吃。后来，这只蜻蜓就成了丁老师作画的模特。（尚晓娟）

↑ 四时册之五　23.5 cm×37 cm　纸本水墨　2016年

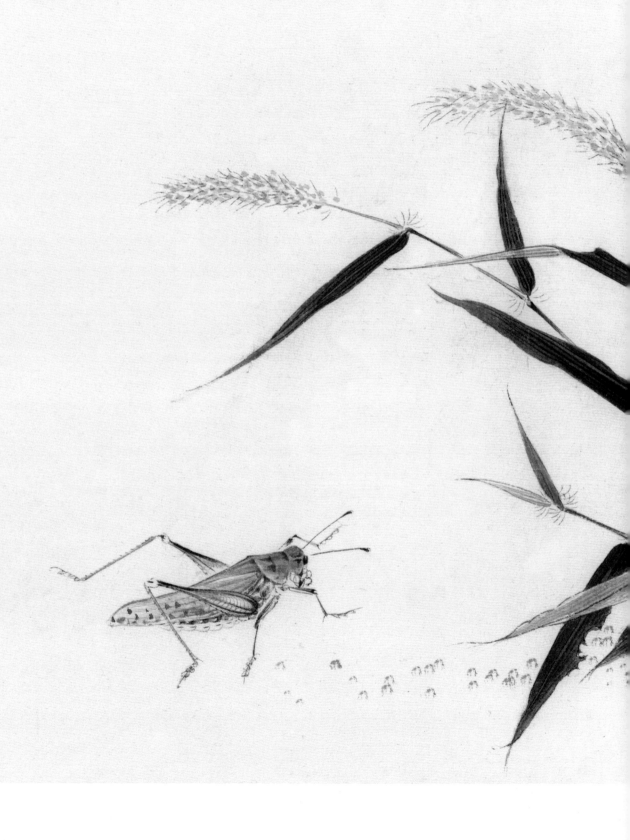

草虫入画在唐末曾作为点睛之笔画在花鸟画中，到了北宋时期，开始成为花鸟科下边的一个重要题材。《宣和画谱》记载了徽宗朝内府收藏的草虫名画，如顾野王《草虫图》、黄荃《写生珍禽图》、徐熙《写生草虫图》等。由于宋人对事物精微的探询，对花鸟草虫的描摹成为一种风尚。当时，花鸟画的两大派别"黄家富贵，徐熙野逸"，虽是在画风上分别注重施色与用墨，但都是严格遵照应物象形的画法。（尚晓娟）

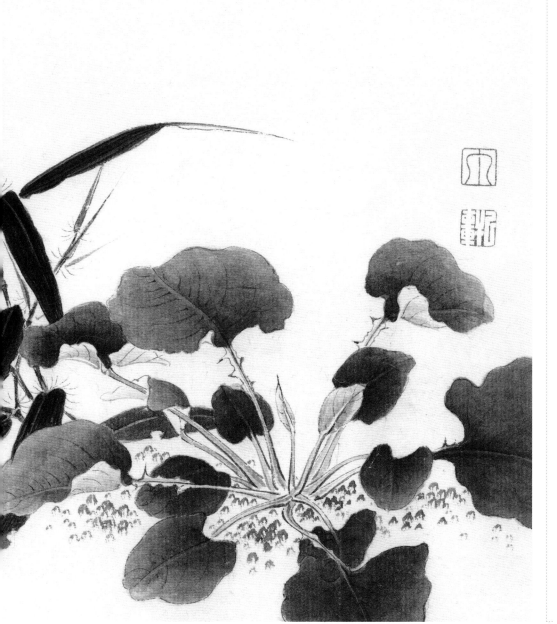

四时册之六　23.5 cm×37 cm　纸本水墨　2016年

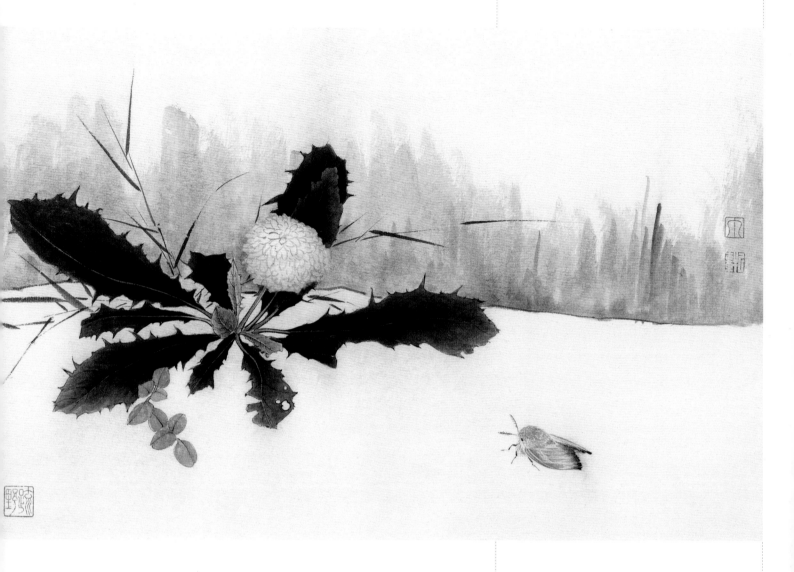

宋人极为注重深入生活，他们的理法穷极变化、细致入微，甚至找到了一种超脱于物理表象之上的审美韵律。

丁老师的花鸟画就是从宋人切入的。他的花卉有写意、有工笔，都是从宋代理法中来的，他画的草虫之所以准确精微，是在宋人绘画的基础上融合了现代科学写生的方法。

我们今天常提要回到传统，其实是回到自然，回到那个天然真实的造化中去。否则，师古人而不师造化，就是失其根本而求其枝末。传统是绘画的活水源头。他的家里挂着一幅北宋佚名的《竹虫图》复制品，暗暗的调子上，斜生一丛竹子，竹子周围飞着几只蝴蝶，这幅画的旁边就挂着他的工笔重彩画，两幅画的气息竟十分相合。没有多年积累的功底和心气，是做不到这一点的。

丁老师是在借鉴前人和同时代画家的基础上，凭着个人的直觉和领悟，本着"以我笔写我心"的态度进行创作。他的沉静、内敛、平和的性格决定了他的艺术

↑ 四时册之七　23.5 cm×37 cm　纸本水墨　2016年

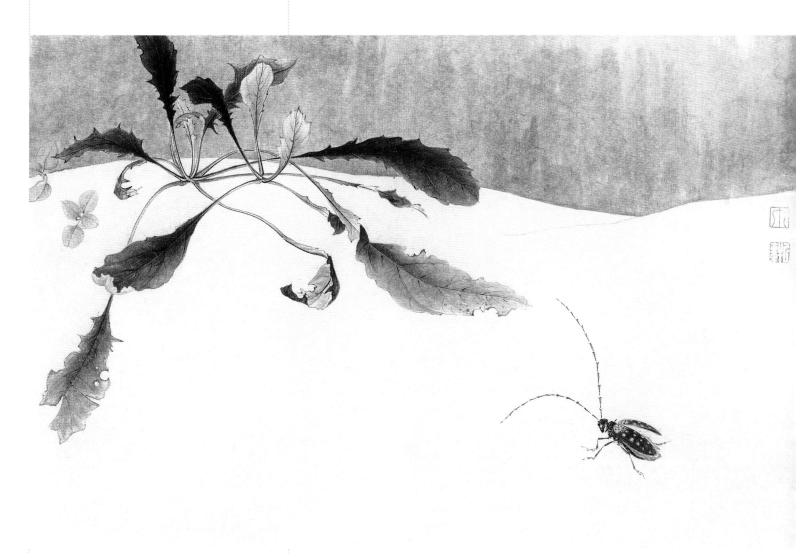

↑ 四时册之八　23.5 cm×37 cm　纸本水墨　2016年

品格，在传统之上见生动、见自我，如他所说的："随心的画才能立得住，哪怕不成熟。在随心之处寻找画境，在爱开不开之间觅得生涩。"

"欲向生宣增景色，轻描淡写画玲珑。"

丁老师的画有姿态，有趣味，又统一为一种隐隐闲情，有闲情就是好画。他的画有两种，一种是淡彩小写意，一种是工笔重彩。

小写意以没骨画成，画得松软，那些花爱开不开，或是不在意开或不开。欹斜着身子站立，花瓣直接点染上去，只在叶脉上显示骨笔，画的时候很注重水的运用，所到之处都起了一片浓荫，一只小虫就趴在一片浓荫里。

工笔重彩是他的一个代表系列，采用勾勒填色，但由于勾线谨细，渲染自然，已不显刻画之痕，反而生动鲜活不失隽永。比起淡彩的随意舒展，工笔更有旧味儿，运笔敷色更见精微，花形用线勾勒，分层晕染，洞之微毫，把视角变成和秋虫一样平等，画里的节奏和意境就出来了。（尚晓娟）

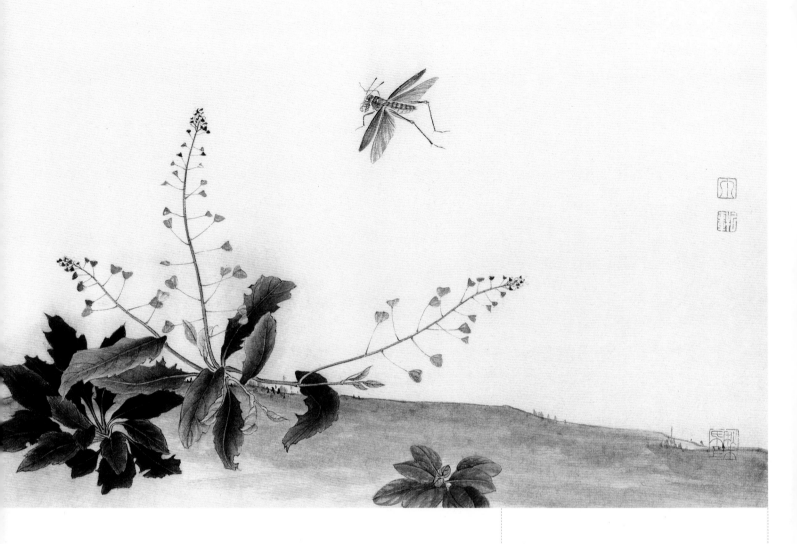

现在很多创作都来自他的写生本，画的都是平常的花，如藤萝、牵牛、茉莉、栀子、芍药……早期写生只是写生，后来就直接写出造型来，其中的转换就在于从写生转到绘画上。

画草虫不是依貌写貌，而是对于草虫的动作都了然于心，再去动笔，笔下就有了动感。草虫依草而生，十分刚健，颜色上是自然的草绿、麻黄、浅褐，还有美丽的花纹，它们的身体十分饱满，腿脚修长有弹性，这个活泼劲儿不容易画出。

虽然画得慢，但并不匠气，以笔墨的变化消解了老套，反而变得十分耐看。一张一张看下去，螳螂的腿和松塔上的松针都是好看的线条，一个劲健，一个流动。

牵牛的叶子与蝈蝈的肚子一样肥，又在枝蔓与腿的线条上收得很瘦。茉莉花白得发亮，幽香袅袅，蝴蝶盛装以待。一只蚂蚱站在草叶上，孤独却满足，仿佛

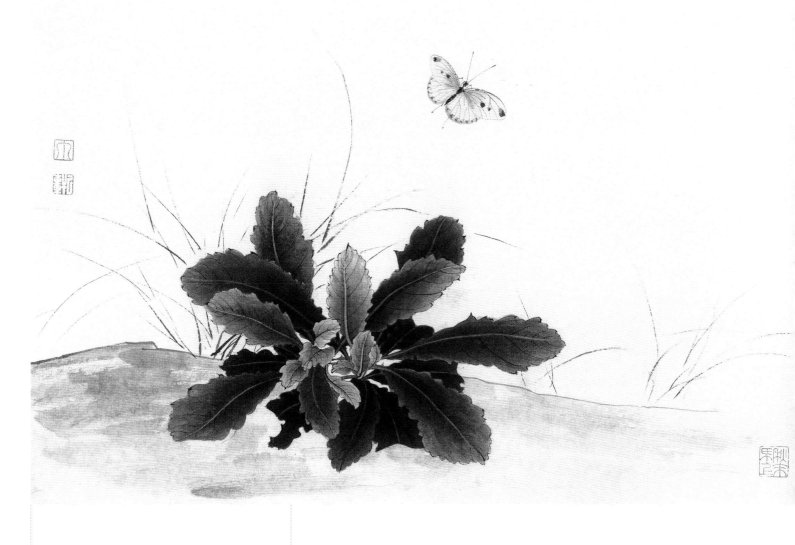

↑ 四时册之十　23.5 cm×37 cm　纸本水墨　2016年

天地只有他一人。一大串槐花引来蜜蜂，似乎能听到它们振翅的响声。热闹或孤单都很好。

深调子的画有一种潜在气质，旧旧的，好像褪了一点色，但墨骨还在，那花还是肉嘟嘟的。我喜欢这样的传统，气息特别正，从气息到方法，都是从古人那里来的，加上自己的体察，画里就有品味了。

之所以画得这样细腻，在于艺术家对生命、对世间万物的眷恋。

有草的地方就有虫，有虫的地方也有花，我们为秋虫找到了理想的栖息地，实际也是为自己的心找到了一个栖息地。美是生活，有趣是生活，闲情是生活，这就是丁学军营造的草虫生意。（尚晓娟）

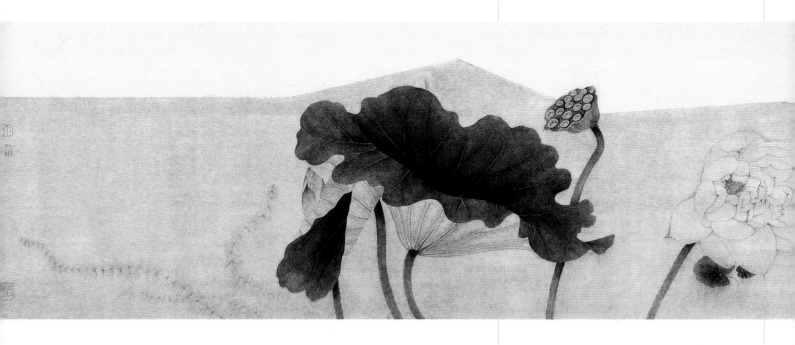

↑ 临风册　24 cm×144 cm　纸本水墨　2017年

↓ **晴春图** 24.5 cm×95 cm 纸本水墨 2017年

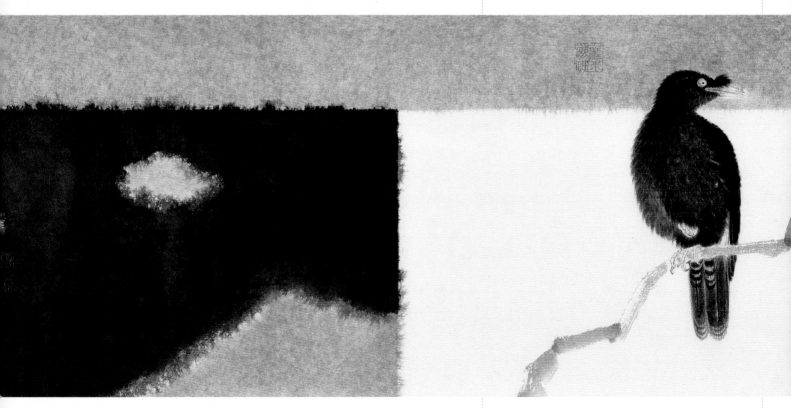

↑ **无心成化**　24.5 cm×111 cm　纸本水墨　2017年

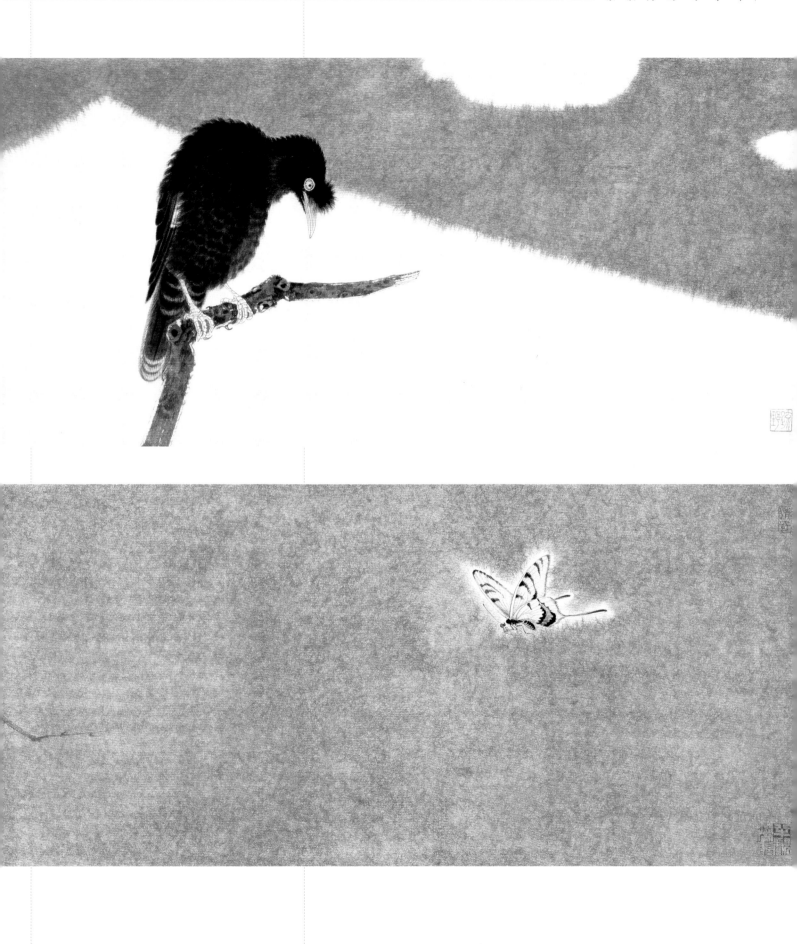

↓ **秋高册** 24.5 cm×111 cm 纸本水墨 2017年

↑ **入梦册** 24.5 cm×111 cm 纸本水墨 2017年

↑ **入梦册** 24.5 cm×111 cm 纸本水墨 2017年

↓ 寿永千年　24.5 cm×111 cm　纸本水墨　2017年

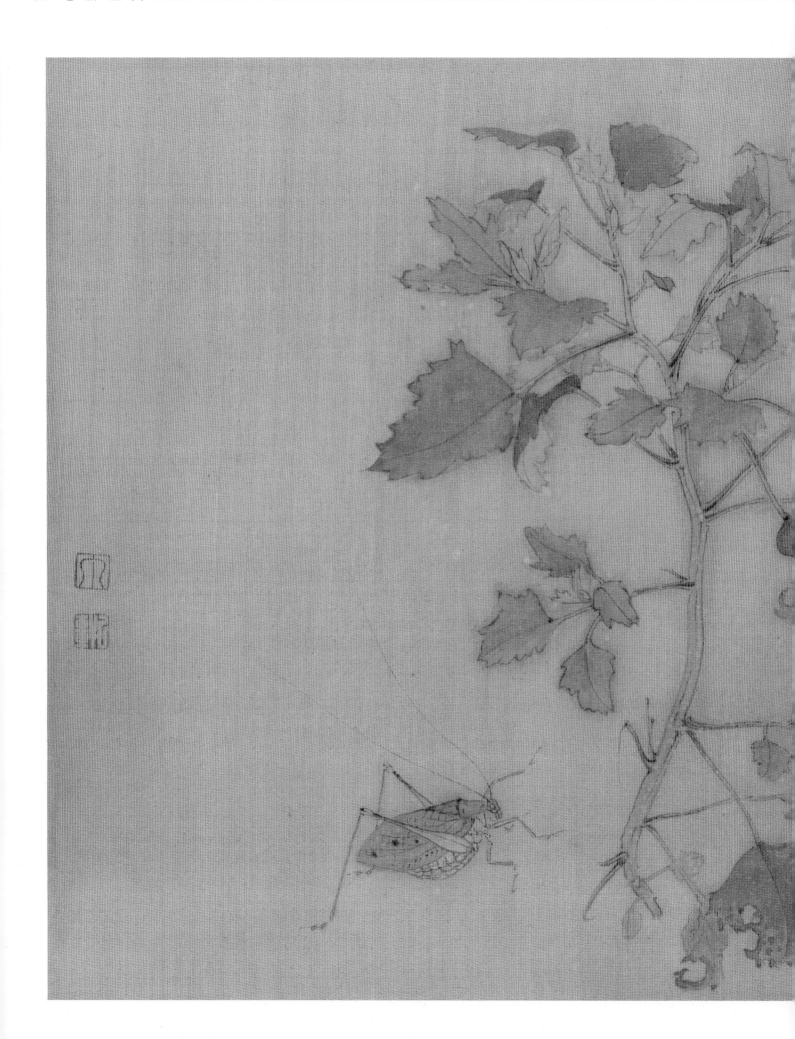

鸣虫，让人多联想到秋声或音乐。学军喜欢音乐，在高中时酷爱古琴曲，以至于工作后自制了一把古琴。而制琴的参考，仅是两张发表在音乐教材上的照片。桐木琴面，仿象牙塑料筷子做的琴徽，擦了数十道漆。装上从上海邮购的琴弦，竟然能响，而且音还很准。至今说起这事儿，不但众人不解，就是学军兄自己也不知当时怎么想的，就是"着迷"了呗。

学军有扎实的素描、速写功底，对造型、透视的把握确实具备足够的能力，但学军不追求新奇，他笔下的工笔草虫，看起来依然那么舒服。他画的刀螂，姿态仍然是经典的，他说前辈大师也画这几个姿态，因为这样的是最佳的，也是人们印在脑子里的。前辈创造了经典，是艺术；后辈演绎了经典，也是艺术。就像音乐，肖邦的创作是艺术，卡拉扬的指挥也是艺术，霍洛维茨的演奏还是艺术，谁能说卡拉扬、霍洛维茨不是艺术家呢？中国传统绘画艺术，更接近音乐，所以传了千年依然有魅力。（马健培）

←
草露秋鸣 25 cm×34 cm 绢本设色 2016年

蒙贵　90 cm×58 cm　纸本设色　2019年

一碧池清影　90 cm×58 cm　纸本设色　2019年

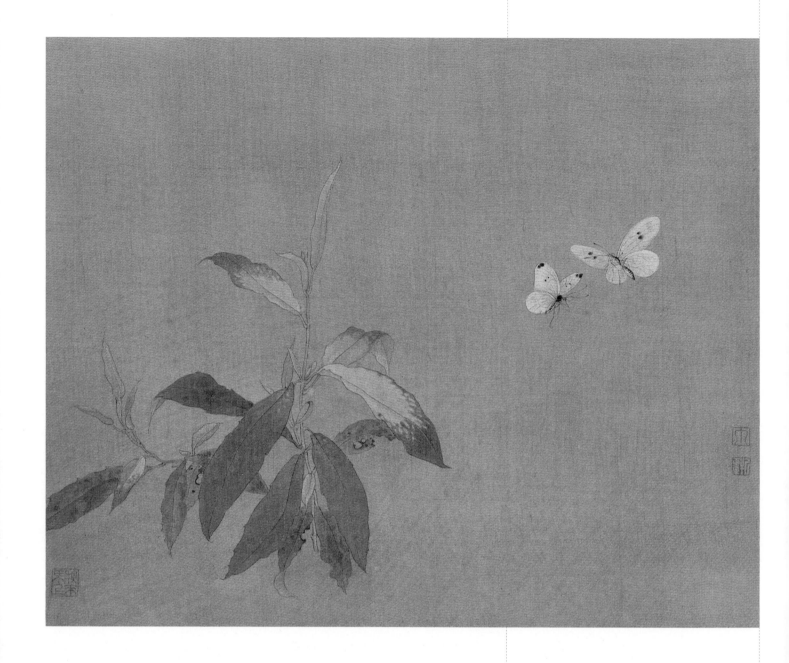

↑ 翠夏无尘 30 cm×38 cm 绢本设色 2017年

切己体察

　　学军的工笔草虫画，画法是传统的，勾勒、渲染、上色都是继承先辈的方法，但是哪儿该染、哪儿该空，学军是有自己的尺度的，所以看上去就显得有传统而又有特色，有继承而又有创新。学军的工笔草虫画是传统的，还有一个重要方面，即题材是传统的。这些虫，是生活中常见的，而且是诗文中常见的，有些是乘着文化的船穿越了几千年至今的，有些已经成了文化的符号，成了某种价值观的代言。有些虫看上去不美，从未被赋予过美好的寓意，也没成为美丽寓意的主角，但这不妨碍其有"审美价值"，例如蚊子、苍蝇、蚂蚱、土鳖。有些虫可能是"害虫"，这是长大成人后知道的。但在小时候它们是孩子们的玩伴，陪着孩子们长大，例如蜗牛、天牛。蜗牛，北京土话叫"水牛儿"，还专门有首儿歌，是唱给"水牛儿"的，认真地对着它唱，它就会把犄角伸出

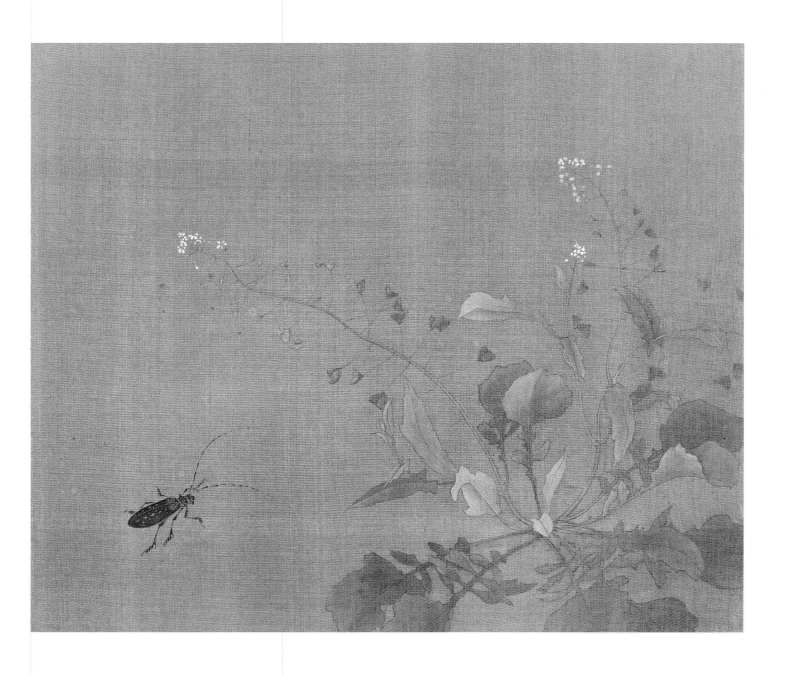

↑ **秀野** 31.5 cm×37.5 cm 绢本设色 2017年

来。后来读书了，才知道"水牛儿"并不简单，庄子讲过"水牛儿"的寓言故事，在它的触角上发生过"触蛮之争"。

学军不仅画虫，而且养虫，并且养得很专心。由于精心养，才有机会细心看，才能体会虫的神态，才能画出虫的精神。

学军养虫，不仅观察，而且"体察"。一次聊天，学军说起他的蝈蝈。在环铁的工作室，冬天的阳光把皮沙发的面晒得暖暖的。从葫芦里出来的蝈蝈，吃饱了就直奔沙发而去，它好像早就知道那儿暖和。平时蝈蝈是六脚站立，腹部收紧，肚子是悬空的，而到了沙发上，干脆放松身体，把肚子放在了热乎乎的皮面上了。这时，蝈蝈头右转，享受片刻，用左足将长长的左须捋到嘴边吧唧吧唧梳理一遍，放开。头又左转，用右足将右须捋到嘴边，照旧梳理一遍，那动作就跟京剧演员捋那长长的雉鸡翎一样。学军连说带比画，模仿得惟妙惟肖，大有"庄周梦蝶"的意思了。（马健培）

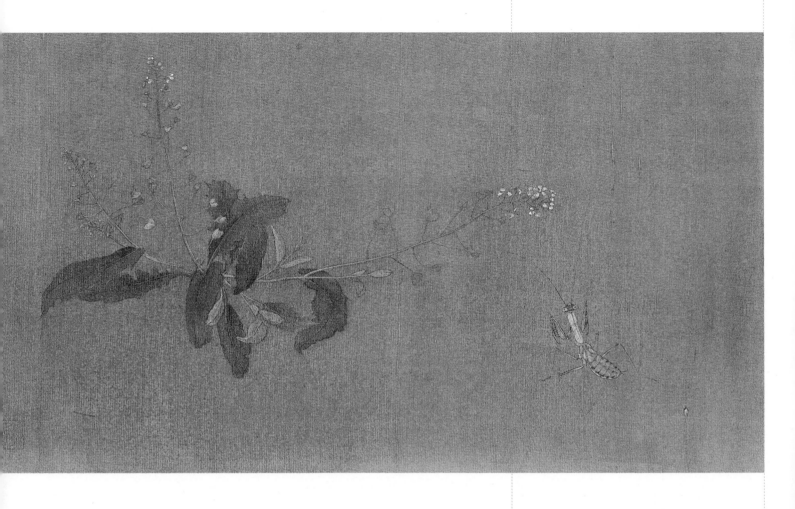

以形写神

　　初识乙轩草虫，在枫云堂花间展。观者如堵，以为清妙。未几，见乙轩，清癯
讷言，如其画。

　　白石老人云："作画贵写其生，能得形神俱似即为好矣！"读乙轩草虫，知所
求者"形神兼备"尤胜"似、好"一等也。

　　草虫写真，代有其人，得其形者如过江之鲫，得其神者则寥若晨星。如黄筌、
白石皆为翘楚矣。草虫写真略有三层。一曰得其形，着力临摹，习之有道，三年可
成，此时可知草虫细微处。二曰得其神，潜心揣摩，兼以造化，十年可得，此时已
知草虫气质特异。三曰形神兼备。山水画"看山"之说正类此也。

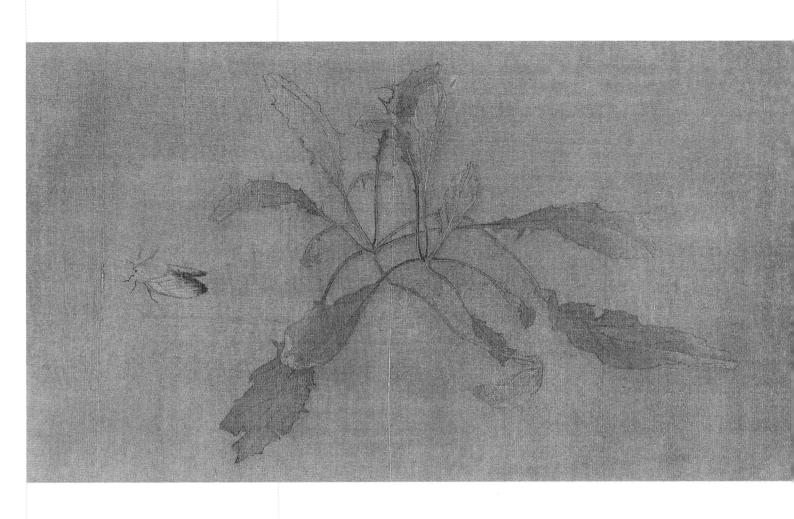

↑ **花卉四段之二** 21 cm × 39 cm 绢本设色 2016年

十驾之功，功在不舍，神鬼之通，通在善思。乙轩写草虫，以勤勉善思执其事。余见其三十年来的草虫写真图册，所学所思，所思所得，尽在其中矣。其草虫有大过楼宇者，纤毫毕现，此得其形也；有小如芥子者，影像湮灭而神采飞扬，此得其神也。

形神契合如一，是为兼备，犹神之还形，始得鲜活生动。白石翁之虾，可谓至矣。察其蜻蜓，则知其摹写者，必为僵虫，盖其头颈垂落，睛无神采也。斗牛夹尾，午猫竖瞳，非谙其实而通其理者不能察也。乙轩养虫以观其形、察其性、通其情，固所宜也。

习写之初，形技维艰，知微之际，会神尤难。乙轩所失者在摹写形态之拘，熟视厩内神骏，未识天闲万匹。故其草虫虽神有所归，惜未臻合一。所幸者，乙轩思诚笃敬，不离大道，虽未中，亦不远矣。（韩滨祥）

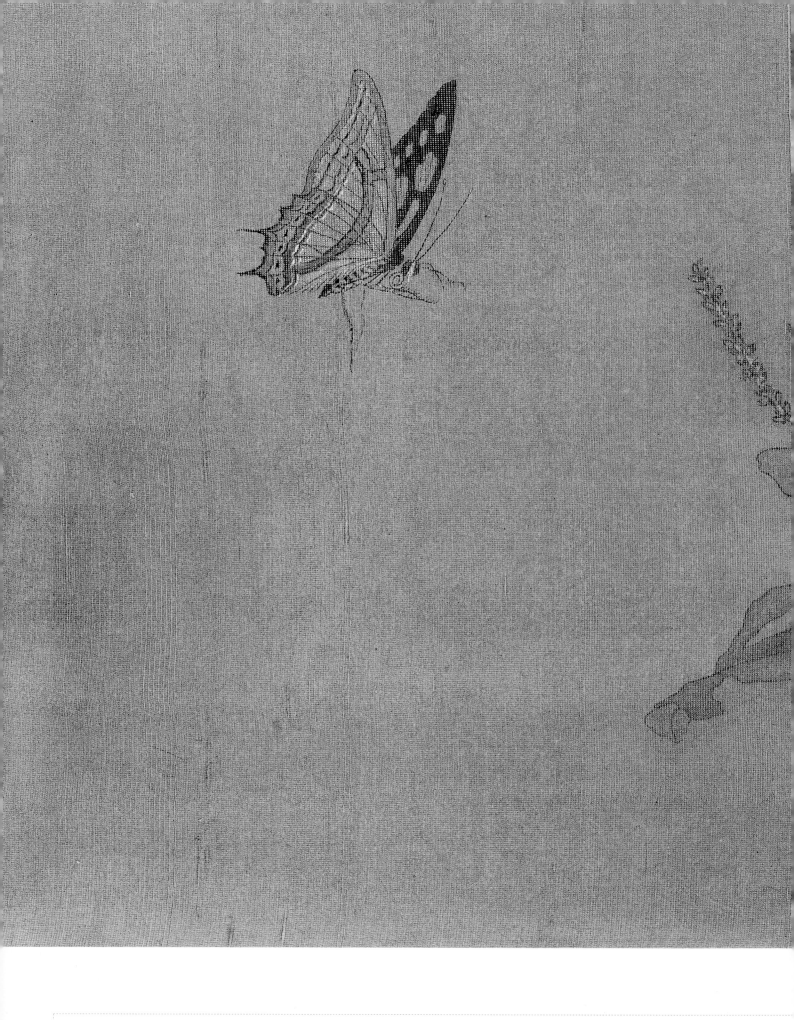

↑ **花卉四段之三** 　21 cm×39 cm　绢本设色　2016年

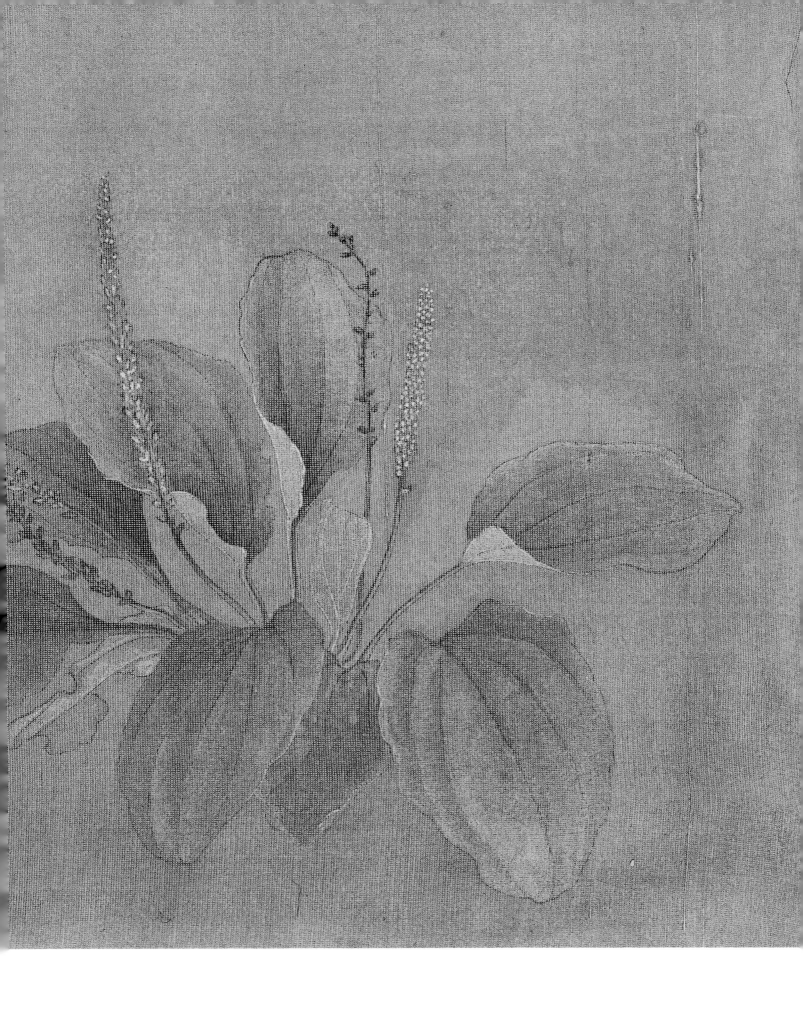

赵少俨

1975年出生于山东青州，中国艺术研究院美术学博士，中国美术家协会会员，荣宝斋画院中国画创作研究中心主任。

参展情况

2010年　第三届美术报艺术节"水墨齐鲁"作品联展

2011年　"画韵琴心"美术作品联展

2012年　策划第五届美术报艺术节"问花"作品展

2013年　"那山那人那些花"四人联展

2013年　"素怀雅集"赵少俨个人作品展

2015年　"墨花墨禽"赵少俨绘画作品展

2015年　春来花开——当代中国花鸟画邀请展

2016年　七零七零——当代中国画70后艺术家提名展

2016年　花之魂——当代中国花鸟画邀请展

2017年　见素抱朴——霍春阳师生作品展

2017年　学院新方阵十年展

2017年　相悦——中国花鸟画名家邀请展

2017年　冠云峰会——当代文人画石作品邀请展

2018年　"笔墨印心"中国画名家邀请展

2018年　第三届"丹青华茂"当代青年中国画家邀请展

2018年　植之君子·画外——霍春阳／赵少俨作品展

2018年　芳晖——当代中国画青年水墨巡回展

2018年　新粉本——当代中国工笔画2018年度提名展

2019年　学院新方阵第十二届年展"九零九零·新粉本"

出版专

《赵少俨作品集》（2003年）、《赵少俨文人画风》（2005年）、《墨花集（三卷）》（2008年）、《写生集·花卉篇》（2009年）、《墨花墨禽》丛书（2015年），其中《墨花墨禽》丛书在中国编辑学会主办的第二十四届金牛杯上获"优秀图书金奖"；同时在"2015年海峡两岸书籍装帧设计邀请赛"上获优

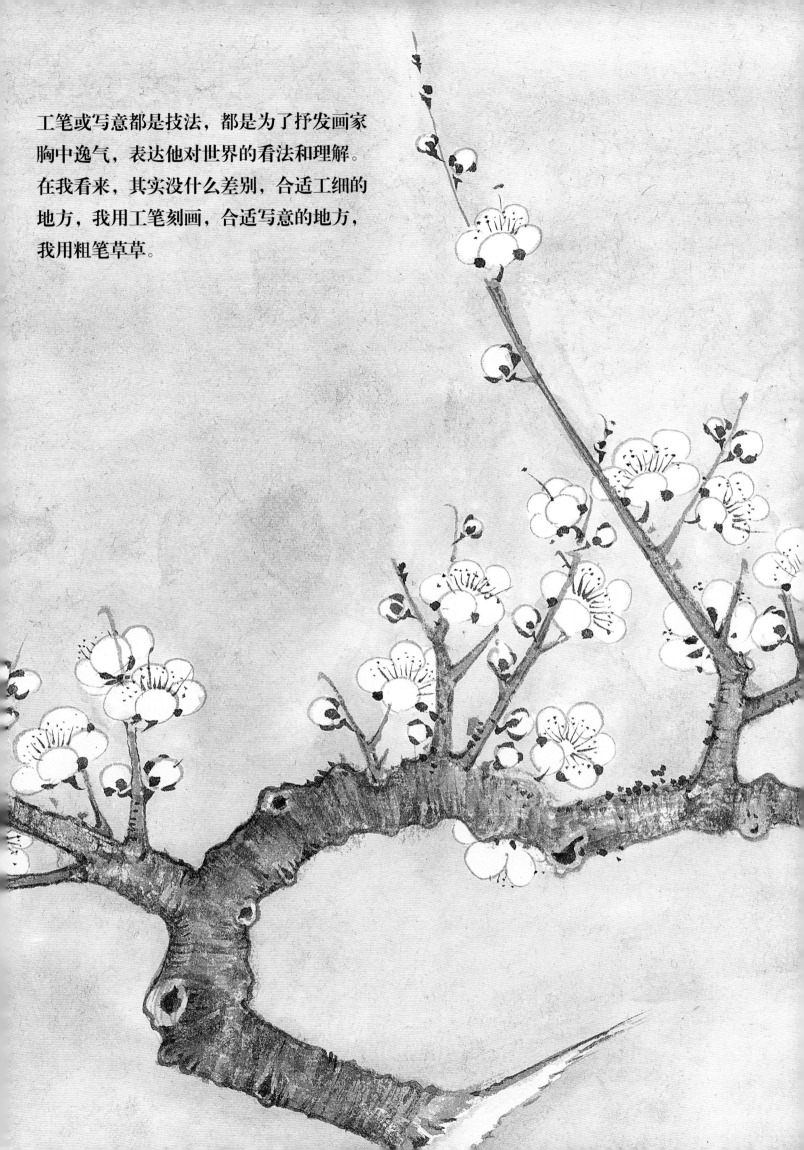

工笔或写意都是技法，都是为了抒发画家
胸中逸气，表达他对世界的看法和理解。
在我看来，其实没什么差别，合适工细的
地方，我用工笔刻画，合适写意的地方，
我用粗笔草草。

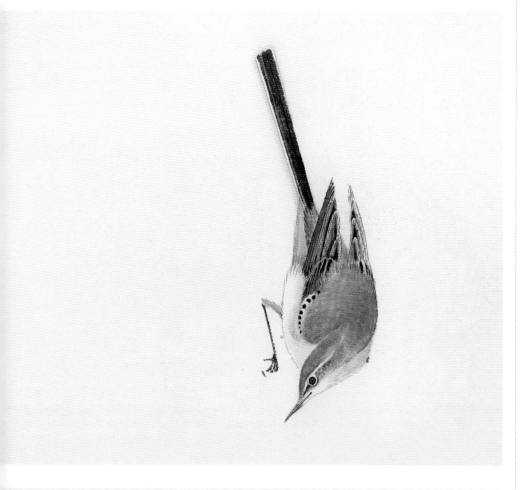

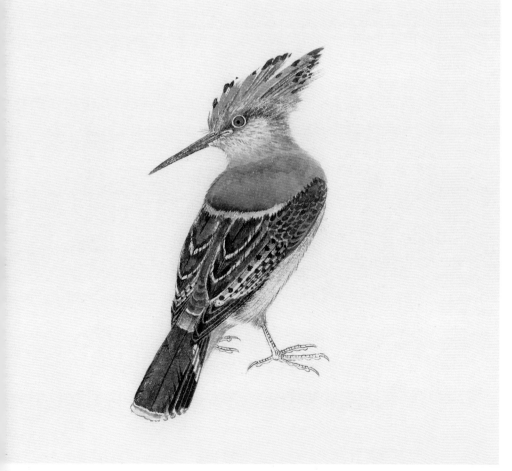

观史

在花鸟画的发展过程中，由宋及元这一时期，是中国花鸟画技法、审美甚至思想基础的核心形成期。从五彩工细到水墨写意，从精工富丽到逸气抒怀，从院体画到文人画……无论是从色彩、笔法、墨法还是审美的主导权，实际上都发生了一次深刻的变化，花鸟画自此不再是皇家富贵的装饰，而是文人精神的抒写，花鸟画从皇家的权力结构走向了民间文人士大夫的审美体系。

墨花墨禽的发展演变，实际上是中国水墨文化的发展演变。从文化意义上而言，墨花墨禽的发展演变伴随整个中国画水墨审美思想的变化，并深受中国文化中道家朴素思想的影响。老子对色彩主张"素朴玄化"，提出"五色令人目盲"的思想，历经唐宋元几代文人的演绎，形成中国文化审美中最核心的朴拙观。

墨花墨禽的技法变革，从水墨淡彩到纯水墨，从工笔到兼工带写，再到小写意、大写意，形成了中国绘画典型的"以书入画"思想的完整脉络。而元代墨花墨禽，受赵孟頫美学思想的影响，正处于院

←
写生珍禽图之一　　48 cm×60 cm　　纸本水墨　　2013年
←
写生珍禽图之二　　48 cm×60 cm　　纸本水墨　　2013年

体工笔向文人写意的过渡阶段，其审美兼有状物写实的工细，也有文人抒写的含蓄蕴藉。元代的墨花墨禽，实际上是黄筌之工丽细致与徐熙自由野逸之间的融合，是北宋院体画与文人画之间的过渡，是宫廷审美与士大夫情趣之间的"朝野"碰撞。

墨花墨禽自宋代递变进入元代，实际上按照两种路径在发展，一种路径为苏轼的文人写意，一种为赵佶的水墨工笔。元代赵孟頫发展了苏轼的审美思想，提出了"以书入画"的具体主张，极大地推动了墨花墨禽概念的界线扩张。一种是以王渊、陈琳、边鲁、张中为主，以院体画的工丽吸收文人画写意的闲适与从容，发展出了元代墨花墨禽的典型风格，即有写意的技法，造型上还是重写实，实际上是水墨工笔的范畴；另外一种是以吴镇、李衎等人为主，发展了苏轼的文人画理论与赵孟頫的"以书入画"思想，重视书法在水墨花鸟画中的表现，虽然也重视物象本身的形神关系，但更注重物象本身的表现层面，实际上已经进入了写意领域。

明代沈周之后，吴门画派多追元代文人画传统，逐步远离院体画的工细，抒写性越来越强，在写意的路上越走越广，

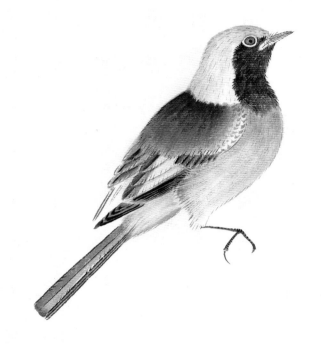

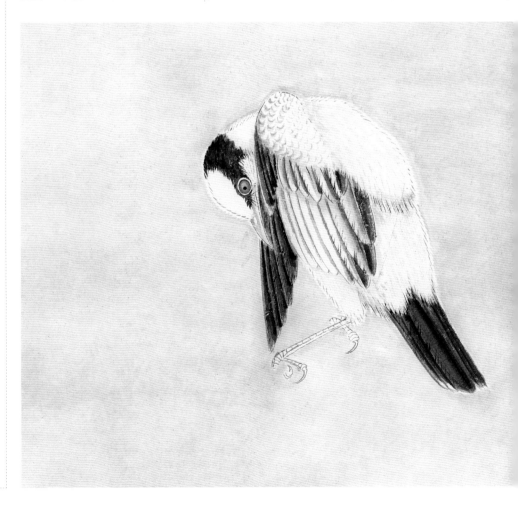

→
写生珍禽图之三　　48 cm×60 cm　　纸本水墨　　2013年
→
写生珍禽图之四　　48 cm×60 cm　　纸本水墨　　2013年

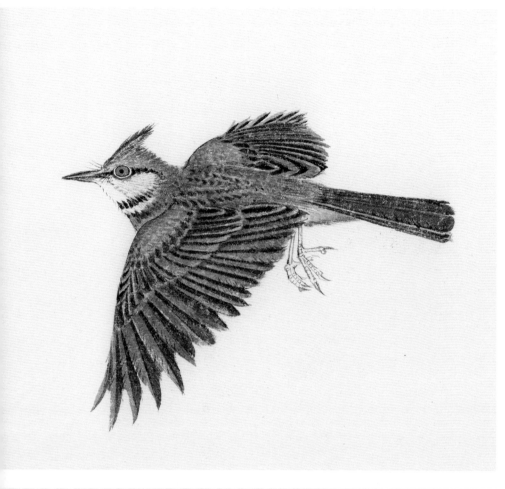

从这方面上讲元代墨花墨禽绘画对于整个中国花鸟画的发展演变，具有极其重要的意义，而在这个转变中，赵孟頫的"古意论"与"以书入画"，是整个元代墨花墨禽审美思想的基础。

在元代，在墨花墨禽的概念之下，在承接宋代两种传统、两种思想、两种文化权力结构的基础上，继续发展了墨花墨禽的绘画模式、绘画观以及隐藏在画面背后的哲学与美学思想，而这种思想又影响到元之后中国花鸟画的发展。

而到近现代以来，多有画家尚宋元笔墨，古意重弹，传统的墨花墨禽得到部分复兴。北方以金城及画学研究会或后来的湖社为代表（于非闇、俞致贞等）；南方以张大千、谢稚柳为代表。但基本都属于北宋院体画画法，强调用色，或是色墨结合，并且赋予新的名称——重彩。在其之后，水墨工笔的技法格调逐步受到重视，尤其是在当代，工写结合、含蓄蕴藉的墨花墨禽在花鸟画领域形成了一股新的学术力量。

←
写生珍禽图之五　48 cm×60 cm　纸本水墨　2013年

←
写生珍禽图之六　48 cm×60 cm　纸本水墨　2013年

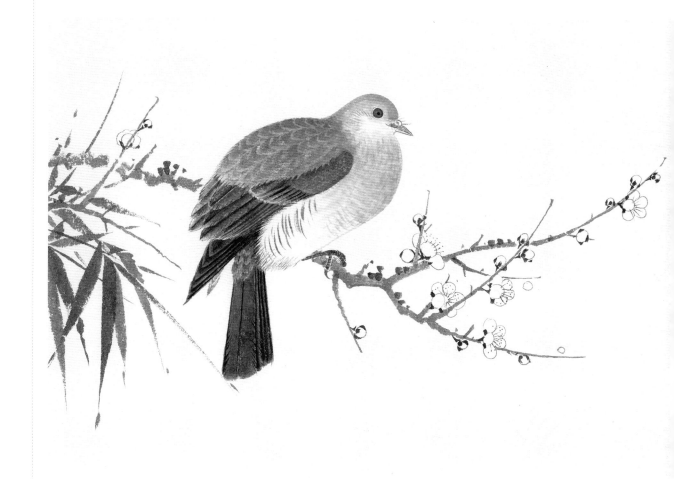

折逢驛花
使寄
頭與隴人
江南
無所有
聊贈一
枝春

錄宋人詩句
壬辰初夏
少儼並題
於竹上館

→ 白头千秋　48 cm×60 cm　纸本水墨　2012年

→ 梅鸠图　30 cm×42 cm　纸本水墨　2013年

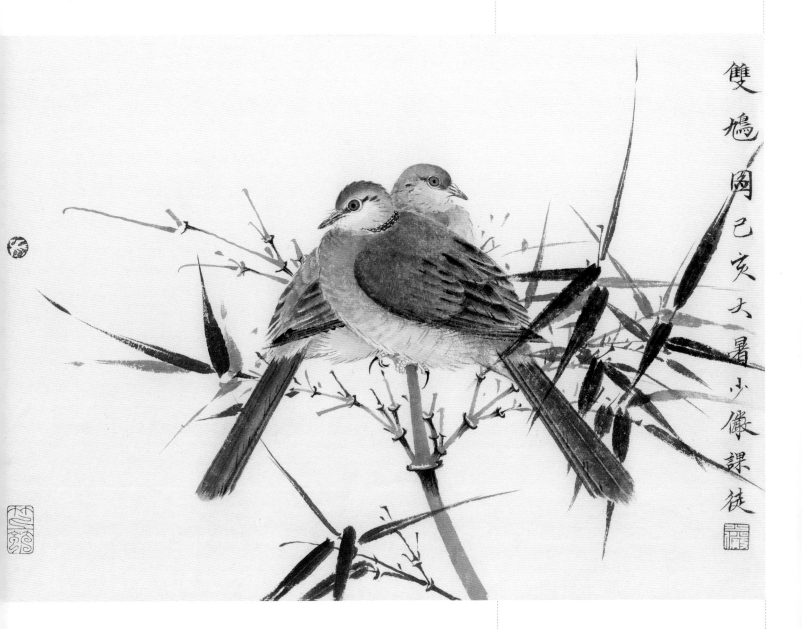

双鸠图　己亥大暑少傲课徒

↑ 双鸠图　38 cm×60 cm　纸本水墨　2019年

创作步骤

步骤一　先以淡墨中锋勾出斑鸠的喙，用笔要坚挺锐利，顺势勾出眼圈，用笔要遒劲、厚实。头顶分为额、顶、枕三部分，这三部分用笔也不同，额部用笔要慢一些，要表达出其饱满厚实的质感，顶部用笔要有弹性，枕部用笔略松。

画肩羽与背部覆羽时，要勾出两者之间的松紧关系，肩部宜紧，背部略蓬松，用笔要有连贯性，不可呆滞。次级飞羽用笔要圆润，并且要表达出羽片与羽片之间的覆盖关系。初级飞羽则直接用坚挺的笔法写出，不可拖沓。

在勾写胸部至腹部羽毛时，要依其结构和质感，用笔要举重若轻，笔笔生发，不可草草了事。尾羽直接以中锋淡墨勾出，勾时自上而下要贯气，不可犹豫不决，笔要提得起来，轻灵处仍不失稳重感。再交代出尾上覆羽及尾下覆羽，将尾羽紧紧包裹住。

中锋写出内趾、中趾、外趾及后趾，结构要交代得清楚，再以浓墨勾趾甲，勾趾甲要沉实、坚挺且不失弹性。

步骤二　根据结构分染各部的羽毛，分染时仍要见笔，不可图案式地平涂，如肩部分染时要松动，背部要以干笔淡墨染出它的蓬松感，大小覆羽则直接以中墨中锋的用笔写出，胸至腹部要染出它的松紧关系，不可染得太死。

步骤三　加强各个部分的刻画，使其更生动，喙处的毛要有弹性，眼圈线要有虚实关系，颈部的环斑要松中带紧，胸部的横斑用笔要活泼一些。进一步理清小翼羽、小覆羽、中覆羽、大覆羽及飞羽的关系。再次交代出尾上覆羽及尾下覆羽的关系。尾巴则用中墨略干的笔法直接写出，不可反复渲染，容易失势。

步骤四　以相同的方法画出后面的斑鸠，用笔略松于第一只斑鸠，使其形成前后虚实关系。顺势写竹竿与竹枝，用笔要干净利落，使双禽更有精神。

步骤五　顺竹枝之势补竹叶，写竹叶时要注意与鸟的避让关系以及竹叶的浓淡关系，不可一挥而就。最后题款、钤印，完成作品创作。

↑ 鸟啼花满径　38 cm×60 cm　纸本水墨　2015年

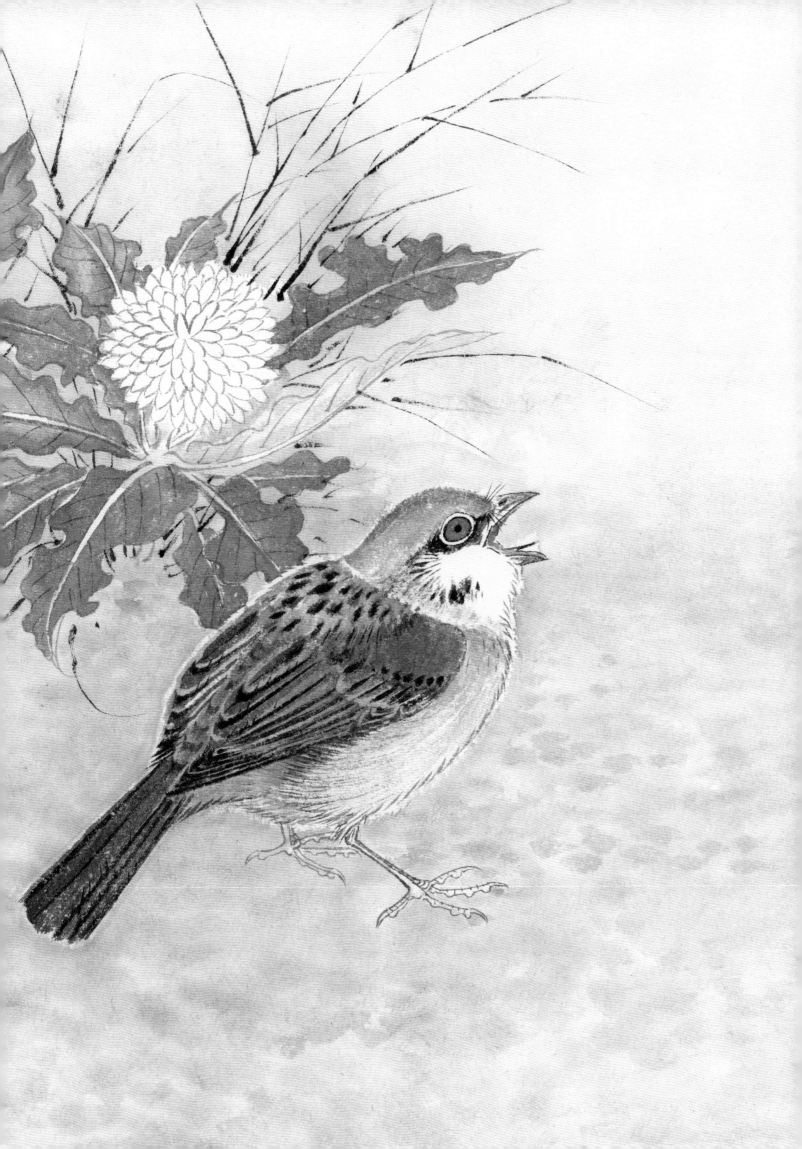

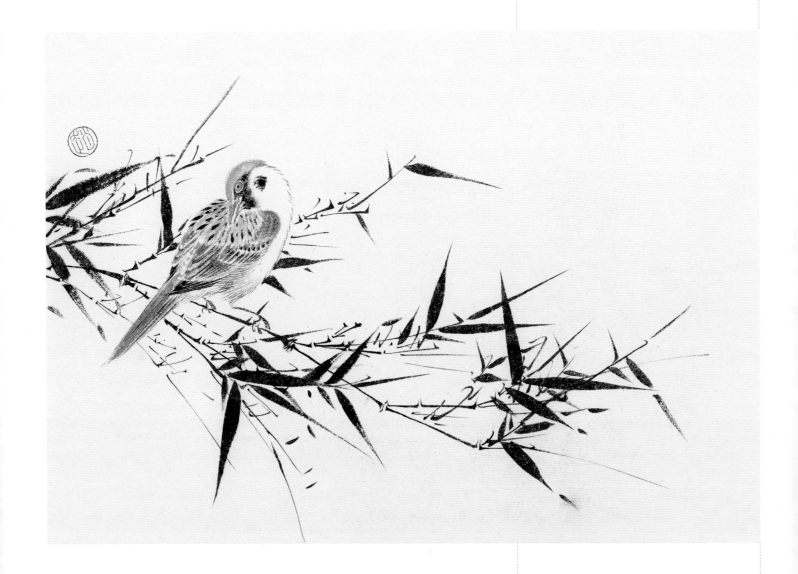

↑ 竹禽图　38 cm×60 cm　纸本水墨　2015年

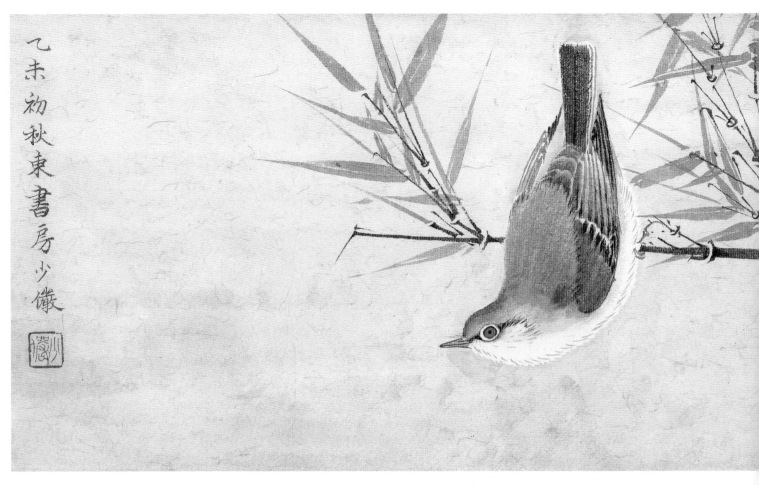

乙未初秋东书房少徽

乙未之秋东书房少徽写生
猶疑蜀晚千年恨化作冤禽萬囀聲
寂寂蘭台梦驚绿林殘月思孤鶯

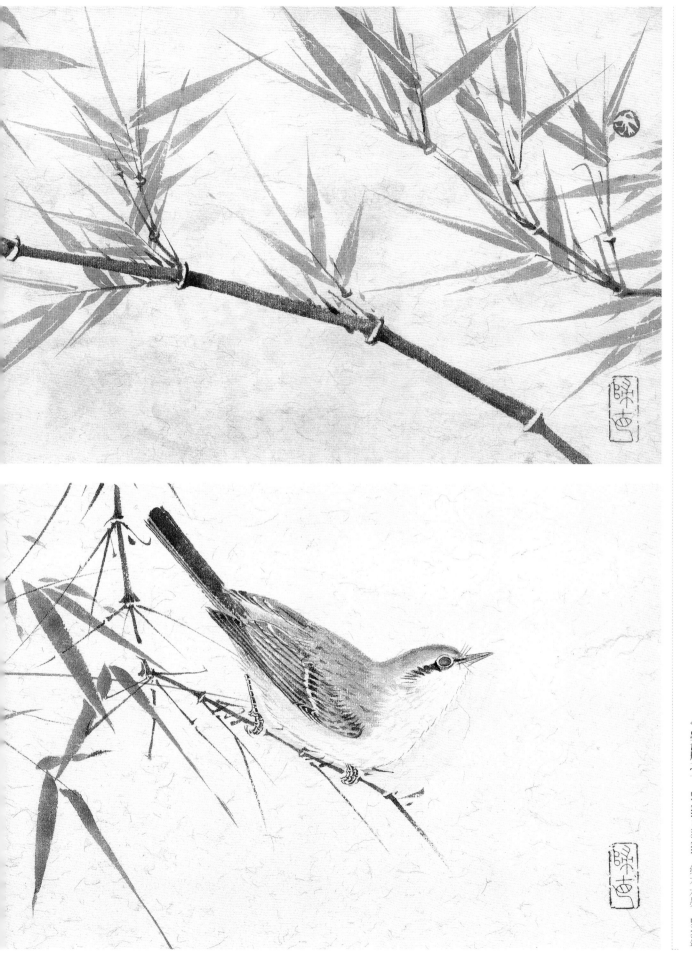

墨禽册之二　21 cm×66 cm　纸本水墨　2015年

墨禽册之一　21 cm×66 cm　纸本水墨　2015年

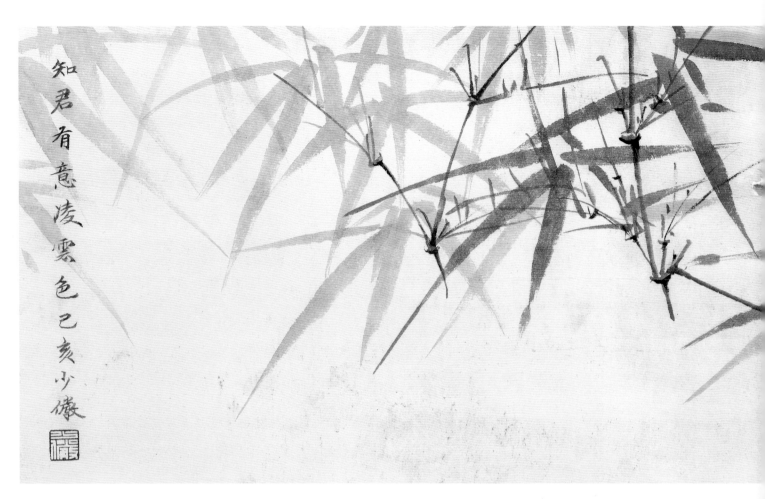

知君有意凌雲色
己亥少儦

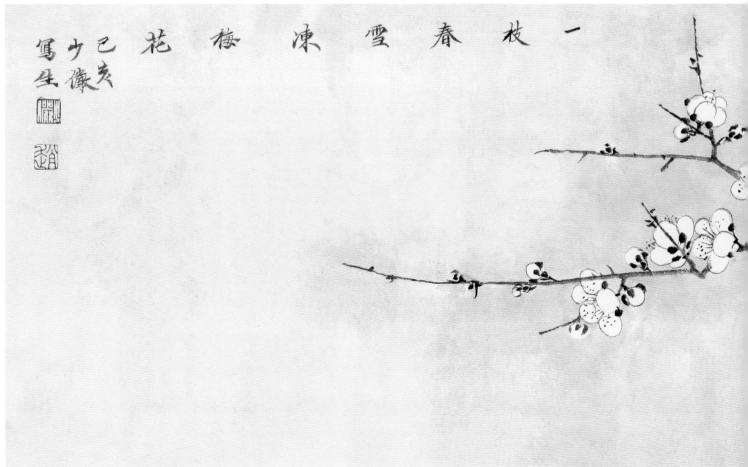

一枝春雪凍梅花
己亥
少儦
寫生

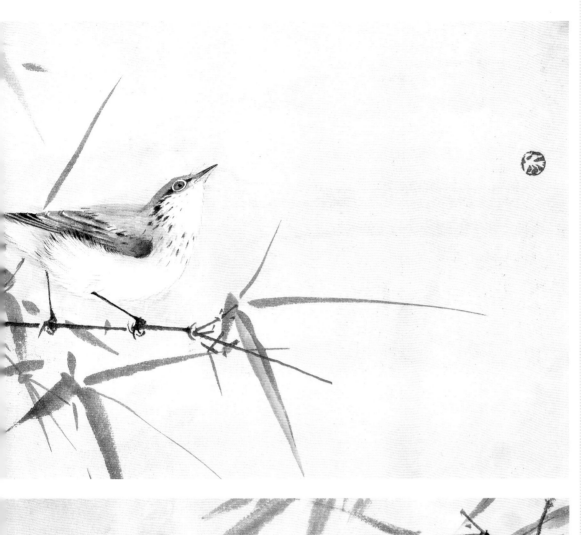

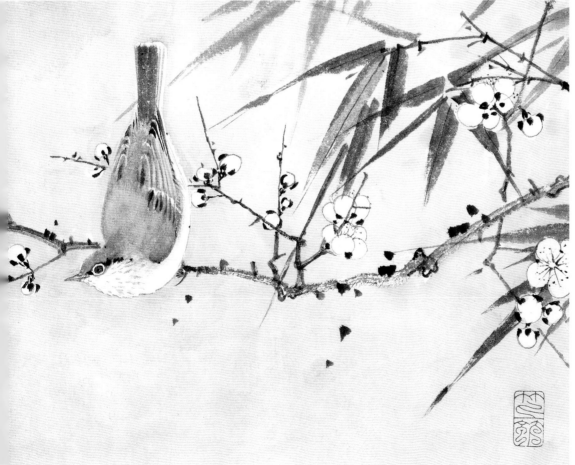

← 一枝春雪冻梅花 22 cm×65 cm 纸本水墨 2019年

← 知君有意凌云色 22 cm×65 cm 纸本水墨 2019年

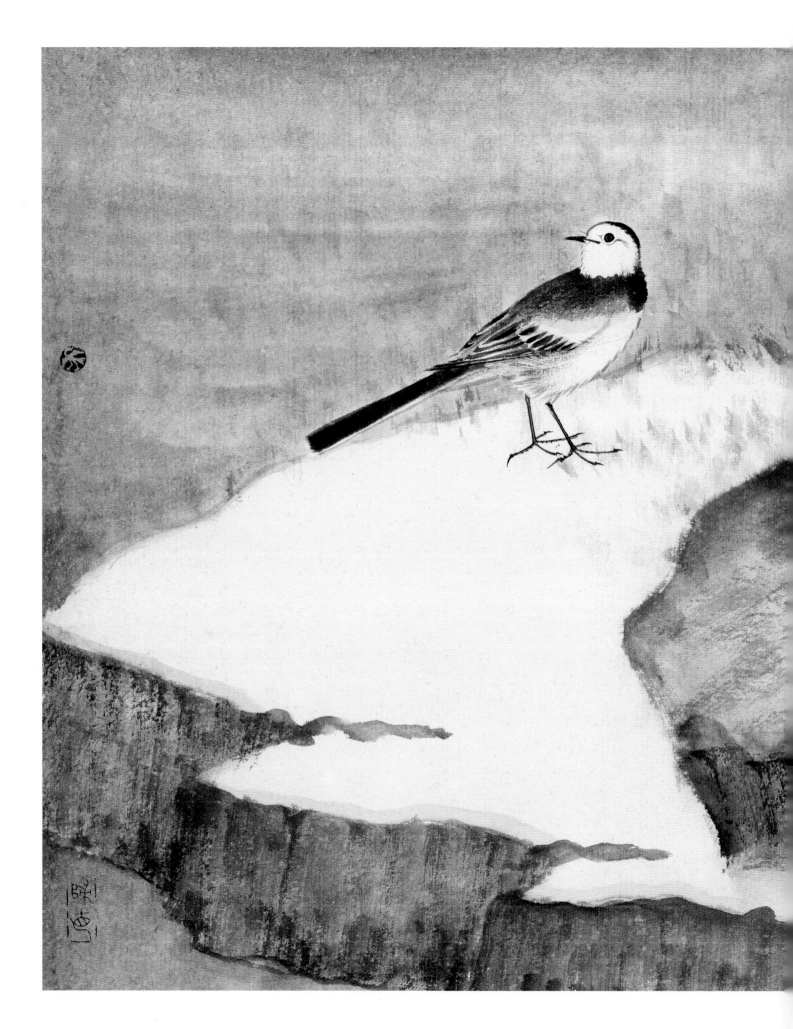

漠漠云林小之山石臺而過天橋逶迤時在戊戌減少俨守記

← 暑气晚来清　45 cm×70 cm　纸本水墨　2018年

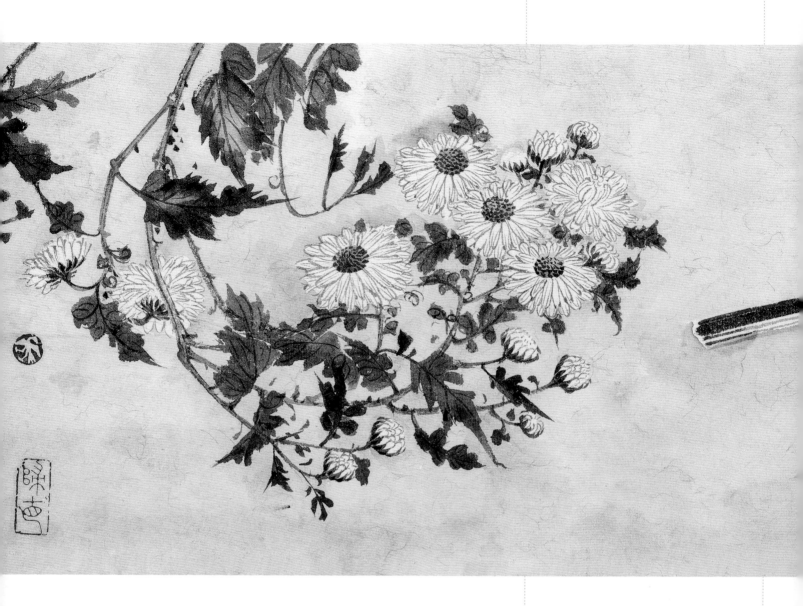

↑ 墨禽册之三　21 cm×66 cm　纸本水墨　2015年

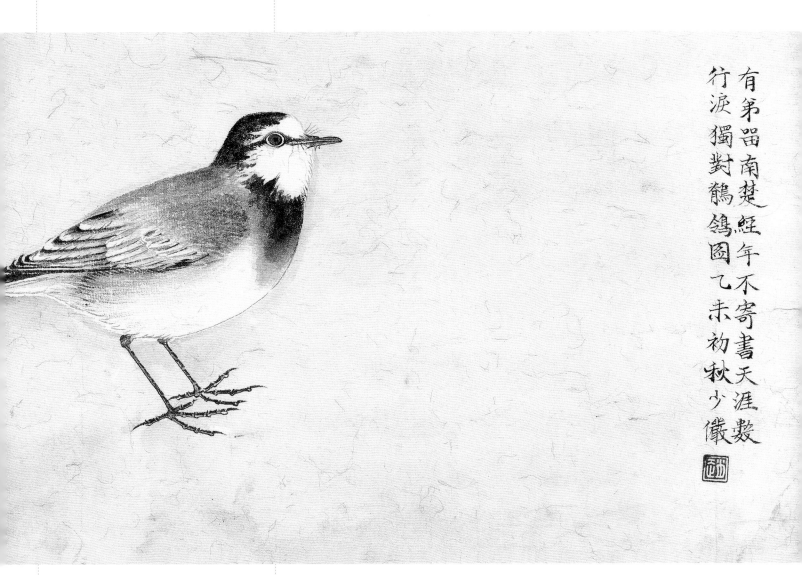

有弟皆南楚經年不寄書天涯數
行淚獨對鶺鴒圖乙未初秋少儼

读画

　　宋代的院体画是中国古代宫廷画的顶峰，从北宋到南宋三百多年间，尽管
社会动荡，院体画的发展却一直是上升态势。而且，在我看来，技巧愈往后越
脱俗，品位也越纯粹。宋人尚理，元人尚意，所以，元代的绘画更注重笔墨的
意趣特别是内心情感的抒发，宋代是院体画的高峰，而元代是文人画的高峰。
对我个人而言，我取法宋人的造型及技法的同时，又摄取元人的写意性，这种
取法不一定是最恰当的，但我却喜欢。我是统而取之，大而化之，所以，说我
的作品像宋元也不像宋元，因为你找不出具体像谁的影子。具体而言，我对宋
徽宗的禽鸟作品研究会更多一些。赵佶皇帝当得窝囊，但在艺术上却是天纵之
才，在他未当皇帝之前已是"盛名圣誉布在人间"。他的禽鸟画大都以写生为
主而少雕琢修饰，这也是我在教学中反复强调的一个重要问题，要多去揣摩物
理与画理的关系，使得所绘物象不只是一个表象图式而是有生命迹象的作品。

虽然院体画注重外形的"刻画",这一点一直是后人特别是文人画家抨击的目标,但宋人的审美以及笔墨关系的处理是一流的。要认识宋画,首先要认识宋人的审美。他们对折枝花卉的生动描绘,使得观者一见就好像是描绘了我们日常所见的"那一枝",但你回头到自然界中去找"那一枝"时,你会发现是找不到的。这就是我们当下回过头

↑ **月照平沙夏衣霜**　22 cm×65 cm　纸本水墨　2019年

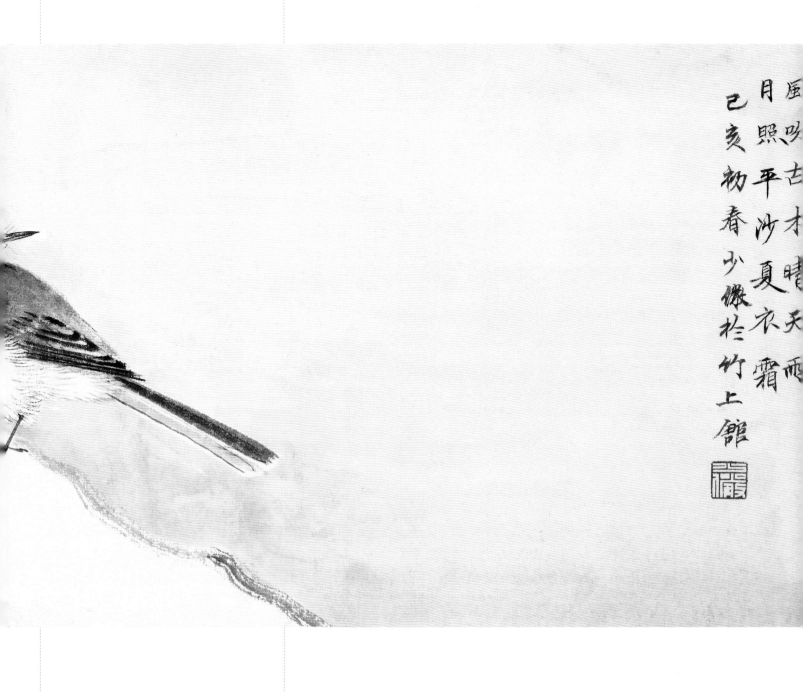

来重温宋画的理由。了解宋画，就要去了解他们的审美能力、写生能力及表现能力，知道他们的画面是怎样取舍，怎样穿插，怎样用笔墨语言表达的。我在给学生讲解宋画时，一定要讲宋人为什么这么画。除了要分析清楚他们的各种关系及具体的色彩造型外，还要了解宋人的审美，以及宋人的文化。

工笔或写意都是技法，都是为了抒发画家胸中逸气，表达他对世界的看法和理解。在我看来，其实没什么差别，合适工细的地方，我用工笔刻画，合适写意的地方，我用粗笔草草。笔在我手，意在我心，手中无剑，胸中有剑才是最高境界。过于强调工笔的所谓匠气而不敢用工笔，与过于强调写意的逸气而多粗笔大意，都是拘泥不化的典型。

而现代人对工笔与写意的理解太浅薄，以为勾线设色讲求"三矾九染"就是工笔，并把中华人民共和国成立初期一些美院教授的作品当作范本，形成了固有的视觉经验，动笔便离不开牡丹、荷花、仙鹤等内容，在技法上用一些撞色法或撞粉法就以为有高度，让人一看便想起我们老家的"沙发套"。还有一路笔致虽细但也缺法，并没有真正

↑ **烟云出没有无间**　22 cm × 65 cm　纸本水墨　2019年

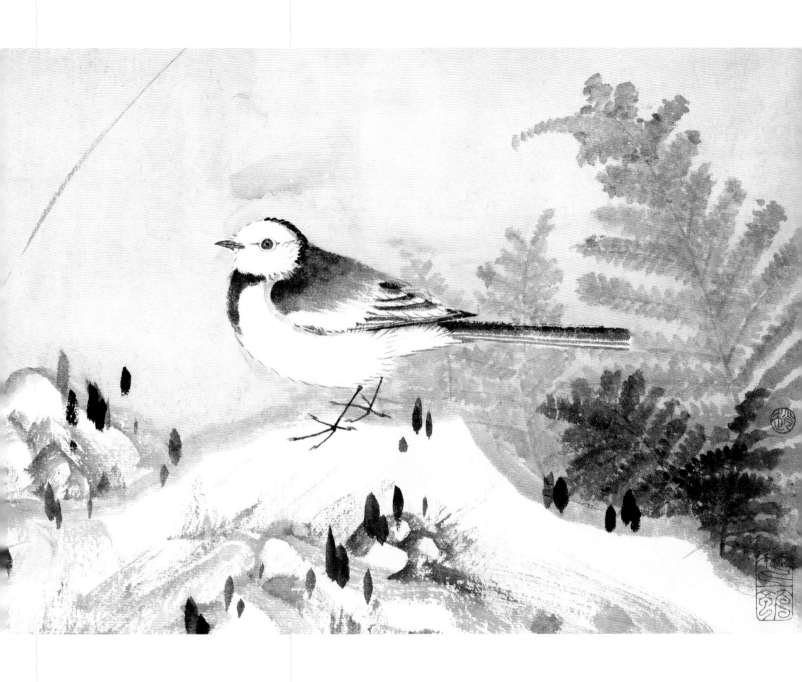

做到了"色不碍墨，墨不碍色"的艺术高度。再说到文人画，即我们现在定义的写意画，这是中国"遗貌取神"的技法力求单纯简括，可舍去的尽量舍去。八大山人的禽鸟舍得只剩下一条鸟腿。而当今误以为简笔就是"天马行空，鸾舞蛇惊"式，大笔挥毫，自己想怎么画就怎么画，有时挺野蛮挺暴力的。

对于我个人作品的表现形式来说属于工写兼施的小品画可稍工致一些，讲其情趣，稍大一点的作品可稍写一些讲求气势，有时也用没骨法，总之随情况而定，自己心里真的没有工笔与写意的概念。黄宾虹曾讲过一句话"减笔当求法密，细笔宜求气足"。

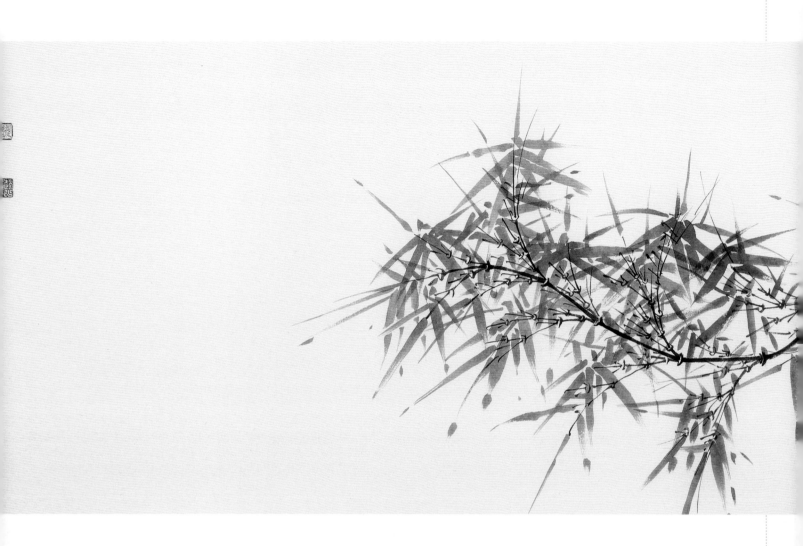

清静孤寂

清
寂冷

处一丕
精神自我

独自

新开

↑ **竹鸠图** 48 cm×180.5 cm 纸本水墨 2015年

清露湿幽草 纸本水墨 2019年

少上於之巳時詩微明月亭作歲飄日長交碧山休勢經一
儀館竹春亥在意明文秋五溪年風暮林流水浮亂末時雨

问学

　　中国画无论如何发展，核心不会变也不应该变。这种核心一是以线造型，二是国画背后所蕴藏的道释哲学。毛笔到今天尽管已经不再是主流的书写方式，但中国骨子里的审美，骨子里的哲学并没有变，中国绘画强调的是线条造型，它与西方光影、色彩的艺术语言没有太大的关系，线条造型强调的是线的质量，即画云能飘、画水能流、画石能重。这些都是从

↑ **清露湿幽草**　30 cm×81 cm　纸本水墨　2019年

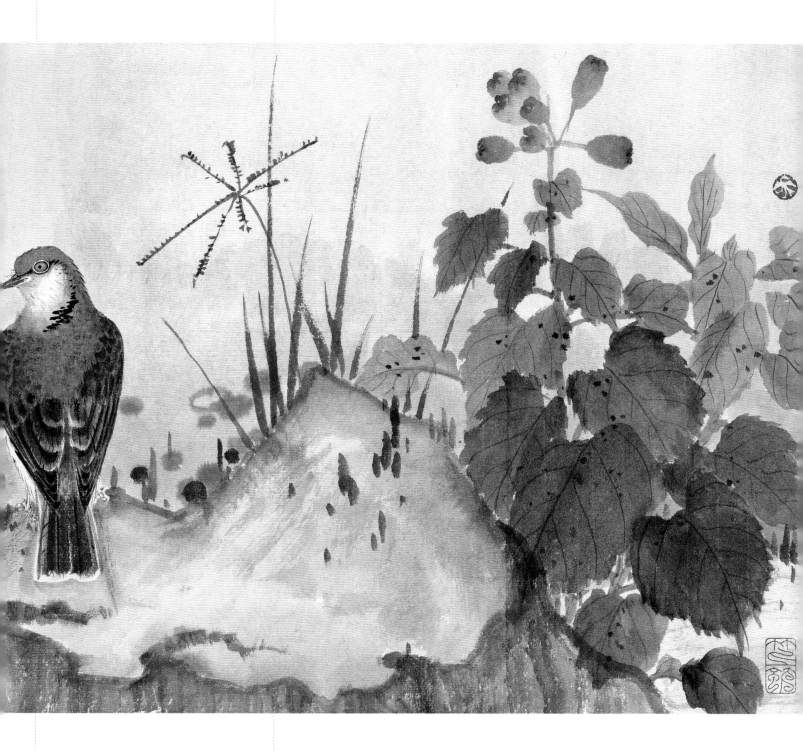

我们的书法线条而来的，所以，在我的教学中，对书法的训练一直放到重要的位置。

　　而学习中国书法的第一关就是要解决提按关系。所谓提按就是写字要有轻重关系，提能提得起，重要沉下去，而不是所谓的"粗细关系"。学会以书入画可不是一朝一夕的事，它是一个长期转化的过程，它没有具体的定式，没有规定什么物象要用什么线条，也许黄宾虹所提的用笔要平、要圆、要留、要重、要变这几点对线条的要求是最好的诠释吧！

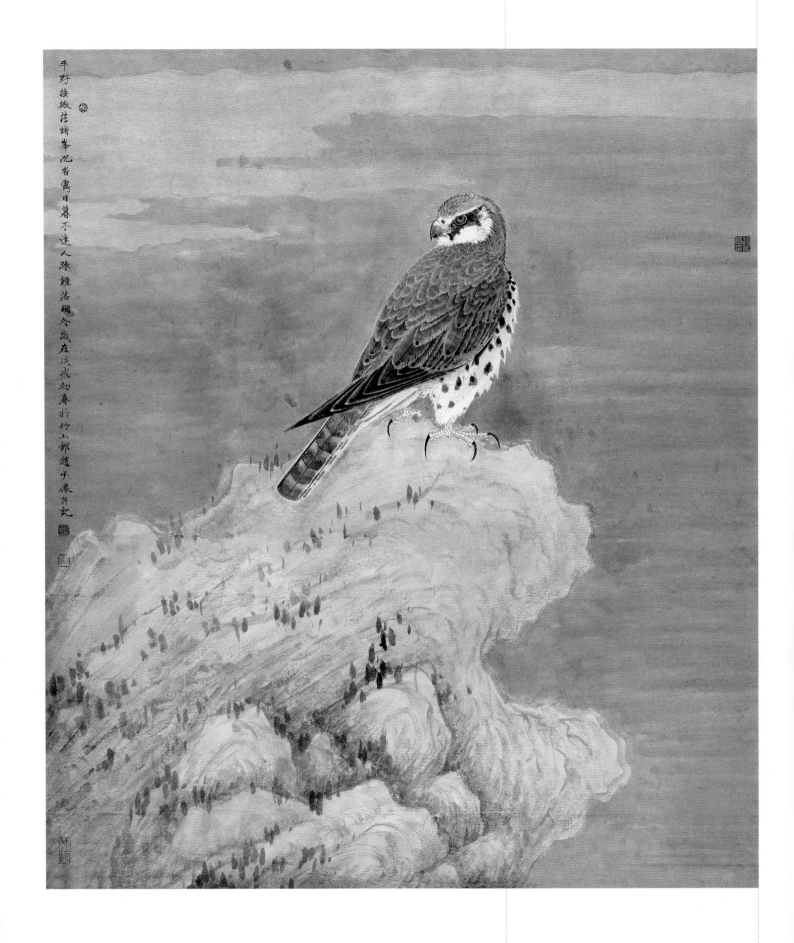

平野接微茫诸峯沈暮霭日暮不逢人疏钟落翅外微在戊戌初春於竹上郚赵少俨并记

↑ 耸目思凌霄　150 cm × 120 cm　纸本水墨　2018年

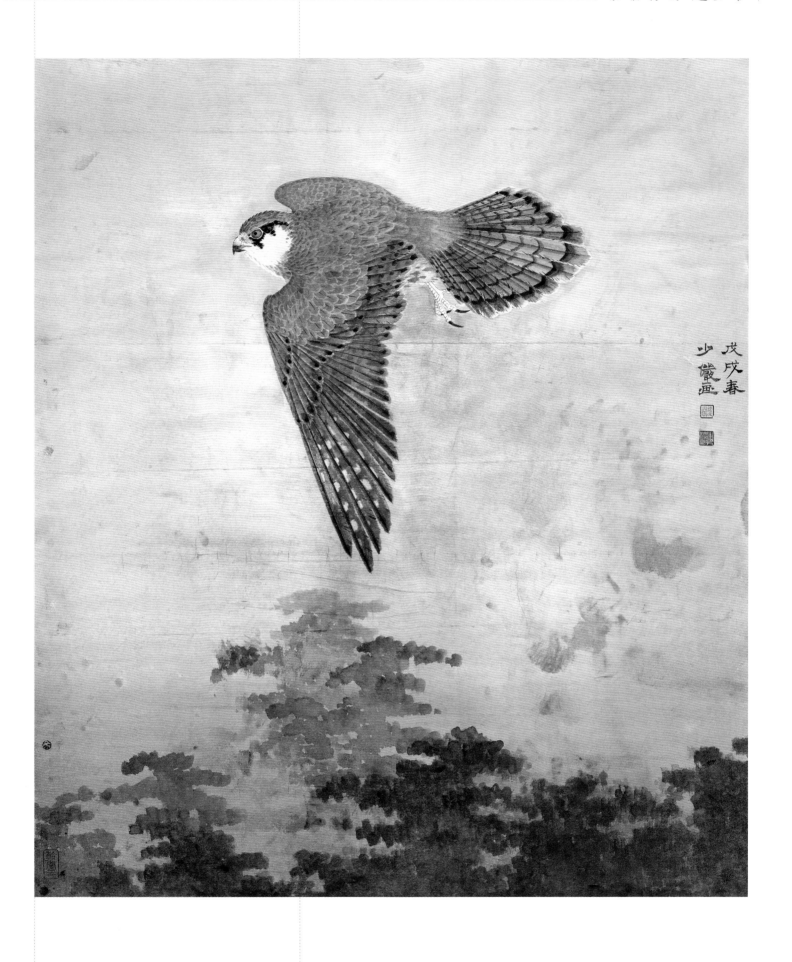

↑ 雪飞欲立尽清新 150 cm × 120 cm 纸本水墨 2018年

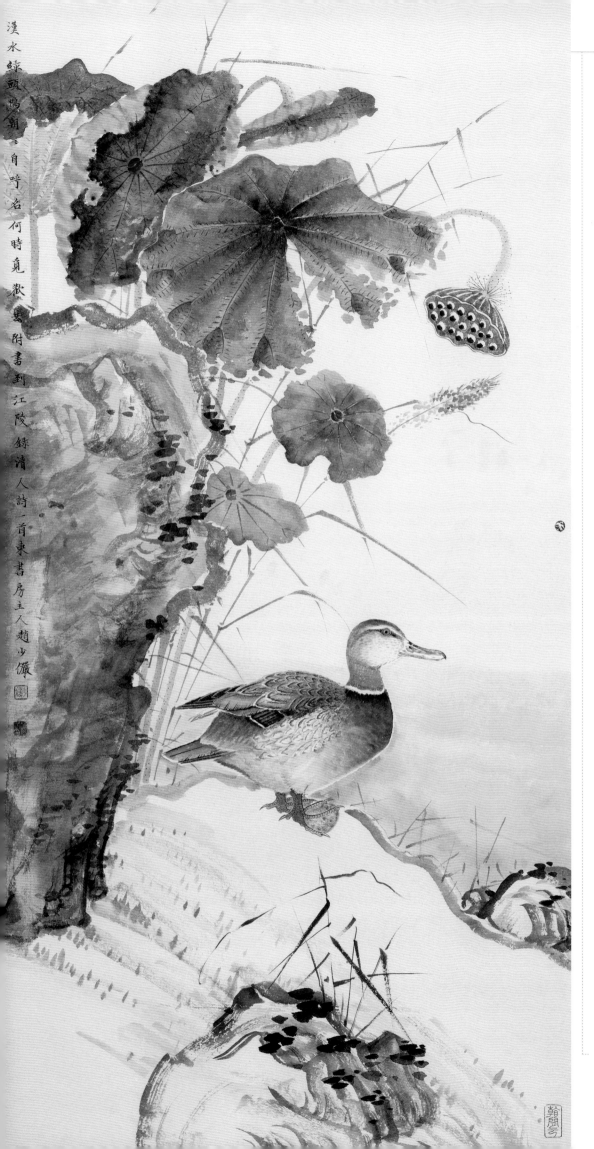

漢水綠頭鴨朝
○自呼名何時覓
澈岸附書到江
陵錄清人詩一首東
書房主人趙少儼

舒野　131.5 cm×66.5 cm　纸本水墨　2015年

百川归海，殊途而同归，当下中国画是趋于多元化发展的，有趋于当代一路的，也有趋于传统一路的。在各大美术学院的国画教学体系中还是以传统教学为主，这条思路是对的。但是我一直担心传统教学以临摹为主却临不出什么东西，因为临摹的基础一是书法功底，二是理法分析。这两关我们可以很清楚地看到，有多少学生可以在短短的几年学习中能够突破的。近几年来我参加了一些联展，其中有不少80后年轻画家却能脱颖而出，他们的勤奋与好学精神值得我们去学习与深思。

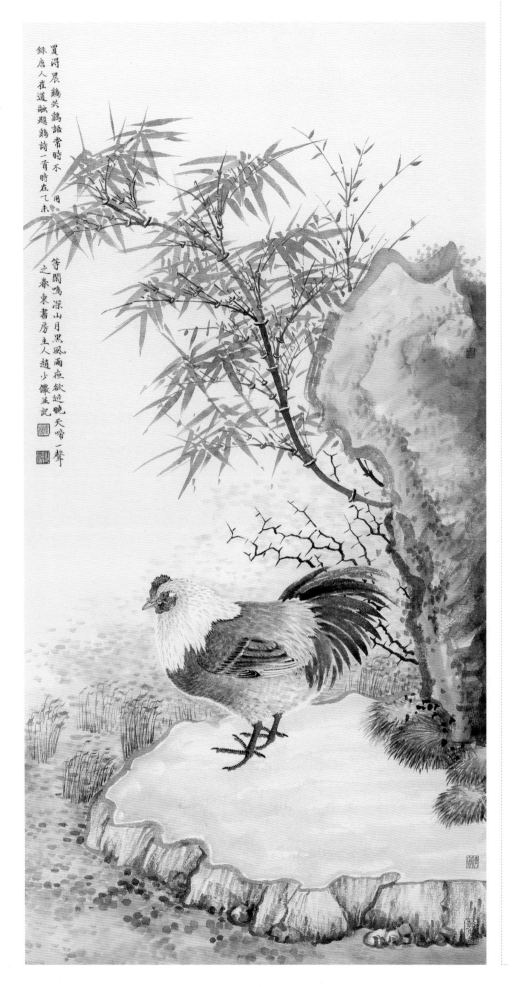

雄鸡一声天下白
131.5 cm×66.5 cm　纸本水墨　2015年

花鸭无泥滓
阶前每终行
羽毛知独立
黑白太分明
不觉群心妒

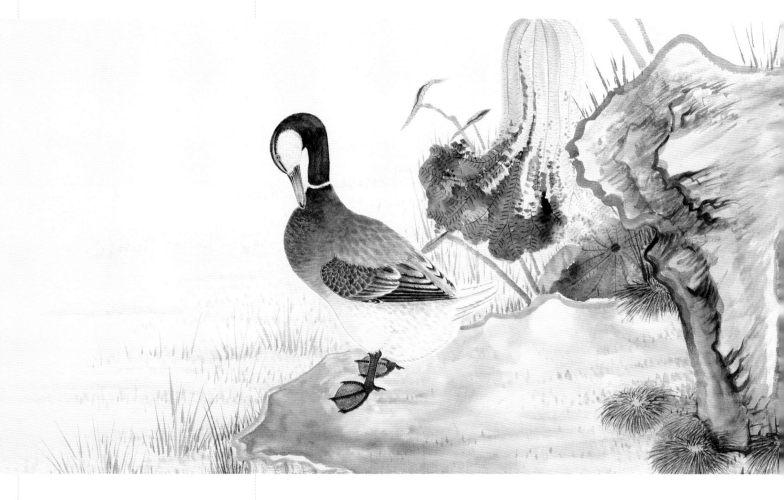

↑ **闲意**　66 cm×130 cm　纸本水墨　2015年

照片

　　现在我体会到绘画技法是那么的重要，因为学会技法才可以有力地去表达我们对物象主观与客观的呈现；但技法又不是那么重要，因为中国画最终还是要抛弃技法，不能因技法而忽略了情感的表达。所以说古人与自然是我们最好的老师。

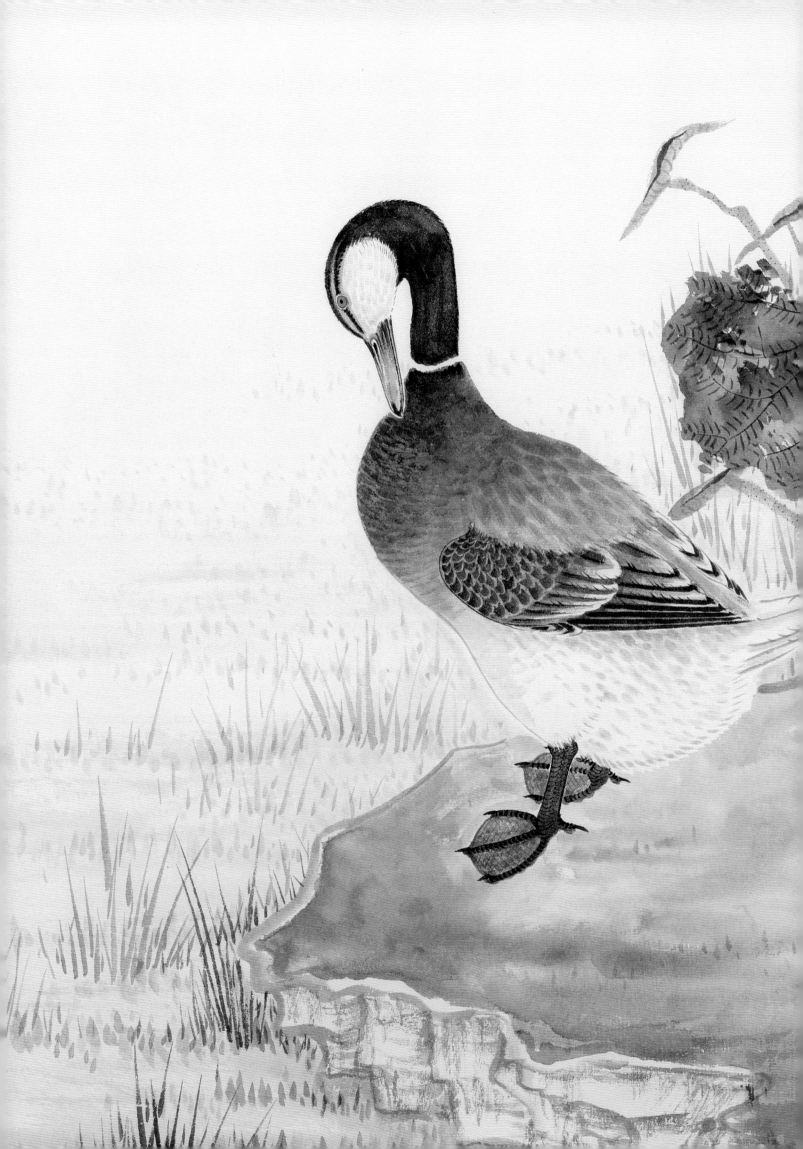

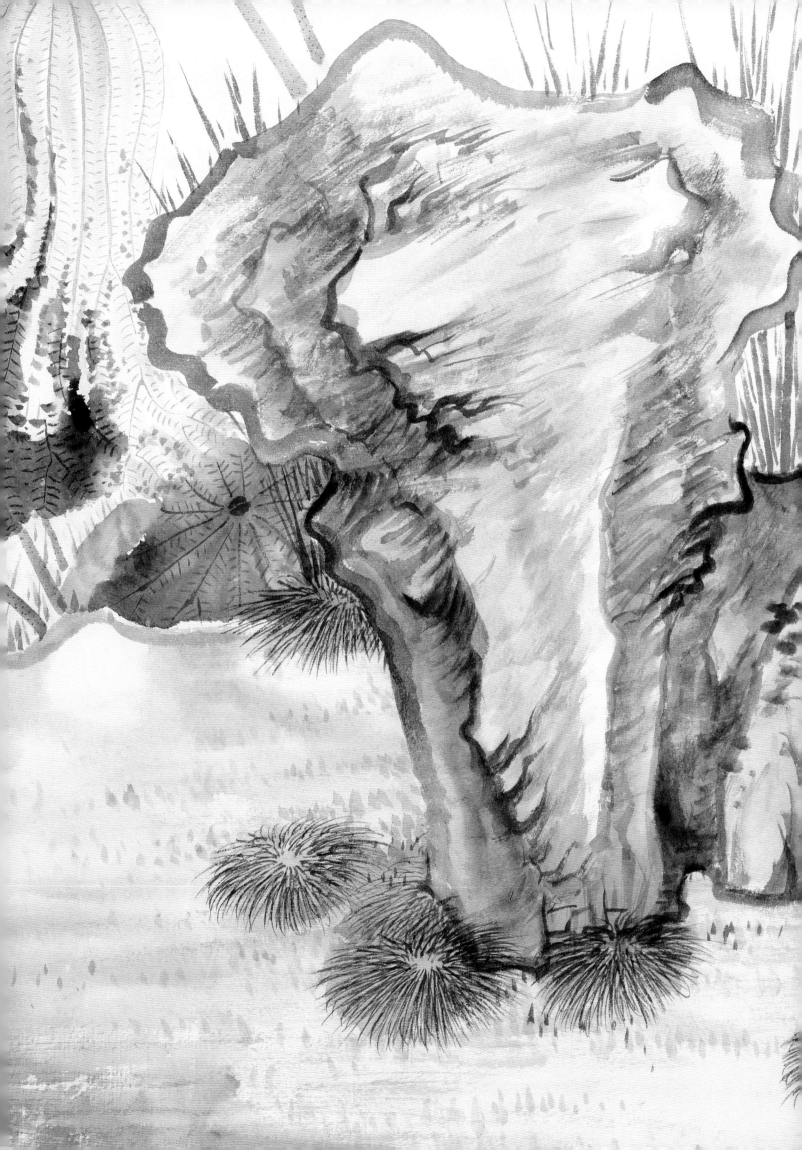

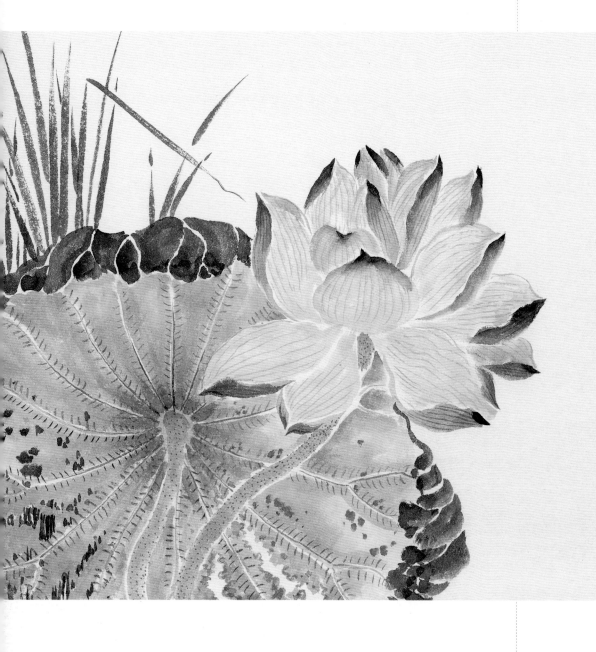

攀荷弄其珠蕩漾不成圓 甲午夏少嚴

↑ **新荷弄晚涼**　38 cm×60 cm　纸本水墨　2014年

闻说静中偏爱竹
自看跌密种秋烟
唐人诗意

己亥少徽

闻说静中偏爱竹　49 cm×30 cm　纸本水墨　2019年

写生是画家锻炼绘画表现技法的基本功，中国画写生异于西方绘画写生，中国画写生强调个人的主观性表达但又不失客观物理的呈现，讲求取舍关系，尽可能地将所绘物象生动的部分呈现出来。换句话说，给你一个很无趣的物象让你用中国画独特的笔墨语言在纸上表达得很感人，这就是中国绘画的写生。所以说，画家要锻炼好自己的眼睛，不是说要看清对象而是要发现对象，穷常人所不能。

《宣和画谱》中评赵昌"若昌之作，则不特取其形似，直与花传神者也"。可谓一语道出"写生"的真谛。对于我们现在的写生教学大部分还是在跟风，背上画夹到某山某园写生，而且有甚者直接以毛笔书写，好不痛快也挺像那么回事。罢了，这是还没有了解写生的意义。我在写生课上的教学实际也存在着一些困难，这与个人的基本功也有着密切的关系，因为我们要通过临摹历代一些作品来纠正我们日常的视觉经验，要找到我们中国画独特的审美趋向而不是照葫芦画瓢，要面对杂乱无序的物象理出有序的画面来，有法可循实属不易。

↑ 竹石图　30 cm×43 cm　纸本水墨　2014年

叶新　老态

相互交搭

侧翻　上仰正叶

叶卷　下垂反叶

霜菊有余馨　38 cm×60 cm　纸本水墨　2015年

质傲清霜色香含秋露华谢有王句少傲写生

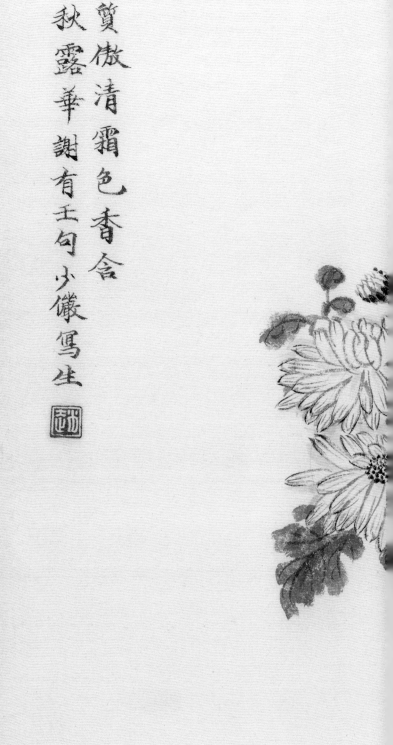

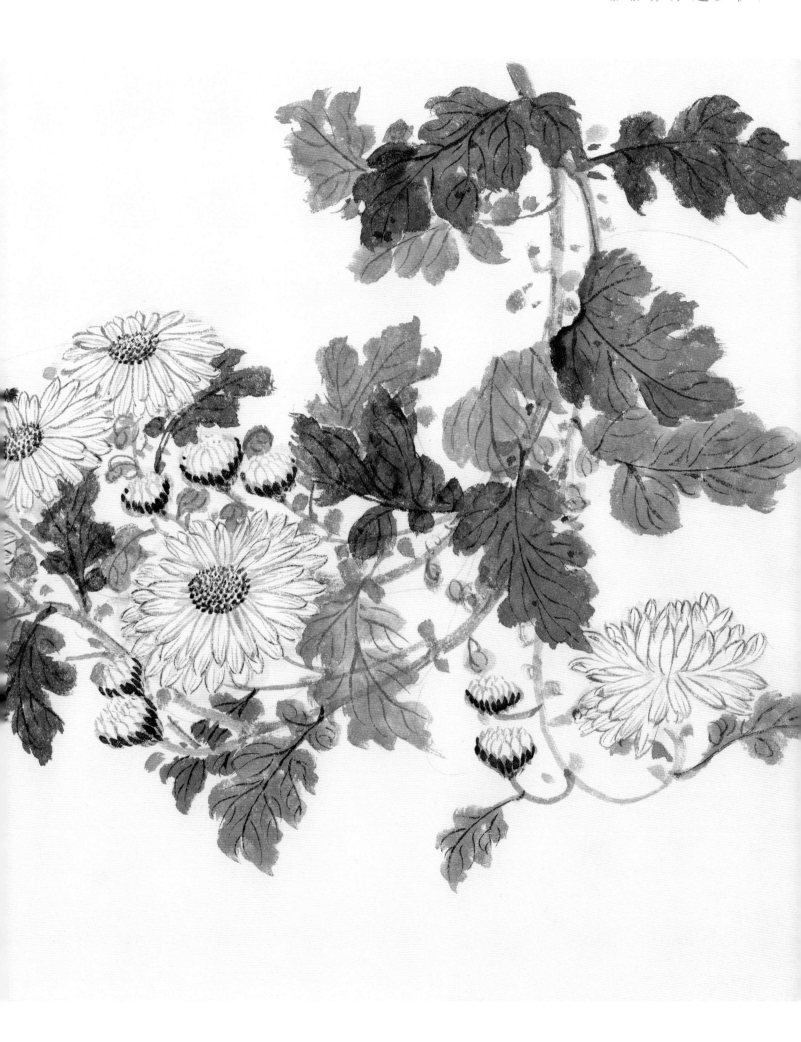

北國原野千里風雪縮袖爐火旁賭書消得潑

茶香萬事皆定隻等來季春光忽聞暗香透

檀香醉眼朦朧籠耳看去朦梅吐蕊哢風雪傲立

江山一點黃案幾雲雀叫杯中紹興黃牆上美

人醉滿院金色應雪芒牡丹艷桂花香一襲黃

衫滿庭芳金羽片三應雪色臘梅嬌枝頭无懼

風狂細思量歲月長何慮燕風霜晴日猶愁風

兩世人說短論長晴風皓月誰人賞暗香首展

一壺濁酒暖心腸寒雪臘梅出鋒芒且趁閒身

未老放我幾許跅狂二十四橋明月疤醉他三

萬六千場山河壯朧梅香千种美泗且醉去一

曲滿庭芳時在丙申暮春之初少儀於竹上館

朔風撼破廬土廬凍雲隔月天獏糊燕名州色混色界廣平心事
今何如梅花荒涼俚燕主好春不到江南土羅浮山下藻黃嶷瑪
瑤坡前荆棘雨捐逢可惜季少多竟賞桃杏黑蘆葉巢巷蚤吹
語不忍語對梅獨坐長咨嗟昨天寒孤月黑蘆葉巢巷欲
不得躊躇夢老皮皮蒙茸黃沙萬里無顏色老夫漢瀣埼巖阿旬
銀白雪我梅花興研拍手長嘯歌不問世上官如麻少儀又錄九
章題梅詩一首時在丙申初夏於荣寶齋畫院並記

除日常的教学内容之外，更多的时间，我还是把书法与梅兰竹菊的练习提至重点。中国画首先是用线造型的艺术，所以线的质量直接影响到作品的品质，所以是书画并重。

在书法教学中多以小篆为主，楷书为辅。篆书的练习一般人认为是写得匀一些、结构写得稳一些而已，其实不然。通过对小篆的练习最重要的还是练习个人的腕力与笔力。首先要将线条写匀、写挺、写圆，然后要在平和中求变化。这种变化也是在大量的练习后才能发现并能体会得到的。学习楷书最怕写成"馆阁体"，尤

↑满庭芳　39.5 cm×83 cm　纸本水墨　2016年

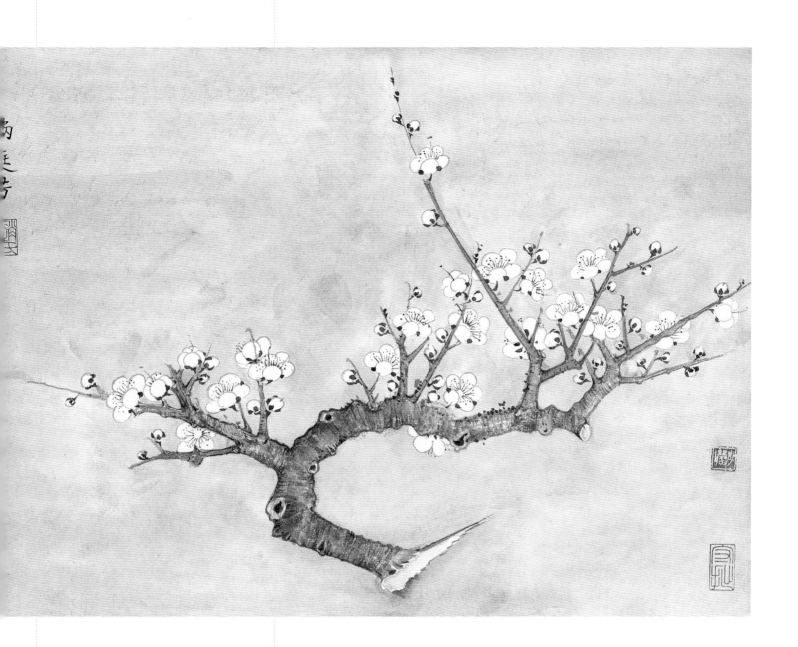

其写得"四平八稳"如"公式"一般。首先在篆书的线条质量基础上，再入楷书点画间。在写同一字的多横与多竖时，要找出它们之间的关系与变化来，不能像"摆火柴棒"一样平铺直叙，要把字间的提按、轻重、缓急、巧拙等关系写出来。其实这几项节奏关系是大家都知道的，但真能做到的还真不多，这与平时只去苦练，而不去动脑筋分析有着重要的关系。所以我在书法教学中不鼓励学生只追求量，而不去找"质量"。哪怕一天只写好几个字也是有进步的，几个字比写几沓"无心"的字要强得多。

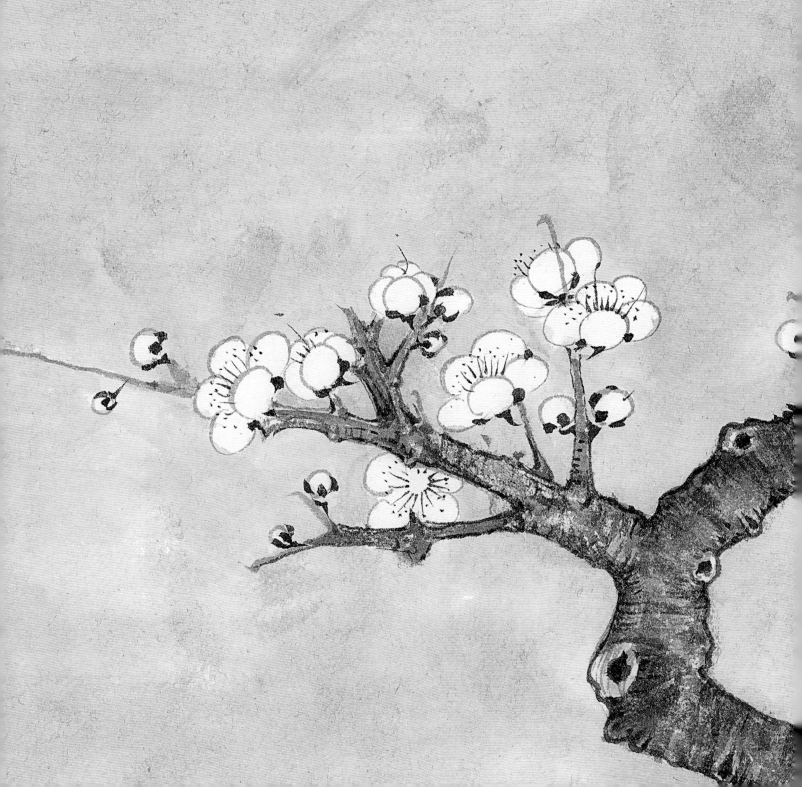

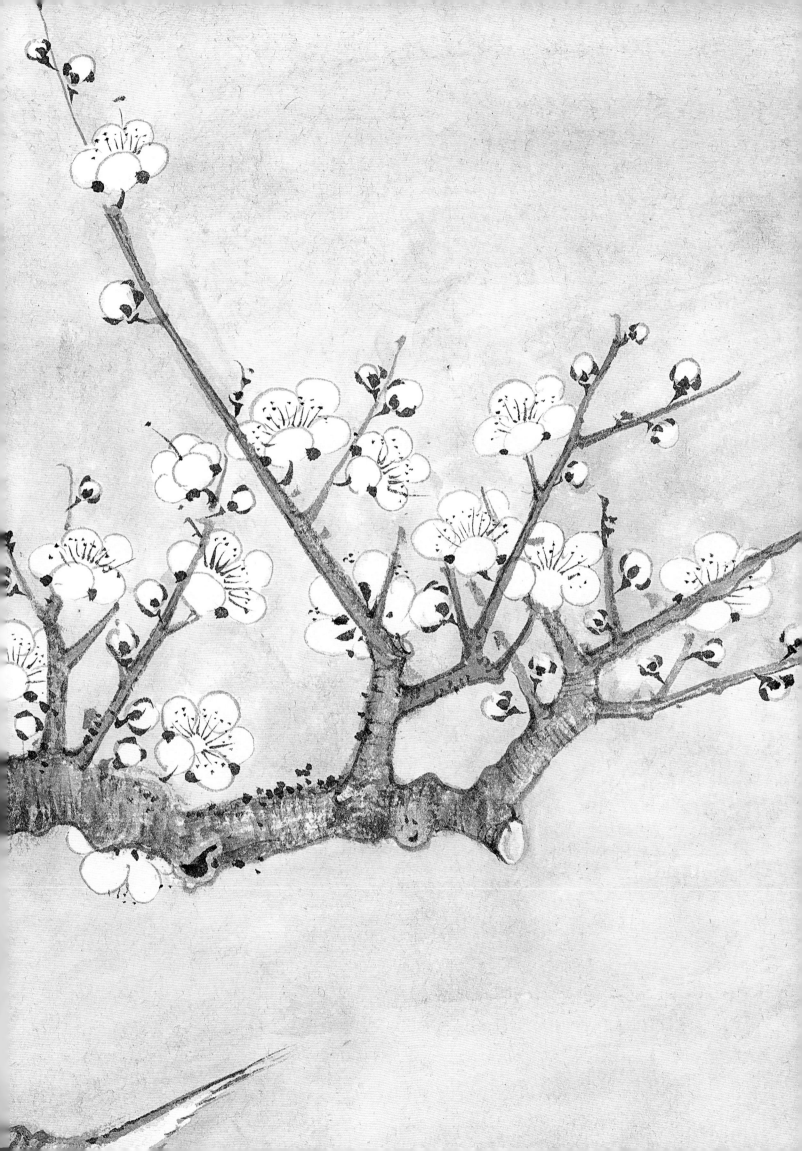

籍洪达

山东东昌府人。2009年毕业于山东师范大学美术学系，获学士学位；2013年毕业于中国艺术研究院中国花鸟画创作专业，获硕士学位；2013年任职于文化部恭王府管理中心；2016年就职于中国艺术研究院。获2017年北京靳尚谊艺术基金会青年画家扶植计划暨绘画新锐展"优秀奖"，2016年文化部青年拔尖人才，获国家艺术基金2014年度美术书法摄影创作人才资助项目。《中国书画》杂志社画院院聘画家、中国画创作研究院青年画院学术委员。承担文化和旅游部"一带一路国际美术工程"，承担由中宣部、财政部、文化和旅游部、中国文联主办，中国美协承办的"不忘初心 继续前进——庆祝中国共产党成立100周年大型美术创作工程"。

参展情况

2014年 心印寄静——籍洪达中国画作品展
2014年 为中国画：全国高等艺术院校花鸟画教学研讨会暨教师、学生作品展
2014年 "肖像进行时！——中国当代城市生活"——首届"恭王府·时代肖像艺术展"
2015年 "艺彦清声——恭王府青年美术家推荐计划第一回"作品展
2015年 笔墨·新势力——人民美术出版社邀请展
2015年 气正道大——当代主流中国画名家学术邀请展（第二回）
2016年 变革中的水墨艺术联展
2017年 丹青华茂——当代青年中国画家提名展
2017年 静观文象——籍洪达国画作品展
2018年 水墨新浪——当代青年水墨画展
2018年 学院——中国画教学与创作论坛暨全国青年教师中国画邀请展
2018年 新粉本——当代中国工笔画2018年度提名展
2019年 学院新方阵第十二届年展"九零九零·新粉本"

"跃动的孤独感"是我的一种处世方式，心既要活泼，也要不从众，但是如果只跃动，那么就会陷入躁动，只有孤独感，也就可能止于槁木死灰了。

与古对话

　　籍洪达生性腼腆、内敛，山东人，却有点男生女相，书生气十足。因其读书时，上过我开设的"中国古代绘画作品导读课程"，故有所接触。印象中，他比一般学生勤奋，于传统着力甚多。虽交谈间，亦流露出对"古"与"今"、"旧"与"新"的纠结，但其内心相对平静，能释然于时下流行之风，专注古人。这种选择在他的同龄人中，显得有些特别。一般而言，年轻人容易被今天的世界所感触、影响，并因此选择更为新颖的艺术样式、理念。但洪达却似乎游离于他的时代，潜心于看似"老旧"的视觉形态。在80后身

←
肆夏　41 cm×41 cm　纸本设色　2015年
←
率而不羁　47 cm×47 cm　纸本设色　2015年

上看到如此文化态度，着实令人惊讶。

　　惊讶，不仅因为他选择了不同于同龄人的绘画样式，更因为他敢于选择的勇气。传统，在中国文化史中向来不是速成的。它需要长时间的浸泡，在不断地体验中感悟、消化。或可以说，新的创作方式相对容易获得成效，但传统方式却难能短期奏效。诸如线条、积染以及画面气质的营造，看上去细微的变化、提升，往往需要经年累月的伏案过程。正如潜行传统之路的洪达，虽面貌初成，然用线、用墨仍有锤炼、提升的巨大空间。可见，选择传统的洪达，其实是选择了一条漫长的"与古对话"的自我修行之路。（杭春晓）

→
寒月　41 cm×41 cm　纸本设色　2015年

→
秋晓　41 cm×41 cm　纸本设色　2015年

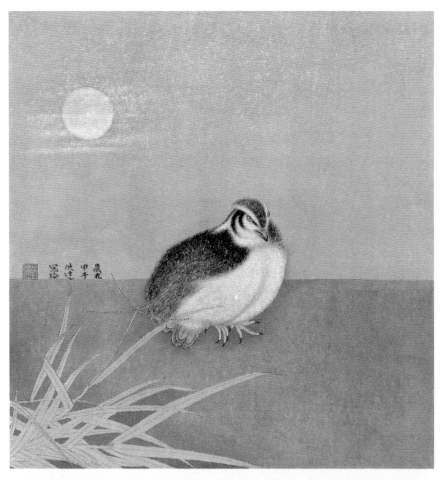

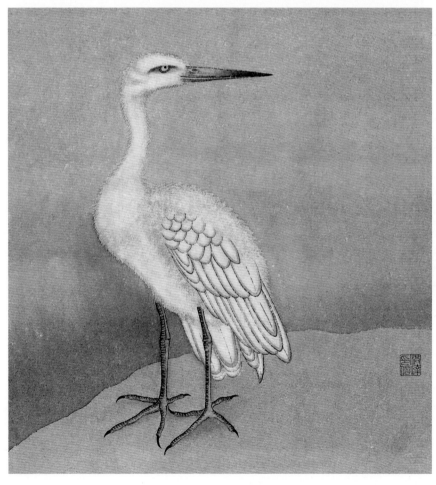

更为甚者，传统并非简单的技术体验，亦非可规划的思维训练，而是一种文化感觉的熏陶过程，需要相关历史经验作为基础。所谓画外三千卷者，指的正是这种"感觉"。对洪达这代人而言，获取如此"感觉"的培养，并非易事。现代生活的快捷、功利，与传统所需要的优雅、超脱相去甚远。与之相应，现代人的美学体验在日常生活中也与古人不同。在如此条件之下，研习本即强调漫长体悟过程的文化形态，可谓难上加难。洪达能够直面如此具有难度的挑战，单其勇气而言就

←
绘画品记 34 cm×34 cm 纸本设色 2014年

寒汀游心 34 cm×34 cm 纸本设色 2015年

令人佩服。或许，正是因为选择了"与古对话"，洪达在生活中也相应地改变了自己，使他具备了同辈人很少具有的书生气。与他相交，平和顺畅中带有一点文静。所谓"鲁人南相"，在洪达身上，或是因为他在绘画方面的文化选择。

就此而言，选择了"与古对话"的洪达，不仅是绘画本身的选择，还是一种生活体验方式的选择。在这条路上，时间与耐心往往是决定能否"通融"的基础条件。显然，洪达具有这种走向"通融"的条件。（杭春晓）

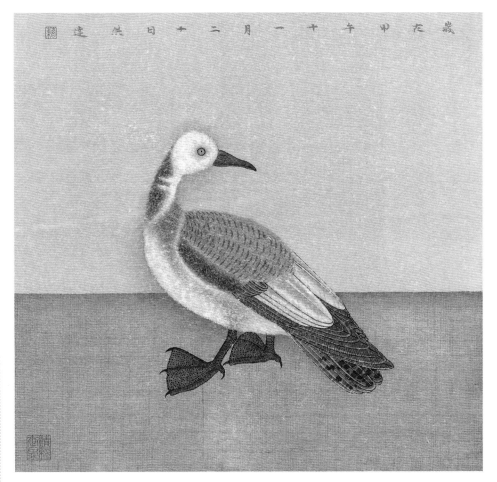

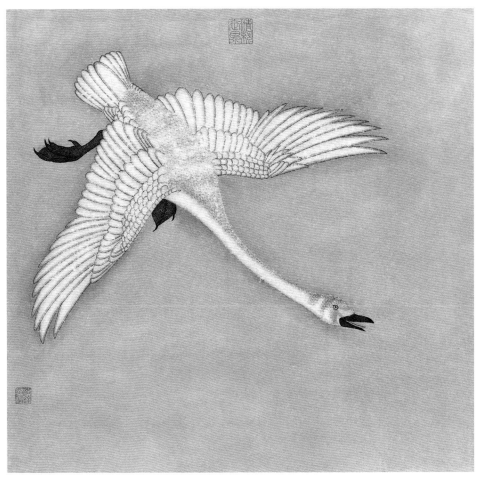

→
霜降 47 cm×47 cm 纸本设色 2014年
→
疏远淡泊 50 cm×50 cm 纸本设色 2015年

→ 仰观吐曜　26 cm×43 cm　纸本设色　2019年

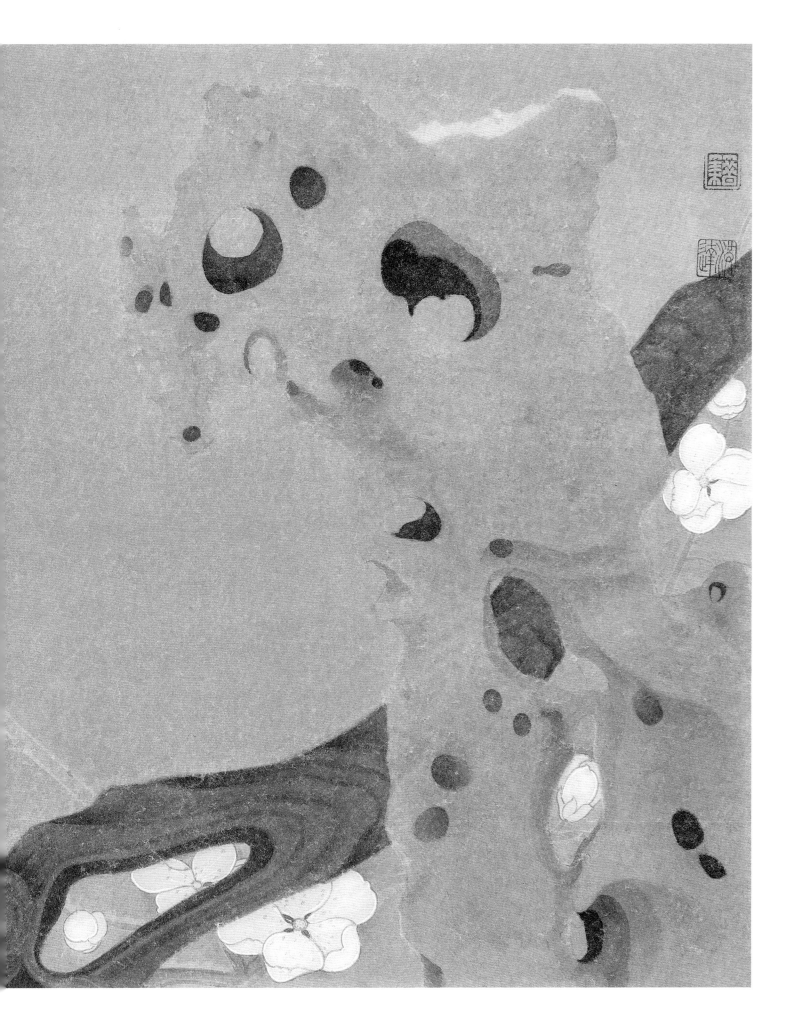

↑ 鸿蒙辟境　26 cm×42 cm　纸本设色　2019年

创作技法

朽炭起稿.朽炭，柳条是也，宋邓椿《画继》云："画家于人物，必九朽一罢"，此处"朽"字即是取柳条劈细削圆如香线一般，去皮晾干，皆烧成炭，用以起画稿，今可用较软的铅笔代之。

小幅纸绢薄而透，另取纸画稿，覆于上可用墨勾，而吾喜用大幅厚纸裁小用之，悬于壁上，随意勾取，可伸可缩。

虎者，筋力精神，毛骨隐起，莫谨毛而失貌，当取其原野荒寒，不就羁絷之状，然后以笔落墨，以寄笔间豪迈之气。

树法要四面俱到，向背俯仰，于曲中取之，松柏古槐等树身可用卷云皴法，但需上下左右有变化，巧妙留白，有向背之意。

前人之画深远润泽，在于染法，无论纸绢，未完之时需用清水洗去浮墨，而后再三挥染，令墨色浸染纸绢之中，如此再三，方可见悟，今人怕伤纸绢多不敢用，实则无碍。

勾勒皴擦为用笔，渲染则为用墨，墨法在于浓淡干湿、烘染托晕，吾留白不喜用白粉厚染，常用掏染法染之：先用清水护住留白处，用淡墨横扫而过，而后用清水笔吸尽留白处墨迹，笔需一吸一洗，如此画中留白处方可得"润而不邪"之味，此谓用水之妙，此法需用上等松烟淡墨层层积染至此，方可得萧疏淡远之意，中间亦可用分染之法托出白虎之形。

绘画自始出便作笔墨加法，七八分时当用笔墨减法，以清水将整幅纸绢打湿，如揭裱之状，然后以排刷自上而下，自左而右，反复洗刷，不可逆行。如有提白处可用小笔慢慢将墨洗去，露出底纸，提白之笔当用狼毫或小号油画笔最妙。

画末如确需用白粉提染，需以清水将纸绢打湿，待七八分干时用胡粉分染，此亦为将白粉注入纸绢之意。

画境有两字，曰"活""脱"。活者，生动也；脱者，画与纸绢离，观者但见花鸟树石，而不见纸绢。

← 寒秋玄霜　200 cm×117 cm　纸本设色　2018年

嫩寒清晓　48 cm×36 cm　纸本设色　2018年

籍洪达

随云散馥 48 cm × 36 cm 纸本设色 2018年

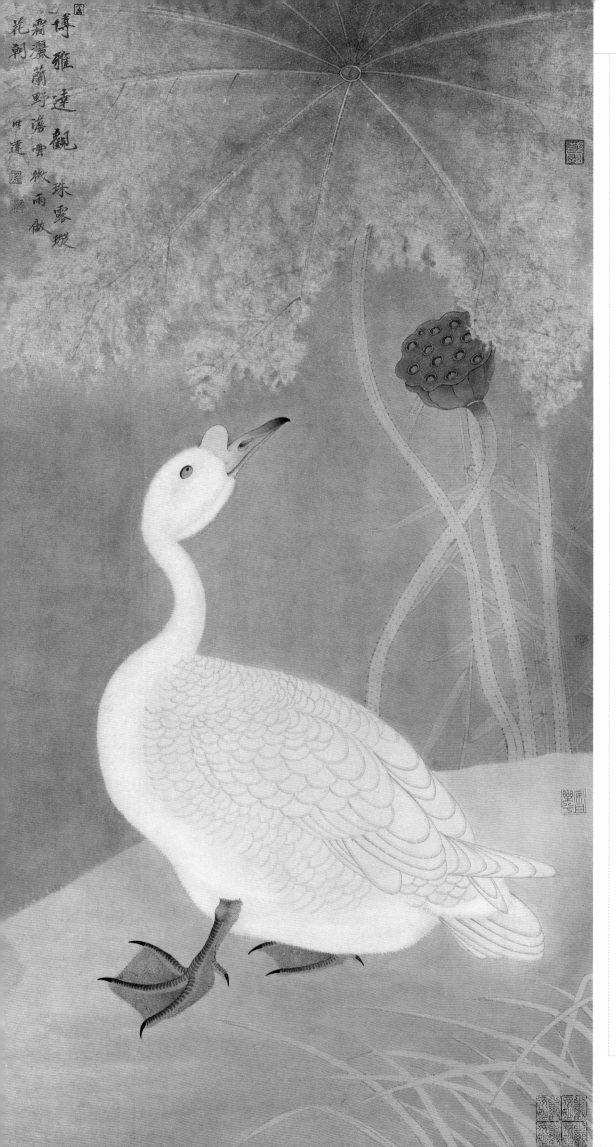

博雅达观 珠露斑
霜濑蒲野溏云微雨做
花朝 世遂

博雅达观　93 cm×50 cm　纸本设色　2018年

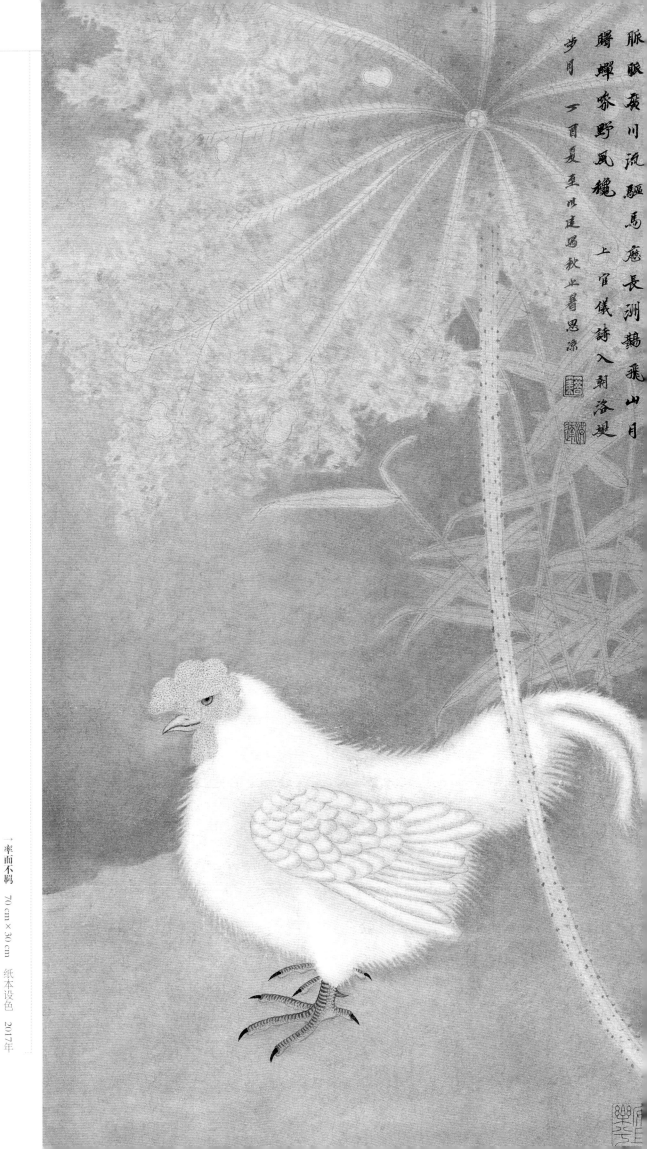

脈脈廣川流　驅馬歷長洲　鵲飛山月曙　蟬噪野風秋　上官儀詩入朝洛堤步月　一百三夏至明建瑞於秋止暑思涼

率而不羁　70 cm×30 cm　纸本设色　2017年

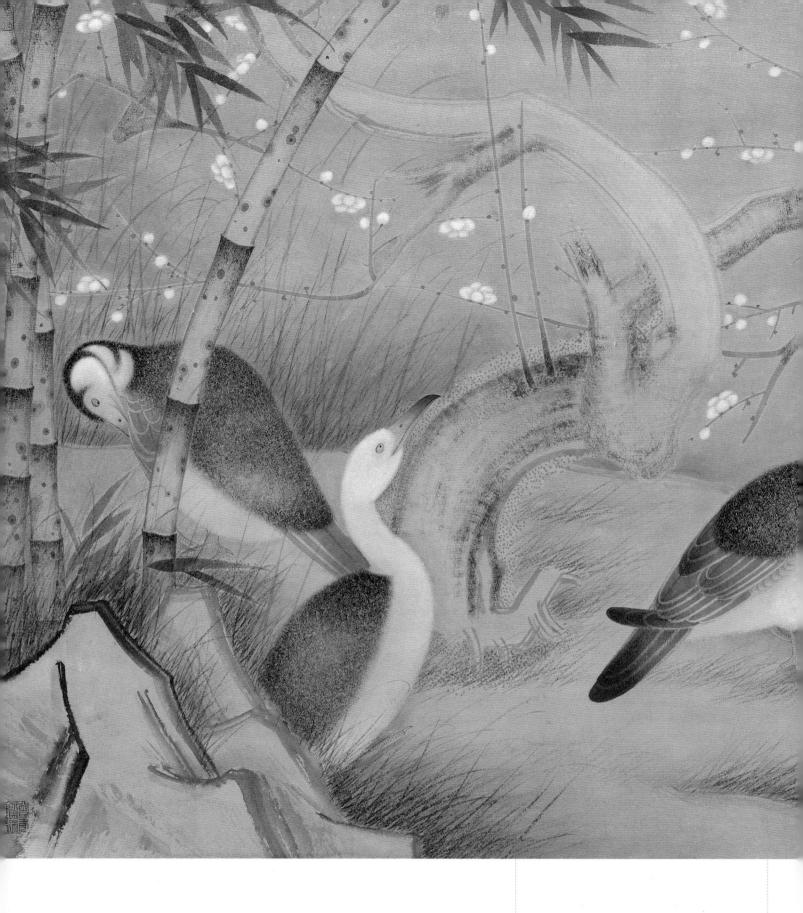

古今相衡

　　虽然所有的经验图式都是可贵的，而"作品定位"也是形成个人风格的必要之举，但"风格固化"却不是年轻画家该选的上乘之策。回顾我近几年的作品，有大写意现代人物和工笔花鸟、工笔人物，也有小写意现代人物、花鸟，都

↑ **华烟嘉景**　70 cm×140 cm　纸本设色　2017年

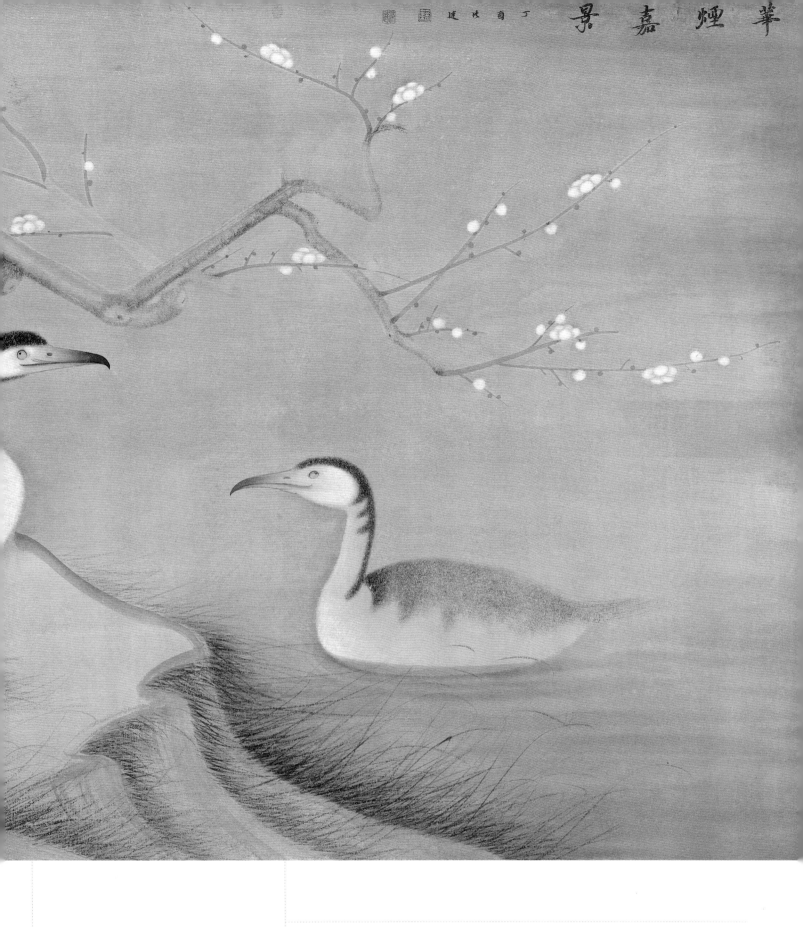

是不断扩充自我的绘画语汇，丰富绘画体例的结果。接下来的艺术创作，我还是
会坚持这种多元化的选择，探求传统笔墨规律，同时关注当代审美思想的变动，
不断凝练出自我的风格，绘画笔法、语言、画面题材和思想内涵肯定会随着年龄
阅历的增长不断丰富。

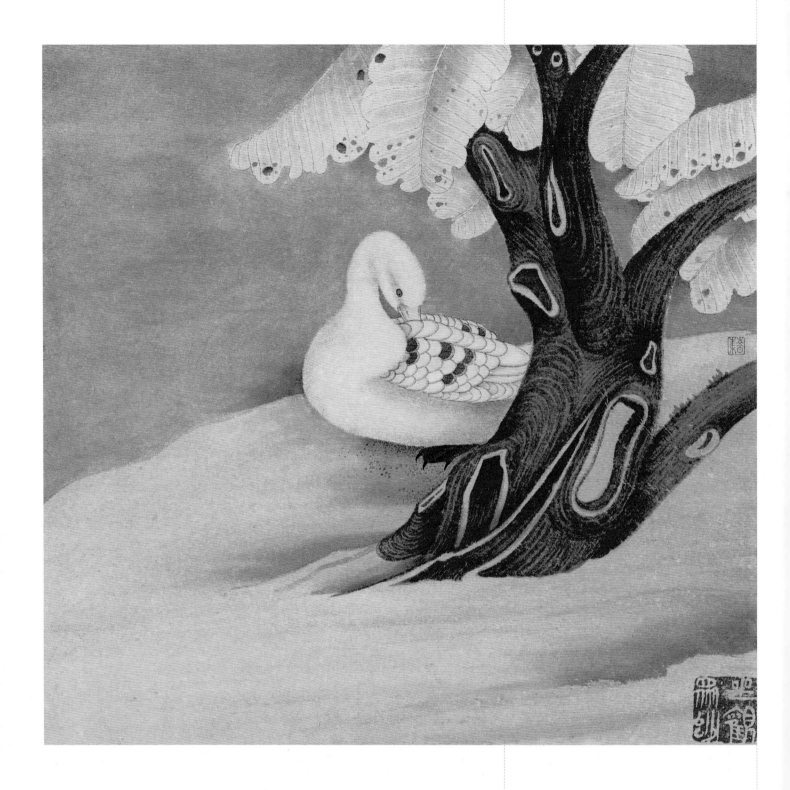

其实，艺术作品并不都是教育性、思想性的，仅形式美本身便具备强烈的审美内涵，它会传递给你一种感觉，或震撼，或愉悦，或抒情，或悲怆。进一步探究其思想内容，大多数是作为一种心灵的震撼和慰藉，构建一座与观众产生共鸣的桥梁。相信不同的人看到我的作品，会有各自的理解和思考，这种感悟对我是开放性的，对观者来说是独立性的，观者或许能找到"超然物外"，或许能看到"古今相衡"，或许理解为"希望的永存"，任何一种结果于我看来都是欢迎的，对我接下来的创作都是难能可贵的启发。

↑ **雅风**　50 cm × 50 cm　纸本设色　2015年

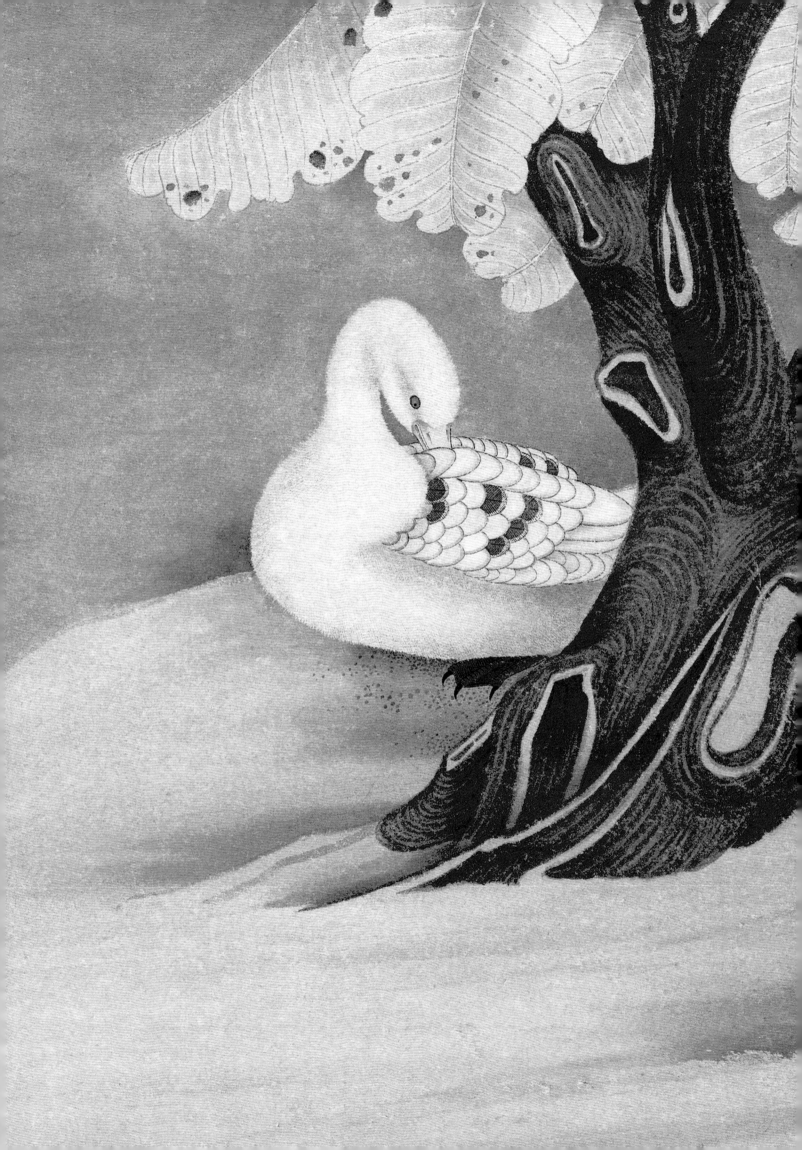

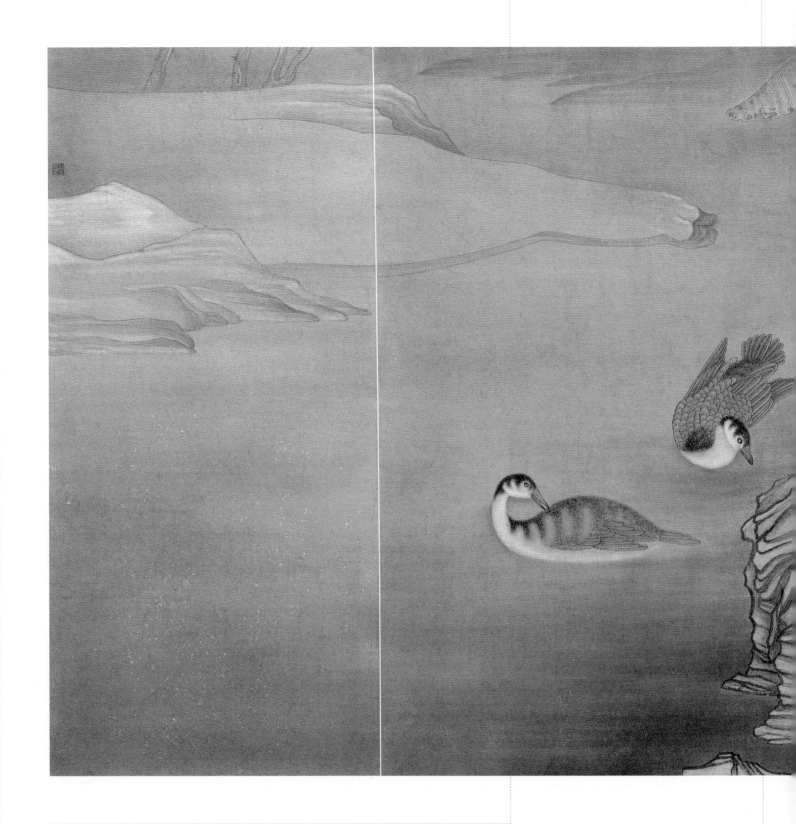

与"古"的对话，是置身于完备的中国语境，让其中承载的哲学思想和审美意识赋予绘画独特的"意""象"的章法。《礼记》有云："过行弗率，以求处厚"，通过技法学习、临摹真迹，不断锤炼绘画技巧的同时，必须饱览画论典籍，"以道驭艺"，强调作品的精神支撑，避免流于空洞单一的技巧展示。要长期浸淫其中，在不断地体验中感悟、消化。诸如线条、积染、画面气质的营造，哪怕看上去细微的变化和提升，也往往需要经年累月的伏案过程，如此漫长的体悟过程，精心方可表述自如。

↑ **若古若今** 100 cm×200 cm 纸本设色 2015年

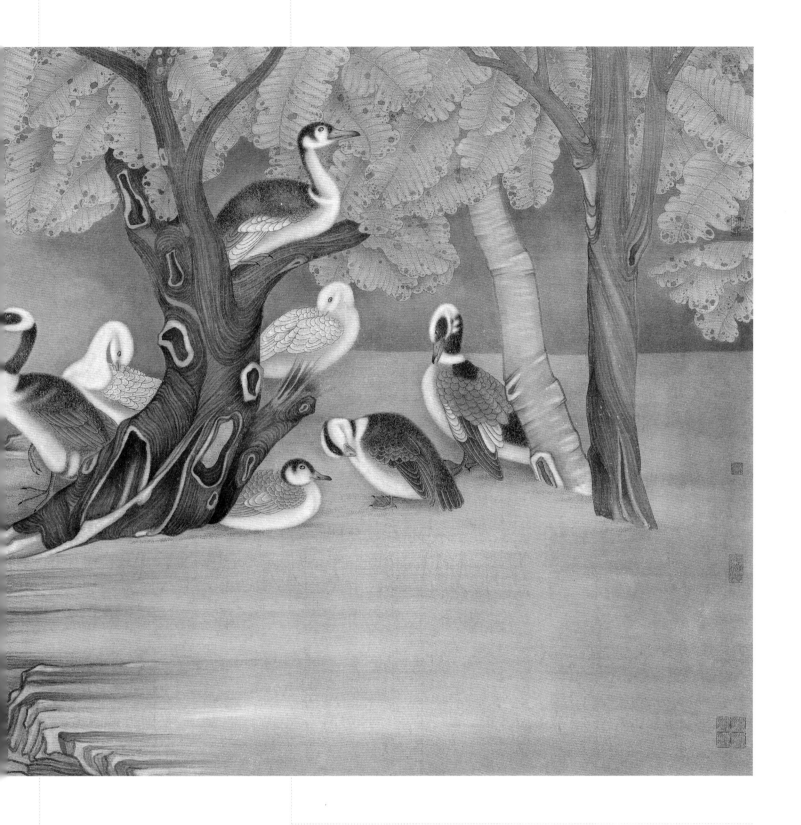

　　我始终觉得，年轻的时候深入传统是很有必要的，且不论水墨的技法需要
在传统中长期熏陶，汲取养分；至于绘画体裁和样式中的古意则与我一贯的文
化信仰有关，我偏爱中国传统文化价值观，其中的"静谧""悠远"为我设定
了超然物外的创作意境，也是我个人"修禅悟道"的一种方式。

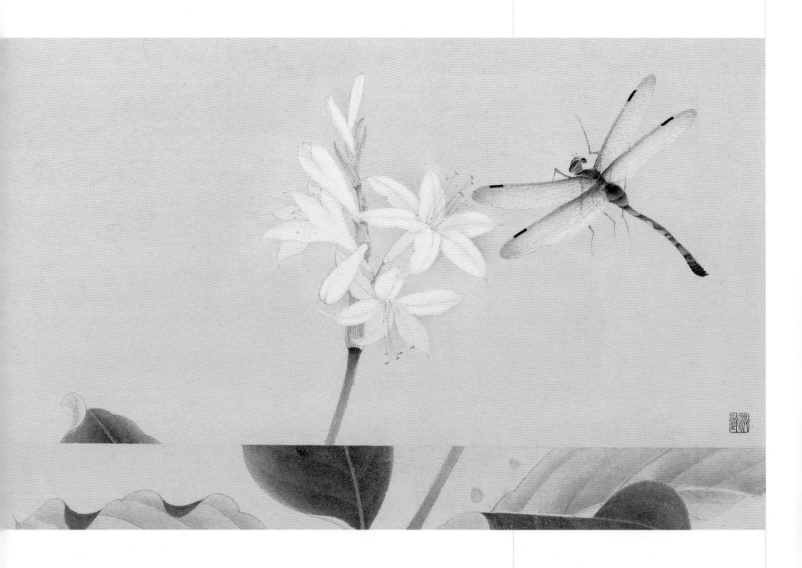

↑ 刊尽雕华　26 cm×43 cm　纸本设色　2019年

　　"跃动的孤独感"是我的一种处世方式，心既要活泼，也要不从众，但是如果只跃动，那么就会陷入躁动，只有孤独感，也就可能止于槁木死灰了。当今的消费社会，让我们容易依附于外在之物，变得不是自己了。艺术的开端其实不是"当下直接的反映"，而是要触及"生活之未及之处"，如果仅仅只是反映生活，那么只会加深对生活的迷惘，反而这个时候艺术要"缓"，艺术要呈现生命的空间。在接触外部世界时，对草木山川、人文世相的一切感怀关照之情，可以称为"触景生情""感物生情"。继而辨清各个事物所表达的情致，循着这种情致在自己的内心形成映射，细细品读，通过"感"与万物建立一种情绪上的"合

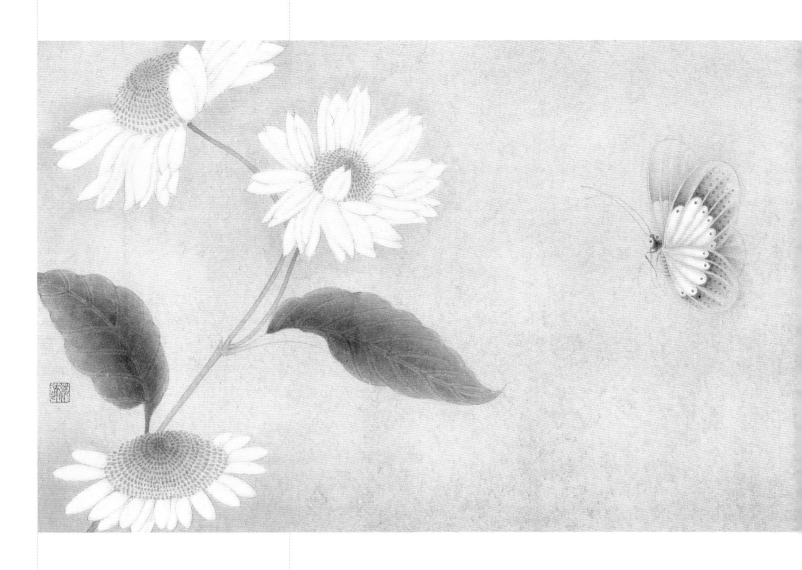

↑ **暮霭** 26 cm×43 cm 纸本设色 2019年

一",生成赞赏、喜爱、共鸣、悲伤、怜悯、咏叹、惋惜等任何情感。这种审美意识的关键在于人处于自然的场域里面,主体看待万事万物的角度必须是平等的,而非凌驾之上,由此才能万源皆备于你,由此所得到的感悟才会是恬淡的,恬淡到"静寂"、"闲寂"甚至"空寂"的地步。这种亲身体验的生命经验是非常重要的,所以你会在我的画面中看见枯干的荷叶、月下的白梅、摇曳的芦苇、斜倚的坡草、踱步的野鸭、静立的白鹤,仿佛都是若有所思,似有所语,其实就是因为在创作时不断将自己的内心视角与"物"反置,反映在画面中便是这种种情致。

行路有何难我曾残天柱无巅三奎大句

凯阔终南直到上京王者地

↑ **逸正不离之一** 36 cm×48 cm 纸本设色 2018年

借古开今

 中国画中的传统和创新并无悖逆之处。选择绘画专业的人，首先必须要研读古代画论、学习绘画基本技巧、临摹经典作品，方能领会绘画之奥义，并具用笔着色之技巧，"师古人""师造化"，如此才能成为一名基本的"绘画事业工作者"。当然，只有"继承"显然是不够的，无论是通过继续丰富阅读视野和实践经验得来的绘画感悟，还是通过汲取西方艺术精神，观其形式，仿其构图，都

↑ **逸正不离之二** 36 cm × 48 cm 纸本设色 2018年

是体悟式的主体性经验累积，这也正是"得心源"的妙处所在。

实际上，从长远的历史观点而论，传承和创新的实质是相互杂糅交织的，传承是相对于未来时空而言，创新则为反观逝去时空而论。整个中国画的发展历程便是如此，而于单个绘者主体来说，传承和创新恰恰蕴藏在每一次的创作中，既有对以往作品的不断审视反思，又有对笔下作品的当下研磨。

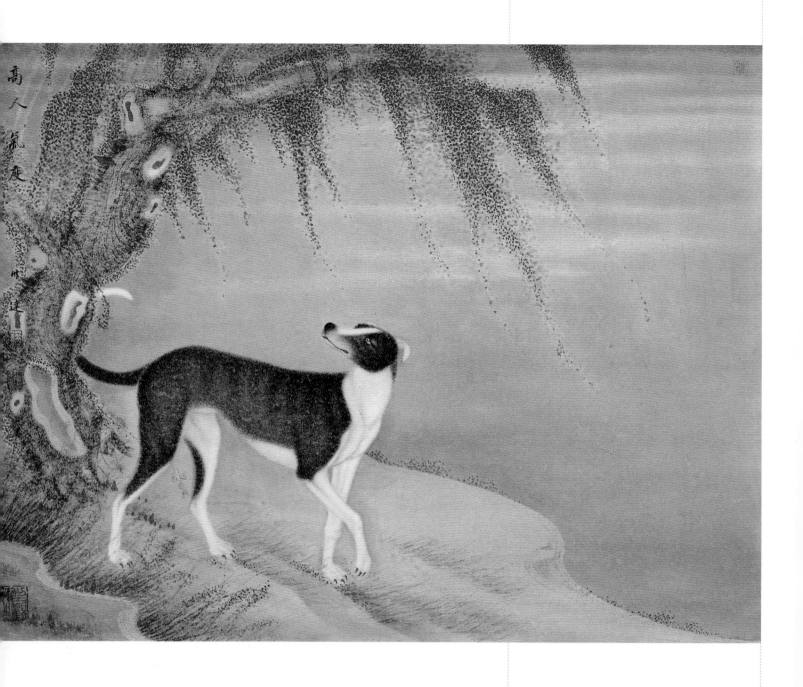

任何斩断水墨与中国文化气质内在渊源的做法都是一种短视的偏见,我们无法回避传统水墨的深厚历史及其中强大的精神感召。只有以多变的视角看待传统和创新,在技艺精湛的基础上,探究作品的意蕴和内涵,才能赋予其相应的艺术价值。临摹的重要性也正于此,临摹可以让几千年来古人总结的绘画语言技

↑ **高人气度** 36 cm×48 cm 纸本设色 2018年

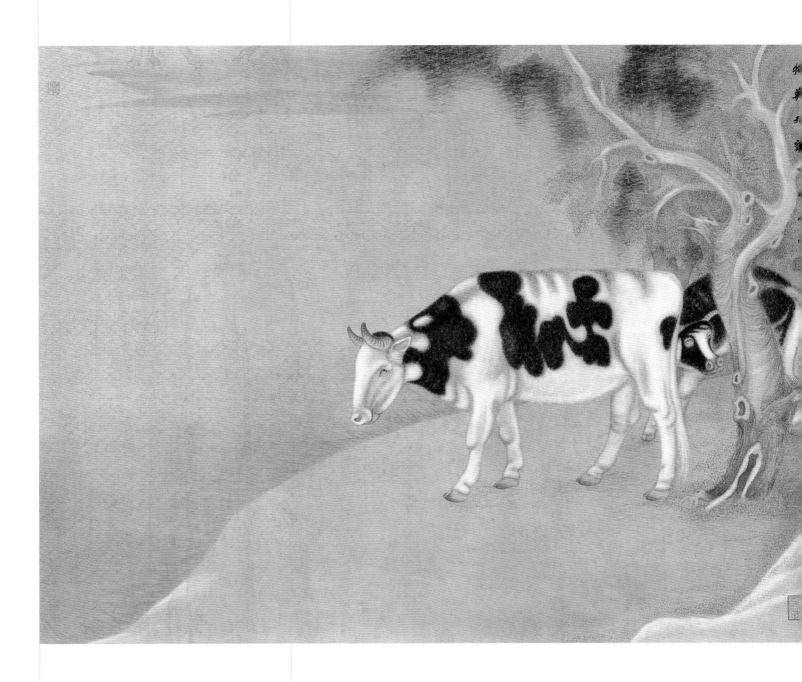

法、绘画图式、审美意象了然于胸，这是积累丰富绘画经验的一种方式。我在临摹古画时是要尽量接近原作的，从构图到用笔、晕染以及造境，这样才能深刻地去解读这幅作品的实质所在，才能提取自己需要的绘画元素，要用放大镜的方式去观察古画中的每一个结构、每一处运笔。

↑ **物华天宝** 50 cm×70 cm 纸本设色 2017年

盘折肃望　48 cm × 36 cm　纸本设色　2018年

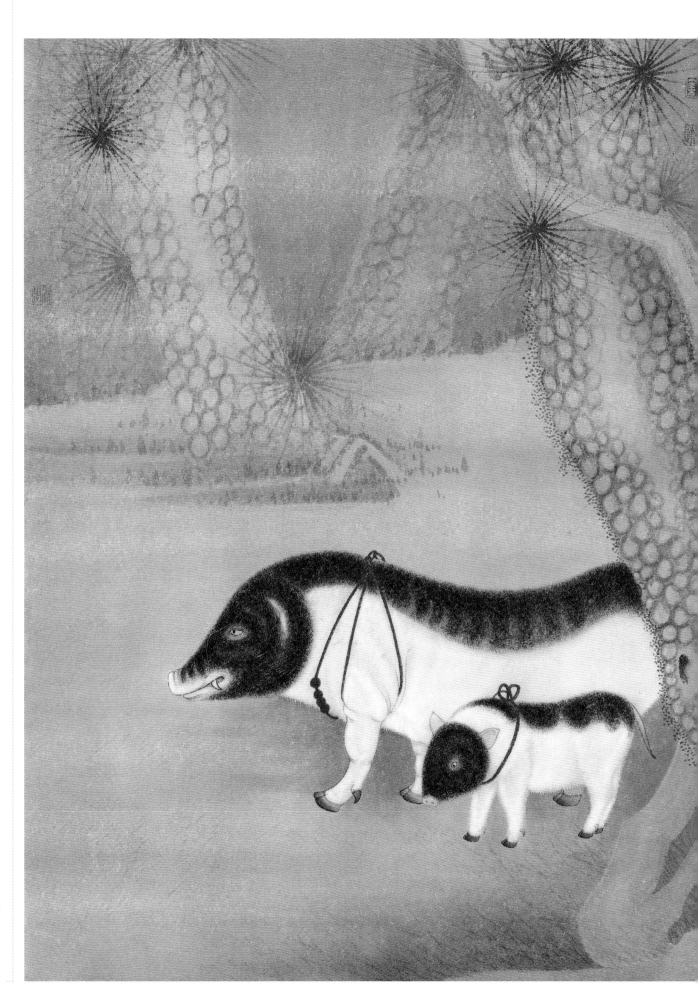

余乐尽藏　48 cm×36 cm　纸本设色　2018年

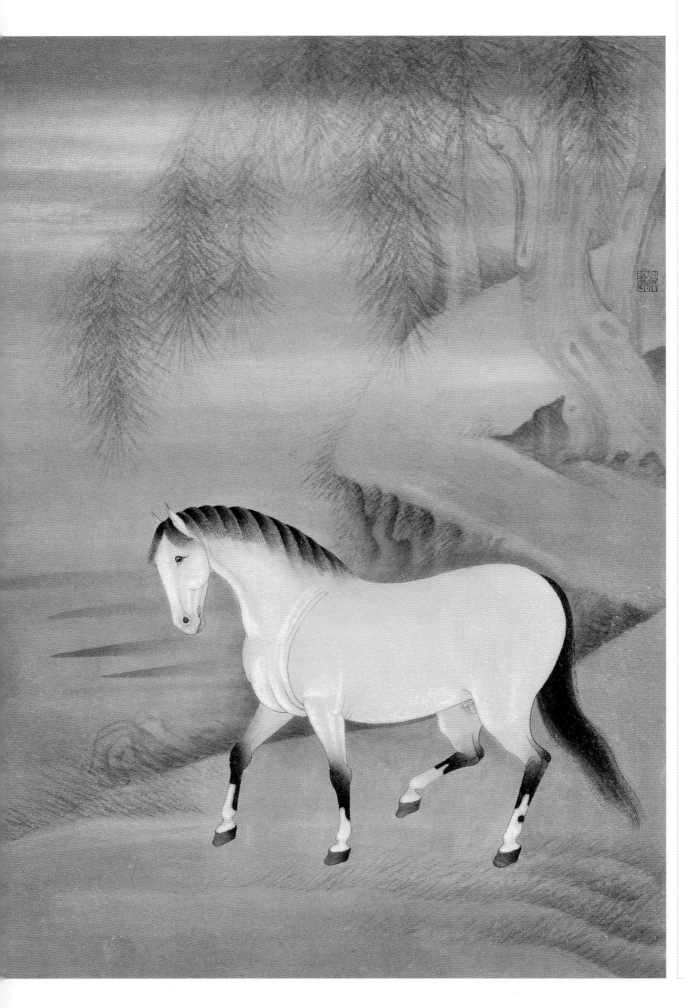

盘礴睥睨　48 cm×36 cm　纸本设色　2018年

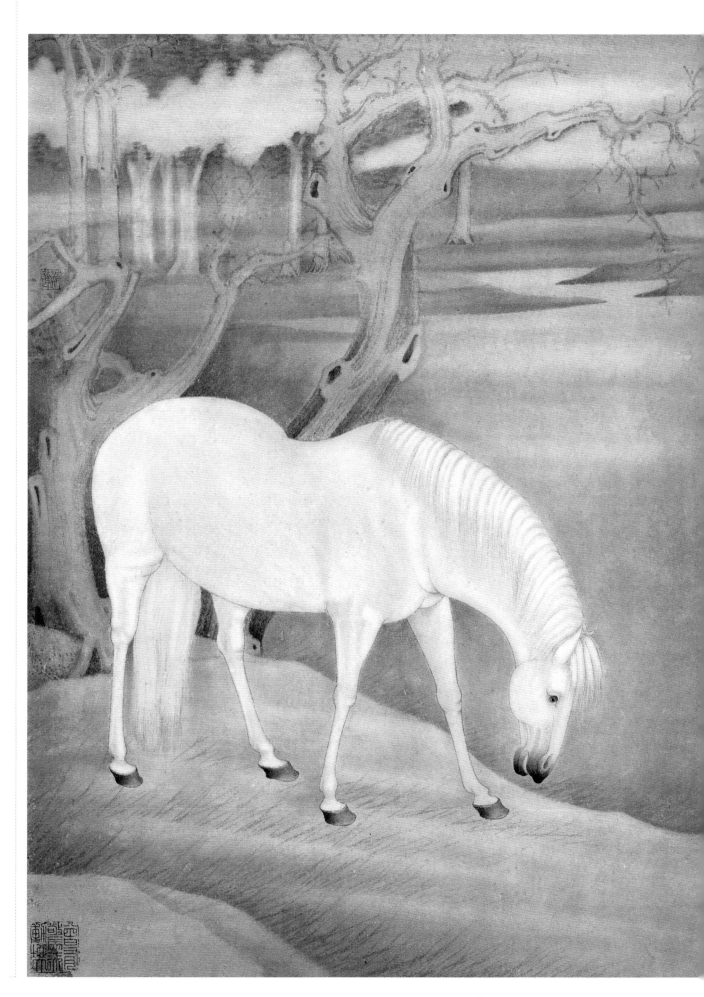

雕华横逸 48 cm×36 cm 纸本设色 2018年

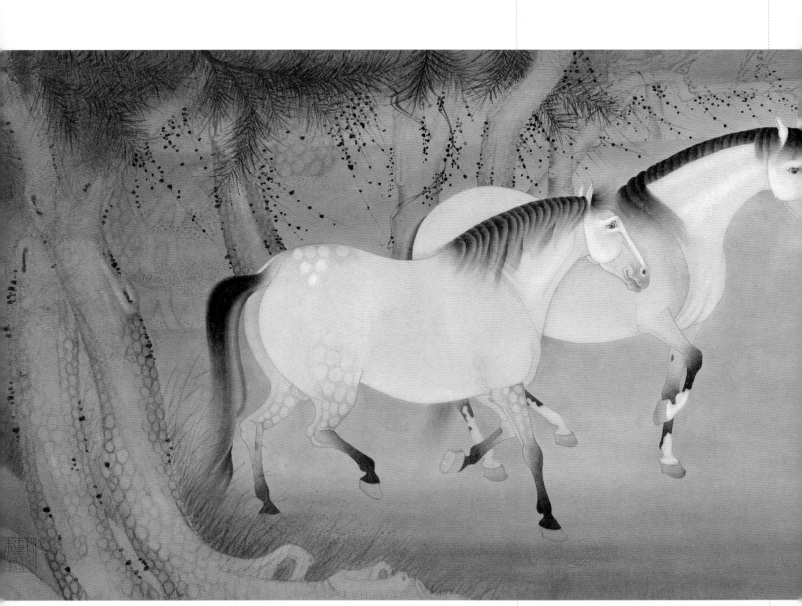

　　其画作中对形象与色彩的处理初看是写实的、严谨的，但是细细体味就不难发现，他的造型处理有着强烈的形式感追求。对于普通欣赏者而言，人情物态的生动趣味、淡漠潇散的空间意境已经足以打动人了，而对于美术专业人员来说，他的造型整饬简洁，单纯明快，画面中几个大点的线面从疏密、虚实、开合等方面和谐地呈现出来，显示出画家经营画面的精湛功夫。"象"作为画面的要素之一，恰到好处地被洪达展示和隐藏着，既不至于使画面单纯臣服于视觉感官，又不至于使画面境象索然、无象可味。

↑ 寤寐兴怀　41 cm×141 cm　纸本设色　2018年

　　象之所立，在古典西画中源于光影、源于透视，总之源于视觉。但在传统中国画中则似有不同。中国画之象源于一种类似通感的心理综合效应，用谢赫的说法，叫作"应物象形"，而不是"视物象形"。洪达的工笔画就是典型的"应物象形"，他以极大的力气打进传统，尤其是宋元绘画传统。而宋元绘画之所以成为经典，核心价值就是在于其笔墨形式、物象造型、主体精神三者高度交融。尤其是笔墨，在宋元经典绘画里，真可谓微妙入神。（冯令刚）

杨立奇

1979年生于山东省招远市。南京艺术学院花鸟专业研究生，现在南京艺术学院任教；南京市政协委员。

参展情况

2007年 "重新启动"第三届成都双年展

2008年 当代艺术院校大学生年度提名展，获"田黎明奖"

2009年 当代美术名家邀请展

2011年 南腔北调——中国画当代青年名家邀请展

2012年 中韩交流展

2012年 厦门全国工笔画双年（邀请）展

2013年 诸子·癸巳印象——70先锋当代水墨邀请展

2013年 "守望经典"百年水墨展

2013年 台湾艺术大学·南京艺术学院书画联展

2014年 首届"70后"水墨大展

2014年 为中国画：全国高等艺术院校花鸟画教学研讨会暨教师、学生作品展

2014年 杨立奇"物语"香港个展

2014年 中国未来——十竹斋画院2014年度青年艺术家提名展

2015年 香港"水墨·江南——新中国画之再解读"展

2015年 首届江苏省（国际）艺术品博览会，获银奖

2015年 第七届中国书画名家精品博览会

2015年 学院新方阵展

2016年 七零七零——当代中国画70后艺术家提名展

2016年 做己贵人——杨立奇工笔花鸟画展

2017年 画语诠·新语境——全国高等艺术院校花鸟画在职教师作品交流展

2017年 中国当代佛教艺术展

2017年 学院新方阵十年展

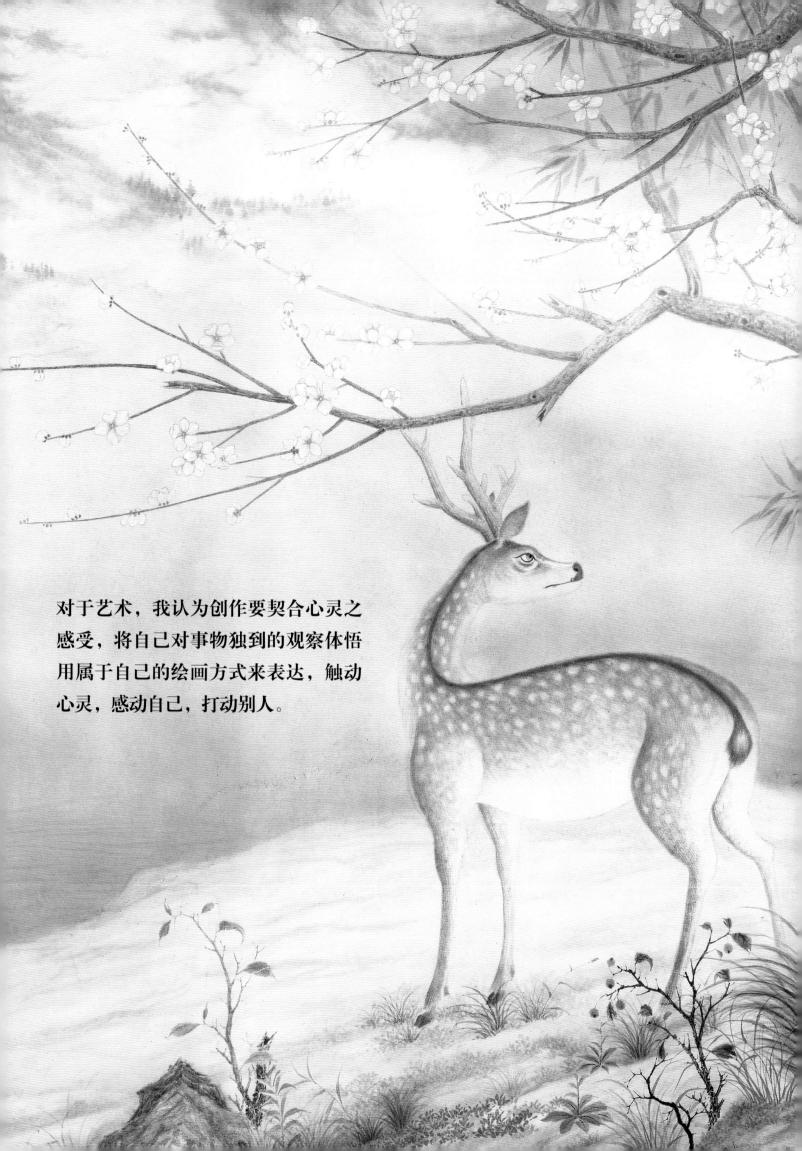

对于艺术，我认为创作要契合心灵之感受，将自己对事物独到的观察体悟用属于自己的绘画方式来表达，触动心灵，感动自己，打动别人。

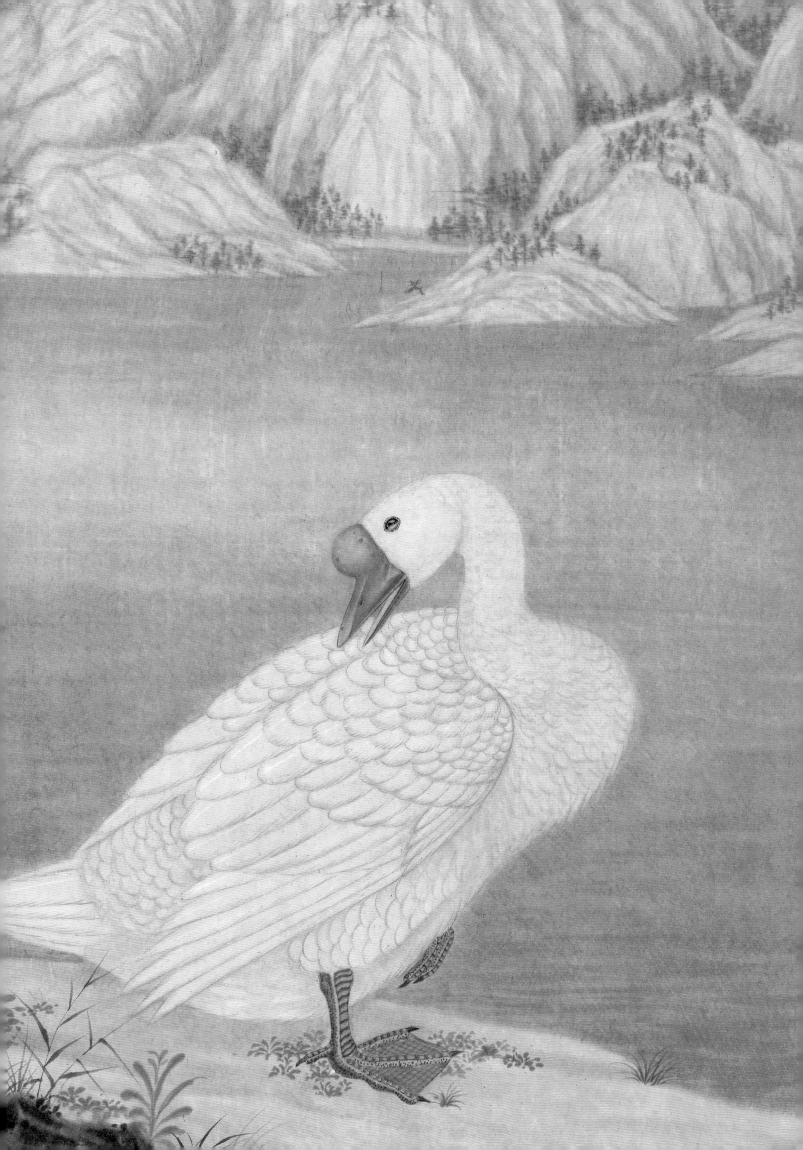

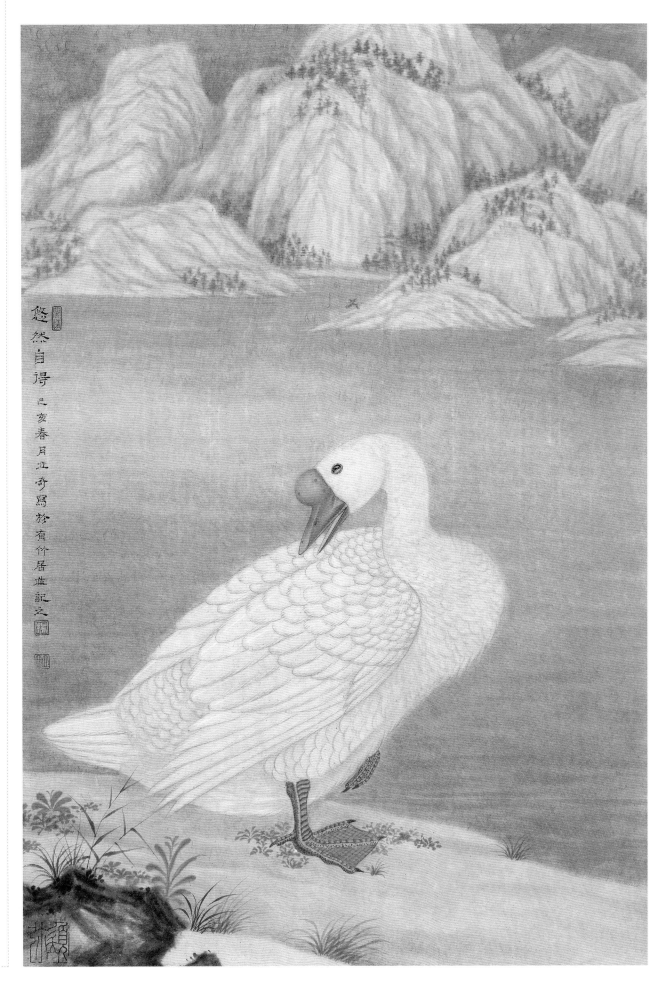

悠然自得　95 cm×56 cm　纸本设色　2019年

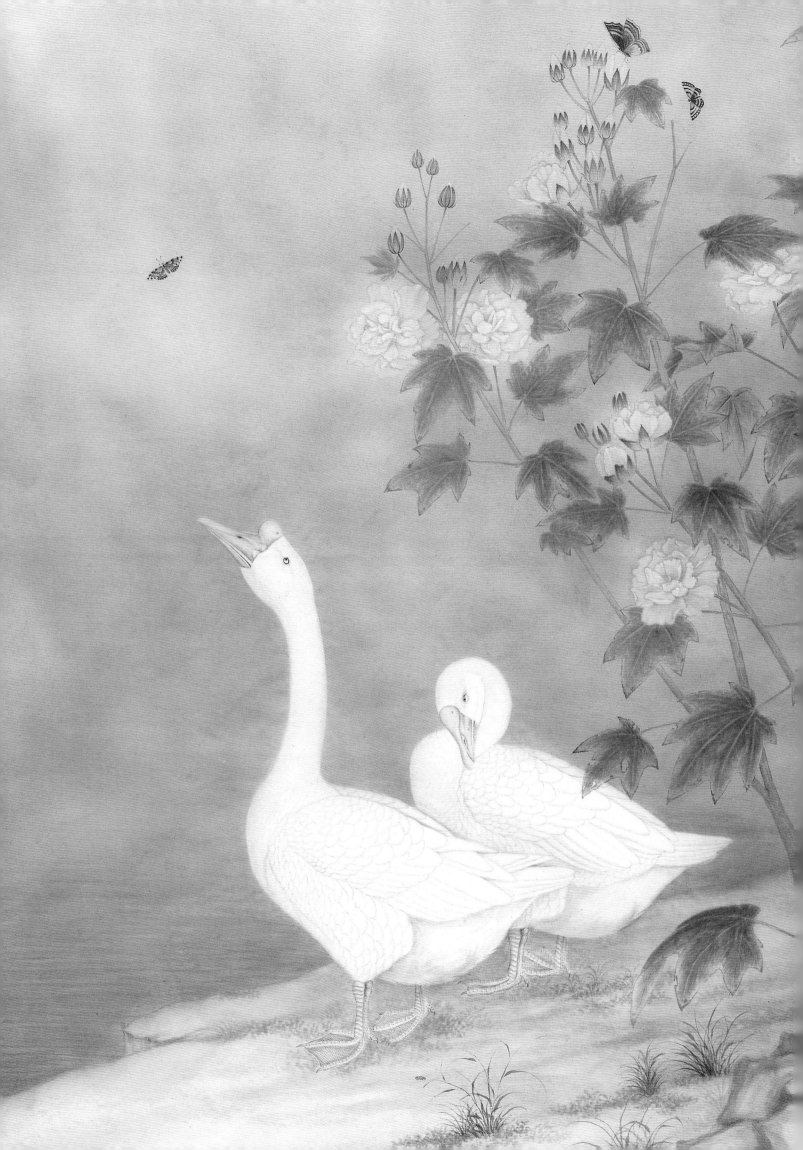

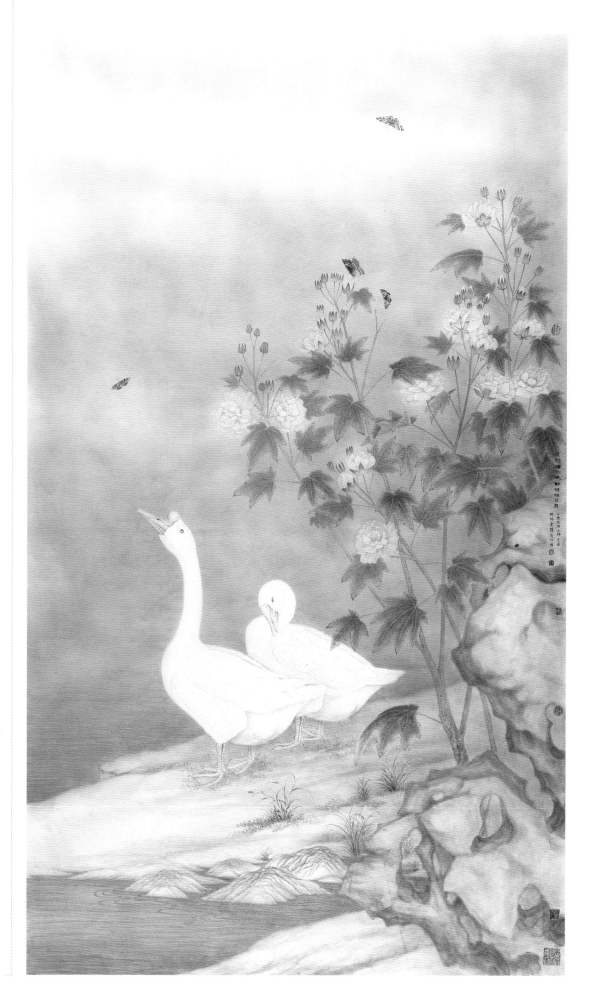

一夜尽曙光现 静待旭日升　204 cm×122 cm　纸本设色　2017年

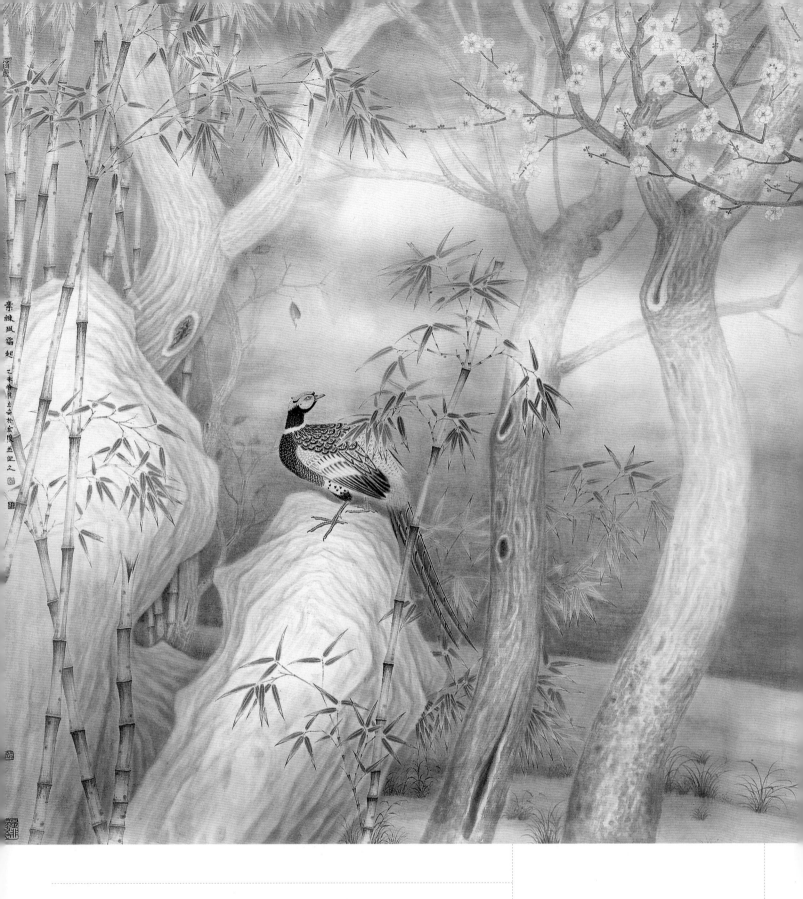

体悟内心

　　艺术是一种生命状态的文化隐喻。我是一个喜欢清静的人，我愿意在午后独享一份阳光与宁静，品陈宣弄旧墨，一杯清茶道汉唐，素笔丹青画心绪。置身于当下如此熙攘喧闹，信息网络发展迅猛，当代艺术非凡盛行的时代，我们的思想和价值观都在潜移默化地改变着，手中的花鸟画意象也应当始终充满着创造活力。此时的花鸟画意象已大不同于古代花鸟画式样与笔墨表现，它成为我理念表达的桥梁载体，通过这座桥梁去抵

↑ **素练风霜起**　120.5 cm×246 cm　纸本设色　2015年

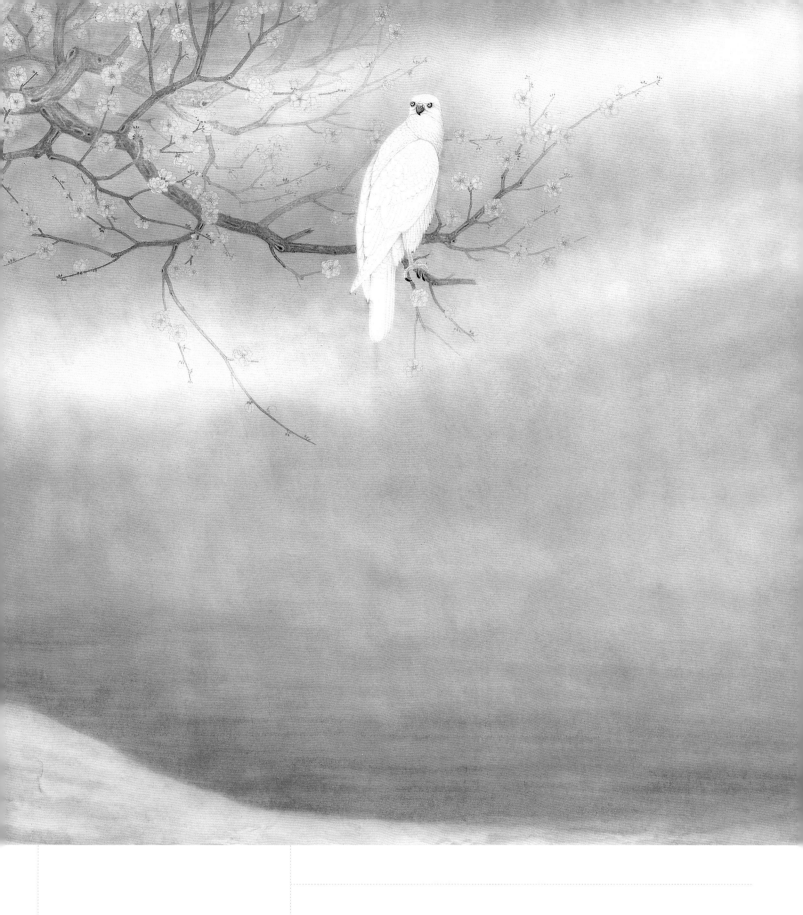

达理想彼岸。对前人花鸟画意象符号、形式语言、表现手法的研究、学习，进而推知表象意象，使作品中的意象符号不断泛化、丰富化，给表象增加情绪的色彩，注入主观内容，并与一定的情韵相结合，于是笔下自然产生饱含思想、感情、审美意趣和表现精神境界的花鸟意象。以古人为师，以传统为法，以生活为营养，以修养为底蕴，体现出冷静的审美追求与执着的生命意态。从某种意义上说，或许这样的精神寻找，才是我们民族文化艺术兴盛发达的希望。

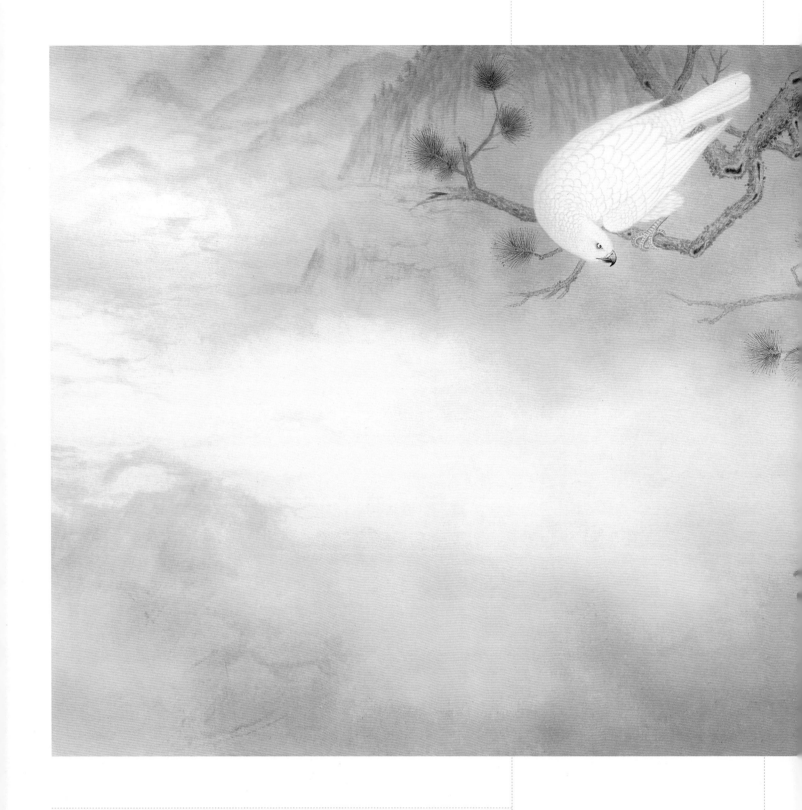

此时此刻，画随心愿，愈见之深、愈见之奇，以中国山水画的景观意识去观察花草树木，以佛家的静心去品大自然空灵雅逸之结果。我仿佛化身为一只悠闲自在的白鹅，漫步在清晨的河滩边，眺望对岸的风景，呼吸着夹杂些许青草味的空气，独享这份清静，远离世间烦扰。又犹如一只白鹭，无忧无虑地与同伴戏水。抑或变成一只大雁，在无垠的天空高飞，尽享我的自由自在。我愿化成一片晨雾，弥漫在清晨的竹林中，与自

↑ **风声** 78 cm×178 cm　纸本设色　2017年

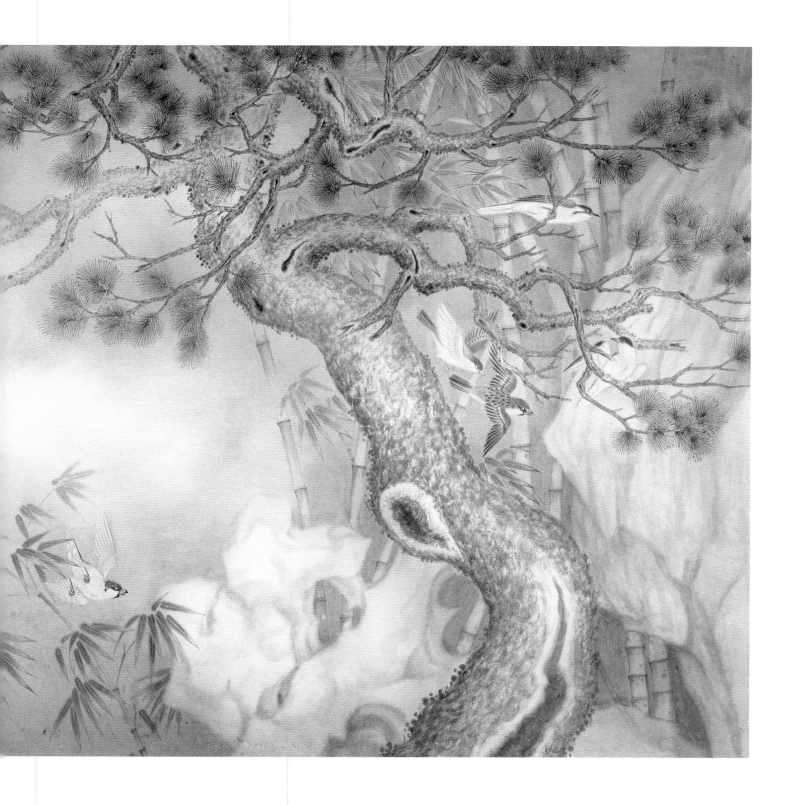

然融为一体，与鸟儿相伴，与花儿为友。自然的花鸟世界一旦进入了人的情感范围，便不再是单纯的自然物象，而是被赋予了"人化"的意义，成为凝聚着感情的意象，不再是苍白的图式摹写与简单的对景写物，而是创造出具有人文意蕴与价值的审美对象。这样的意象，成为画作生命的内在部分，并始终接受心灵的作用，进而转化成情感形式，显示出个人性与独创性。

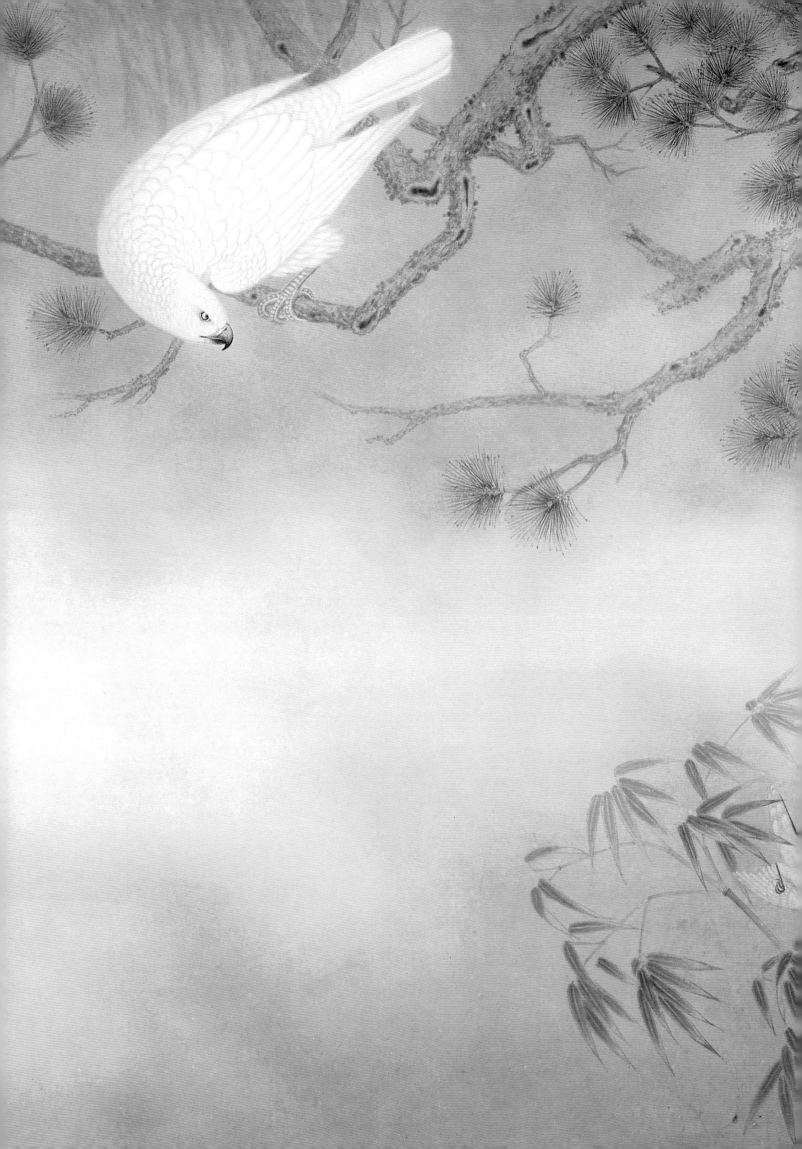

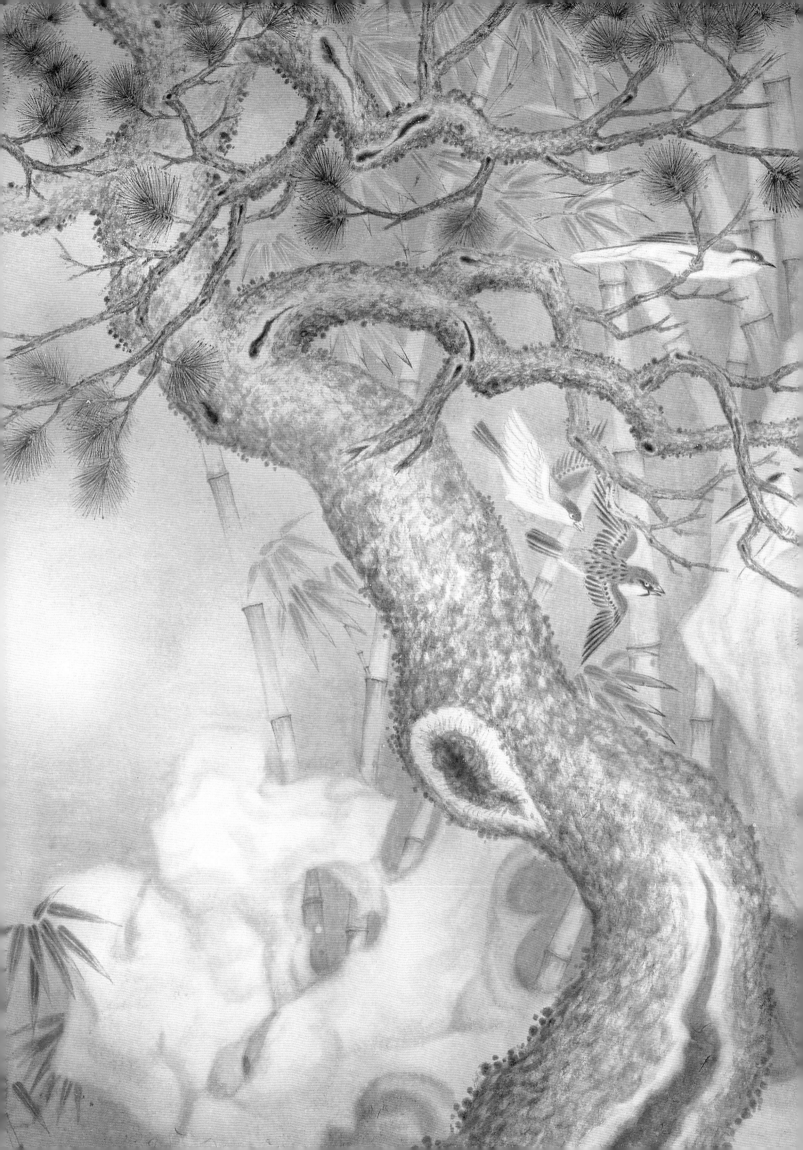

只有融入自然才能切身体会到那份宁静的美，那份博大与宽容。万物也只有回到大自然的包容里，才能尽显其自在的外相。从中，我们感受到只有中国画这门艺术所具备的"无丝之弦""无声之乐"。这样的虚空与静默无以言表，任何语言都显得苍白无力，而只能用整个身心去体悟。黑格尔说"诗能够最深刻地表达全部丰满的精神内在意蕴"，而对于长于抒情的花鸟画来说，又何尝不是如此呢？

↑凡心所向素履可往
144 cm×367 cm 纸本设色 2016年

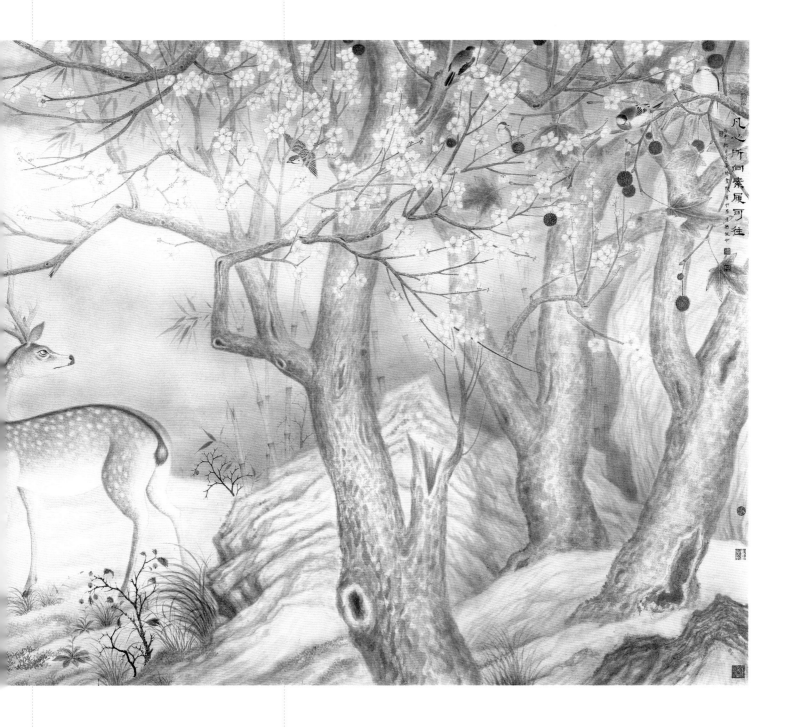

艺术在返照自然中，依据着自然与生命的规律，它传达的是我的内心世界、品格与情调，是我对自然的体会和对自然的向往，也是我心灵的遨游，亦是内心的诠释，画作间呈现出自然的瞬间永恒与大千世界的变化万千。希望它能带给这喧嚣世界片刻的宁静。

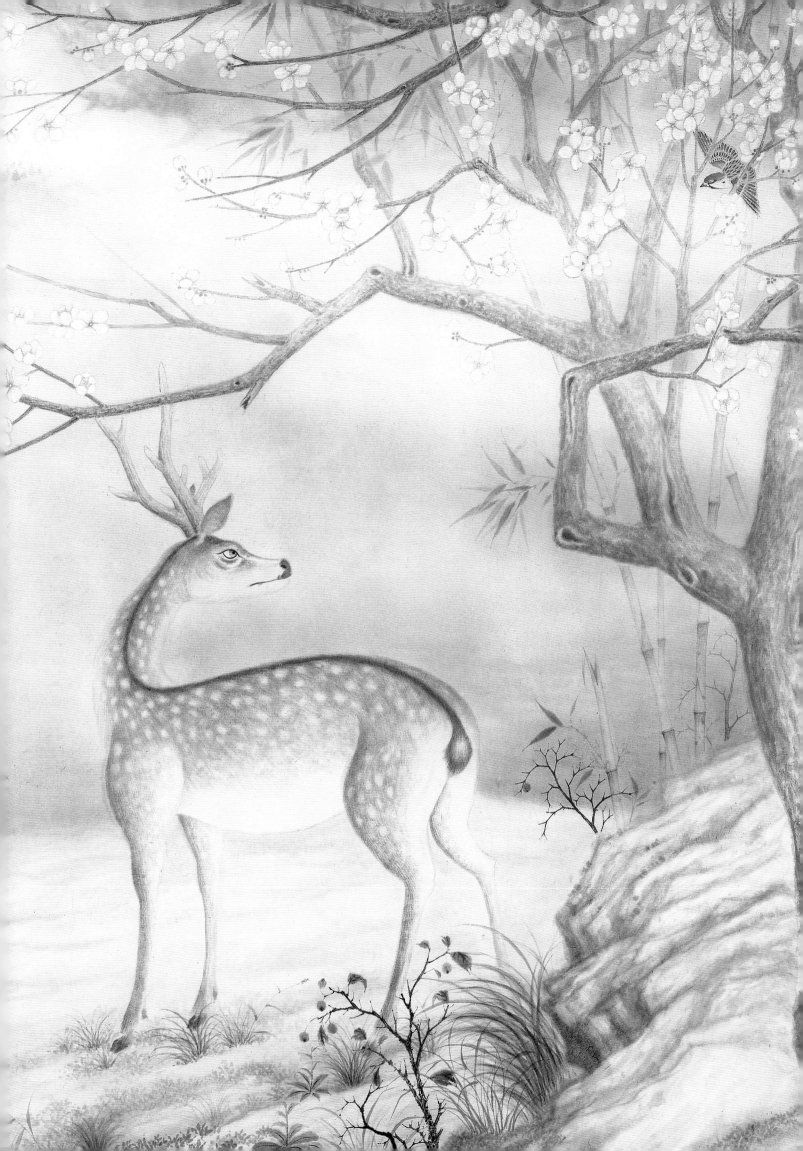

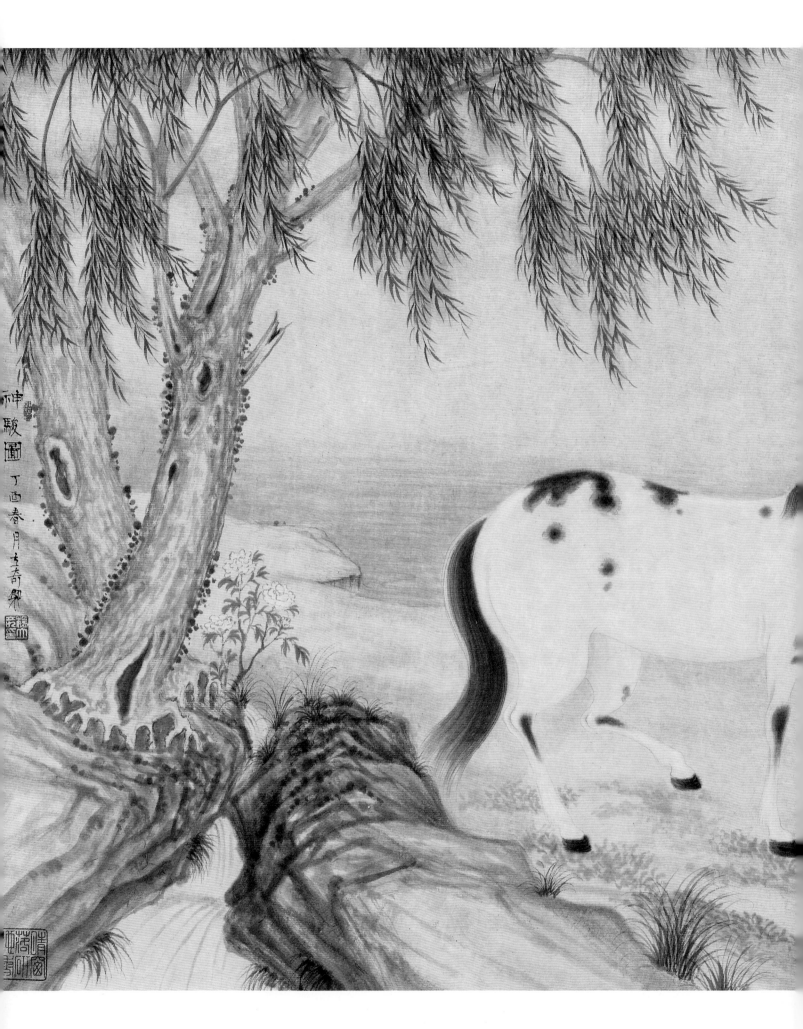

神骏图　45 cm×73 cm　纸本设色　2017年

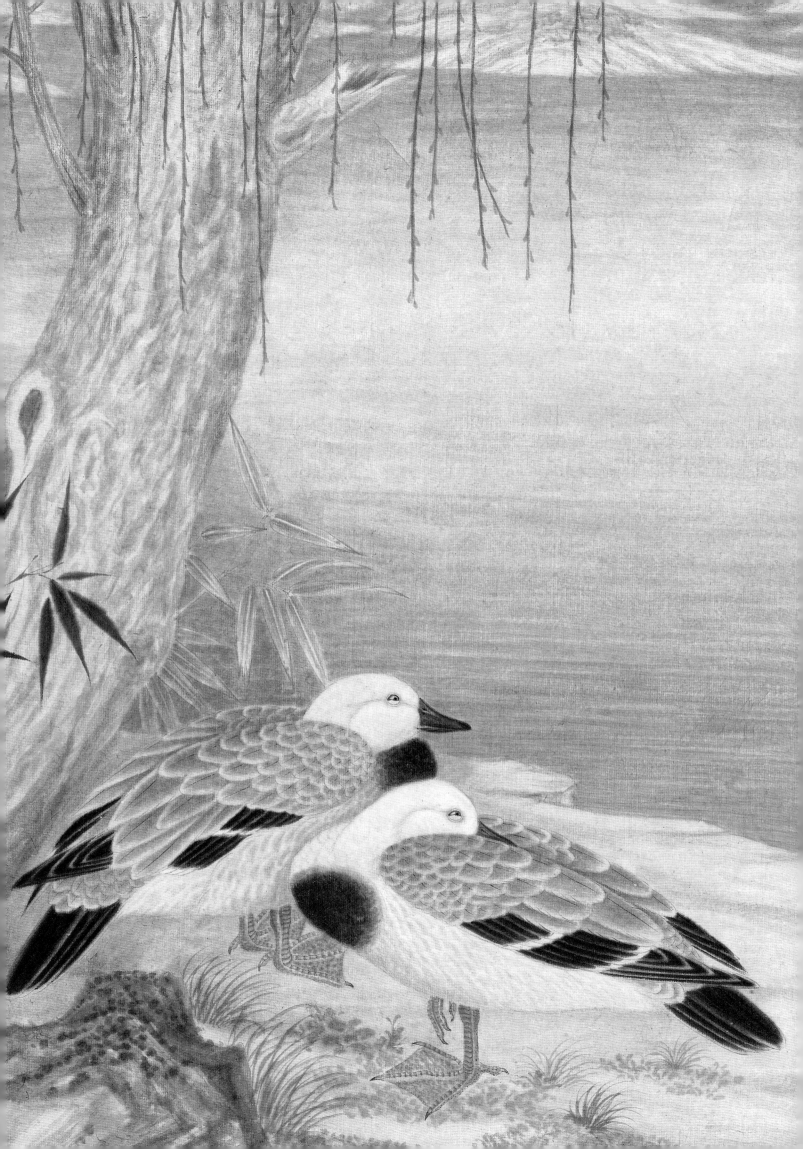

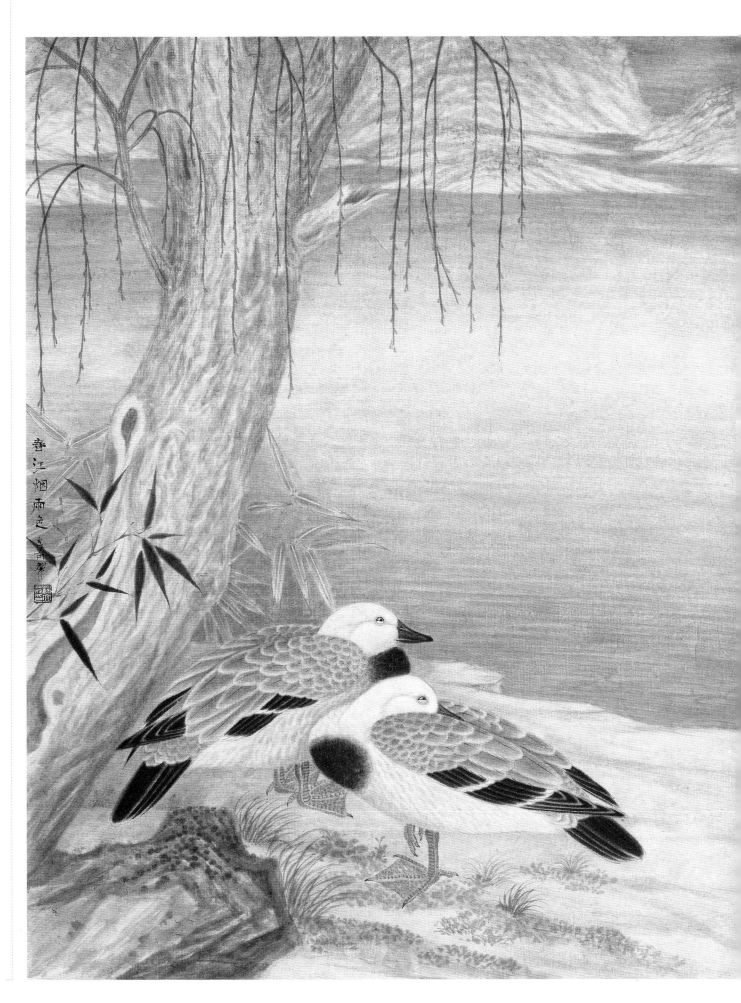

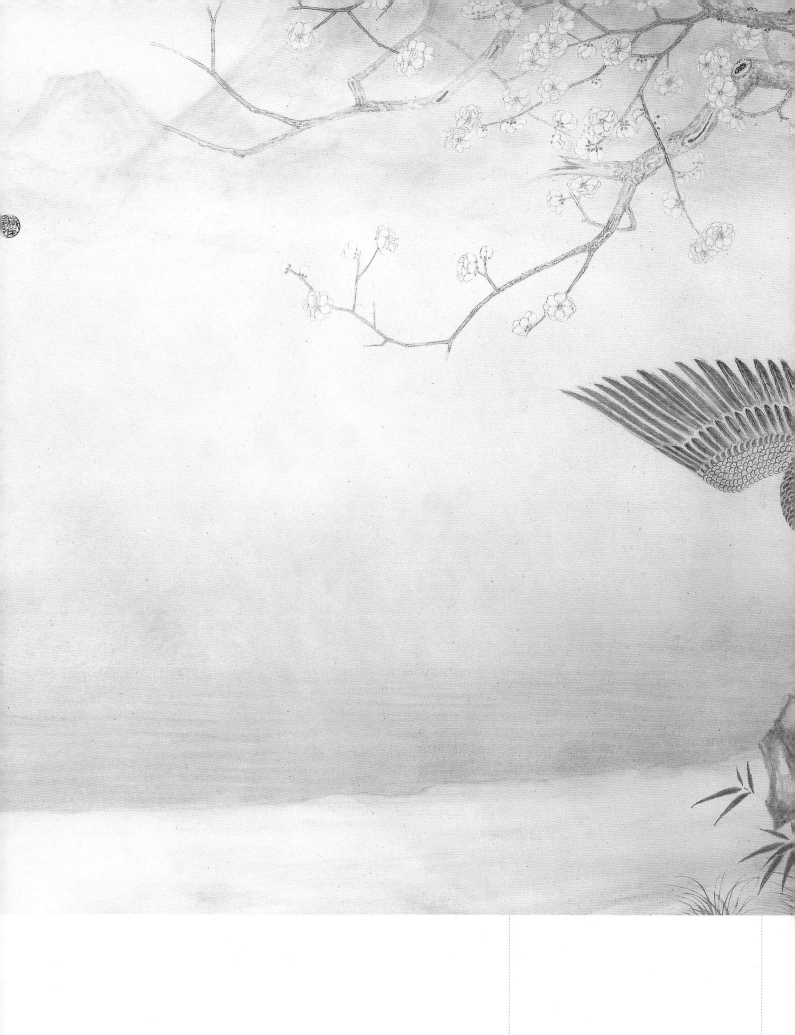

↑ **梵者** 81 cm×151 cm 纸本设色 2017年

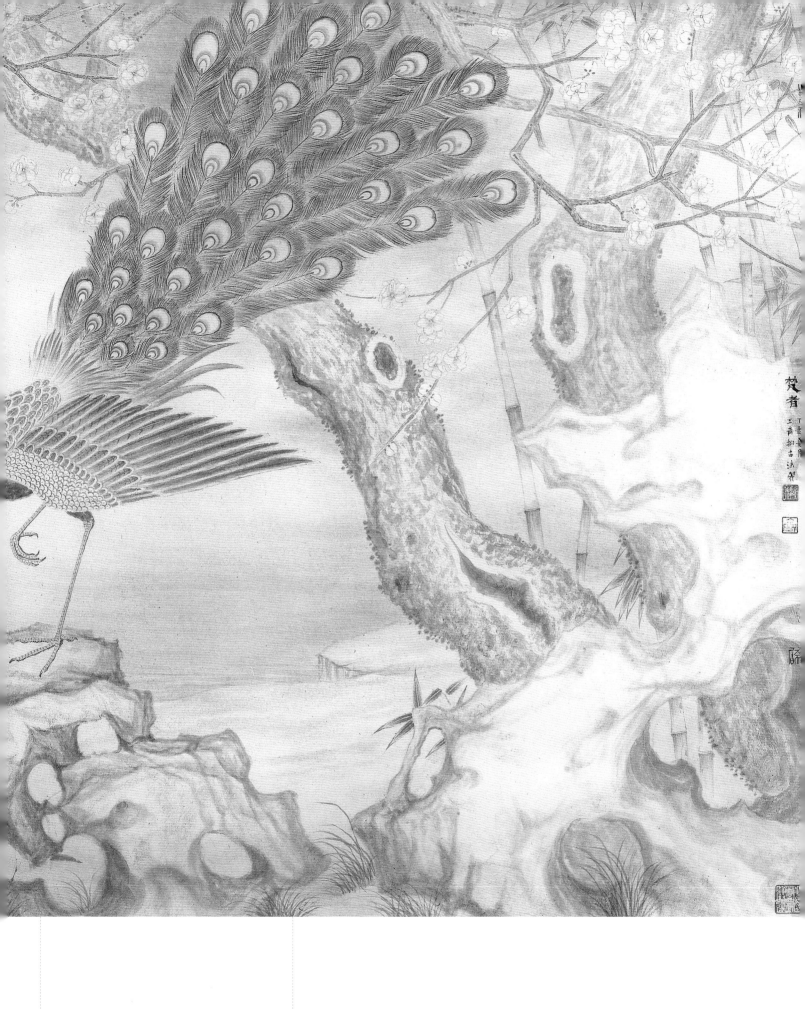

梵者 丁亥冬月 艺前拟古法写

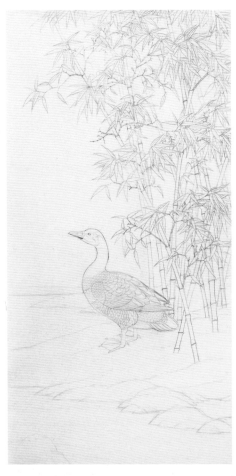

创作步骤

步骤一 先用毛笔勾线打线稿，用笔要肯定、准确，线条要讲究轻重、粗细变化。注意主体大雁的结构要准确，造型要优美。

步骤二 先对主体大雁进行分染，分染时根据结构依次塑造，使每个结构都能分得清，切忌平涂罩染，分染时还需注意轻重变化。大雁的翅膀和尾羽可以多染几遍，使它们偏重并突出。

步骤三 对背景的竹子与前面的河滩进行分染，注意它们虽为配景，但也需一步步刻画，不可一步到位地画完，要使它们与主体协调，并突出主体。

步骤四 对画面的每个形象进行细部刻画，使主体与配景融为一体。刻画主体大雁时，其羽毛要体现出蓬松感。

步骤五 再对细节进行刻画，然后全面调整、收拾整体效果，使画面统一协调，直至完成画作。

　　晨光透过相交叠映的竹叶，好像透过筛子似的，斑驳筛落一地。青草沉浸在晨光的沐浴中，犹如笼上了一层薄纱。竹枝摇曳，虫鸣声声，微风中弥漫着湿润的气息。这一切让我心旷神怡，久久地站着，聆听着树叶的沙沙声，鸟儿的清啼声，河床的潺流声，自己仿佛也化身音符，完全融入其中，我想，这便是天籁之音吧！

　　对于艺术，我认为创作要契合心灵之感受，将自己对事物独到的观察体悟用属于自己的绘画方式来表达，触动心灵，感动自己，打动别人。

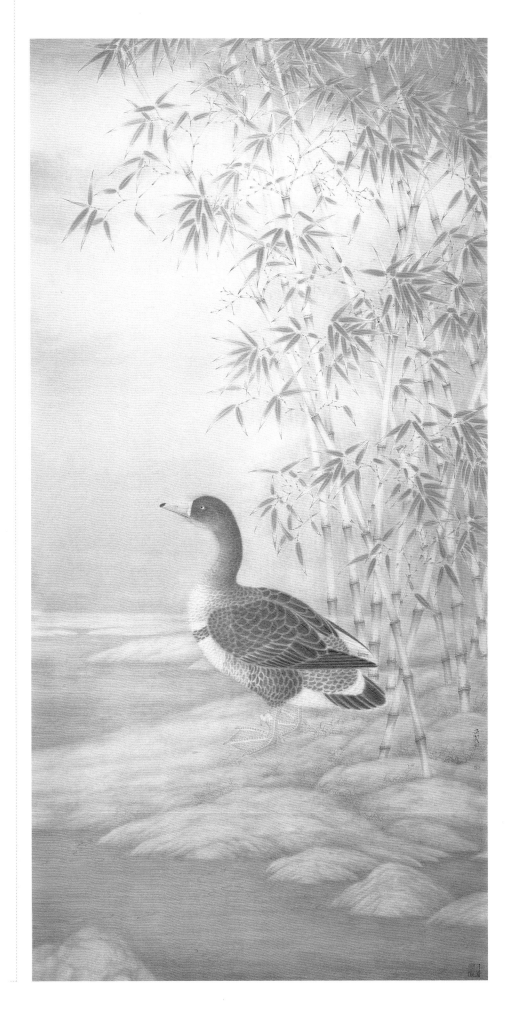

→
汀洲独雁　136 cm×68 cm　纸本设色　2012年

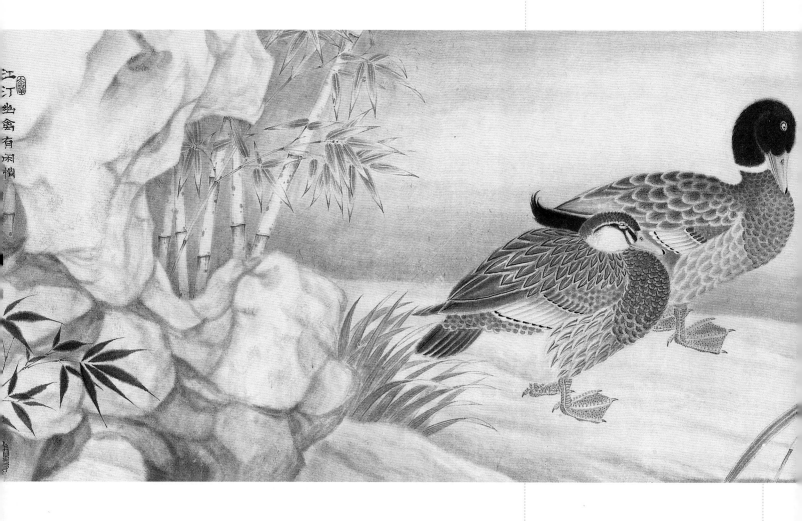

画理分析

　　杨立奇的鹅题材绘画是重新恢复晚唐、五代、宋、元花鸟画传统的一种尝试，借古开新，走出变革工笔花鸟画的第一步。他积极从晚唐、五代、宋、元传统出发，汲取传统绘画元素，拓展出了现代工笔花鸟画新的审美观念和艺术语言。无论是在绘画题材、技法、形式还是创意方面，其鹅题材绘画都有着晚唐、五代、宋、元传统绘画的审美要素、绘画技法和风格范畴方面的延续和继承，在传承晚唐、五代、宋、元工笔花鸟画笔墨技法基础上，确立了自己的创作思路和创作技法。杨立奇越过明清而逼晚唐、五代、宋、元，融汇现代绘画元素进行创作，确实为现代工笔花鸟画创作提供了新的思路、参照和范本。

↑江汀幽禽有闲情
37.5 cm×147 cm　纸本设色　2016年

　　杨立奇在创作鹅题材绘画时，也非常关注对西方绘画元素的借鉴和汲取，不断进行东西方绘画元素的融合，为鹅题材绘画拓展出新的审美意境和绘画创作方法。杨立奇将西方绘画要素、绘画观念引入鹅题材绘画中来，如光感效果、素描感觉以及现代构图理念等，为传统花鸟画带来了不一样的精神气息、审美效果和视觉感受。他的鹅题材绘画确实有着不同于传统绘画的空间观念，画面上呈现出非常强烈的现代绘画感触和21世纪现代社会所特有的一种精神气息。一些作品常常传达出奇异的感觉与精神氛围，一束光下的物象在画面悄然复活，若梦似幻，有着自我内在的精神感触出现，更有着绘画本身的生命和灵魂在画面上悄然绽放，内容非常富有表现性、精神性。（赵启斌）

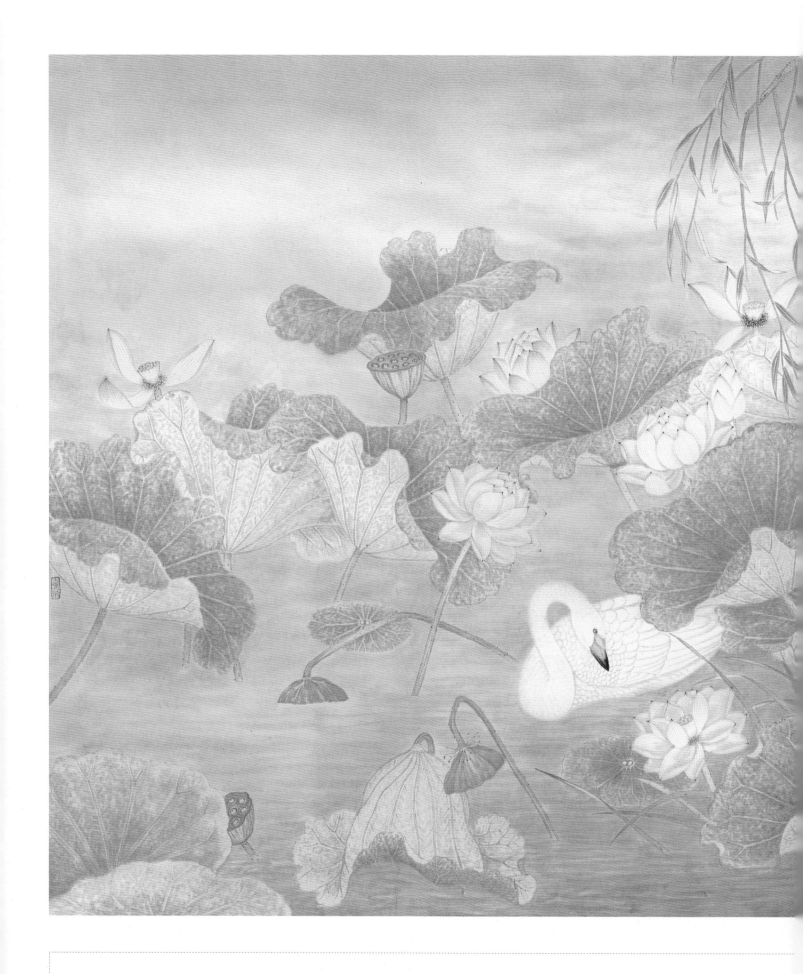

↑ **荷塘月色**　93 cm×176 cm　纸本设色　2019年

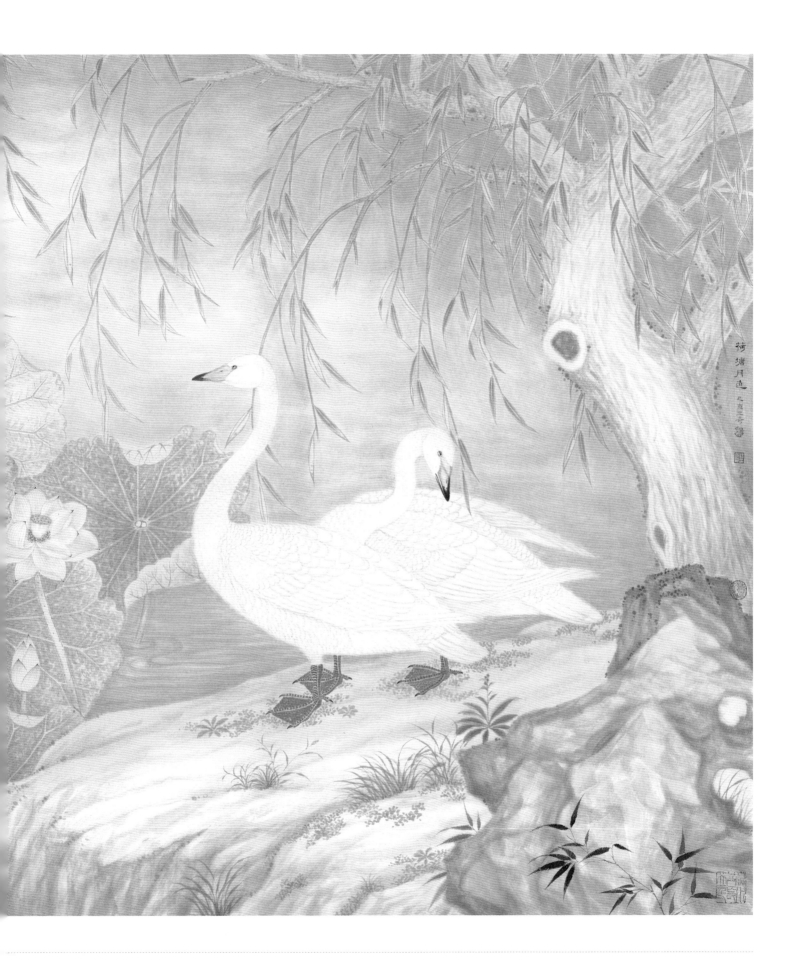

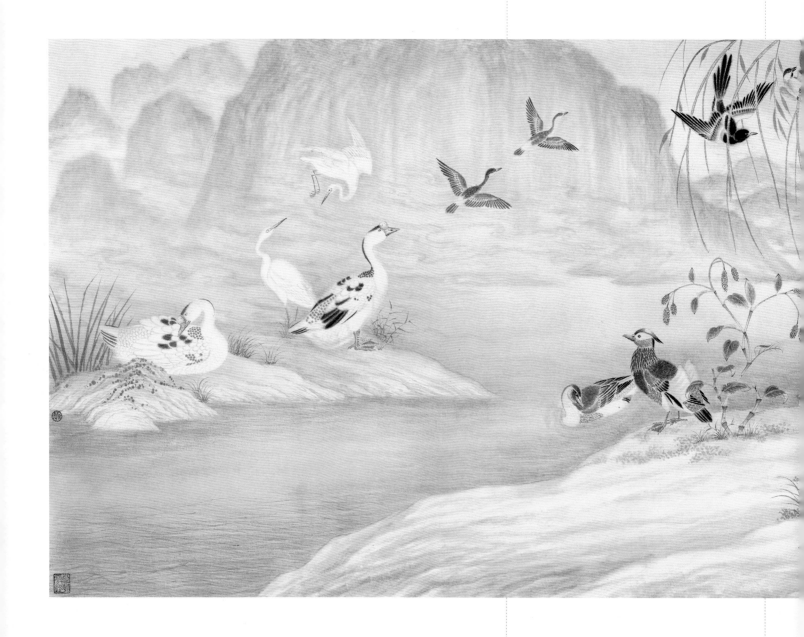

在引进西方绘画要素进行绘画创作时，杨立奇也注意到了现代工笔花鸟画创作时产生的制作性流弊、工艺性流弊、僵化性流弊，一些工笔花鸟画画家在创作中由于过于注意花鸟物象的工细、工整刻画，过于注重肌理效果，因而常常出现具有工艺美术性质的绘画观念和绘画方法的因袭，刻板无力、软弱甜俗，严重影响了工笔花鸟画的艺术性表达和想象力、表现力的发挥。杨立奇高度重视从唐宋隐逸画家、宫廷职业画家和文人画家中汲取工笔花鸟画的绘画要素来进行绘画

↑ **珍禽时来图**　84.5 cm×248 cm　纸本设色　2018年

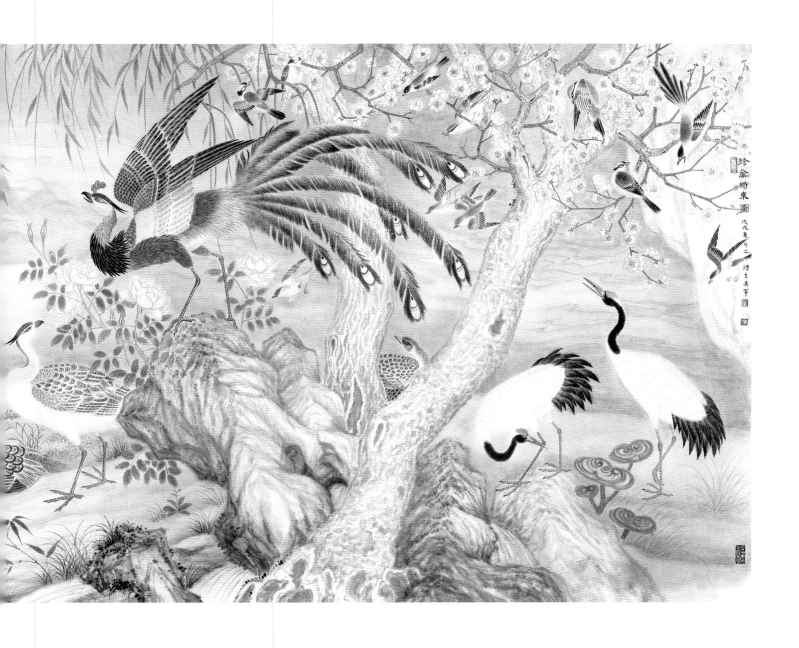

创作，高度重视抒写个人情感，高度重视传统笔墨技法的熟练运用，充分发挥毛
笔书写性的特点，凸显出笔墨应有的表现力。

　　杨立奇的鹅题材绘画是在全面继承传统笔墨技法的前提下，在工笔花鸟画
领域所进行的新创作技法的实验和变革。他在变革绘画创作材质方面，主要是一
改传统工笔花鸟画在熟宣纸、绫、绢、帛等材料上作画的习惯，大胆用生宣纸作
画。（赵启斌）

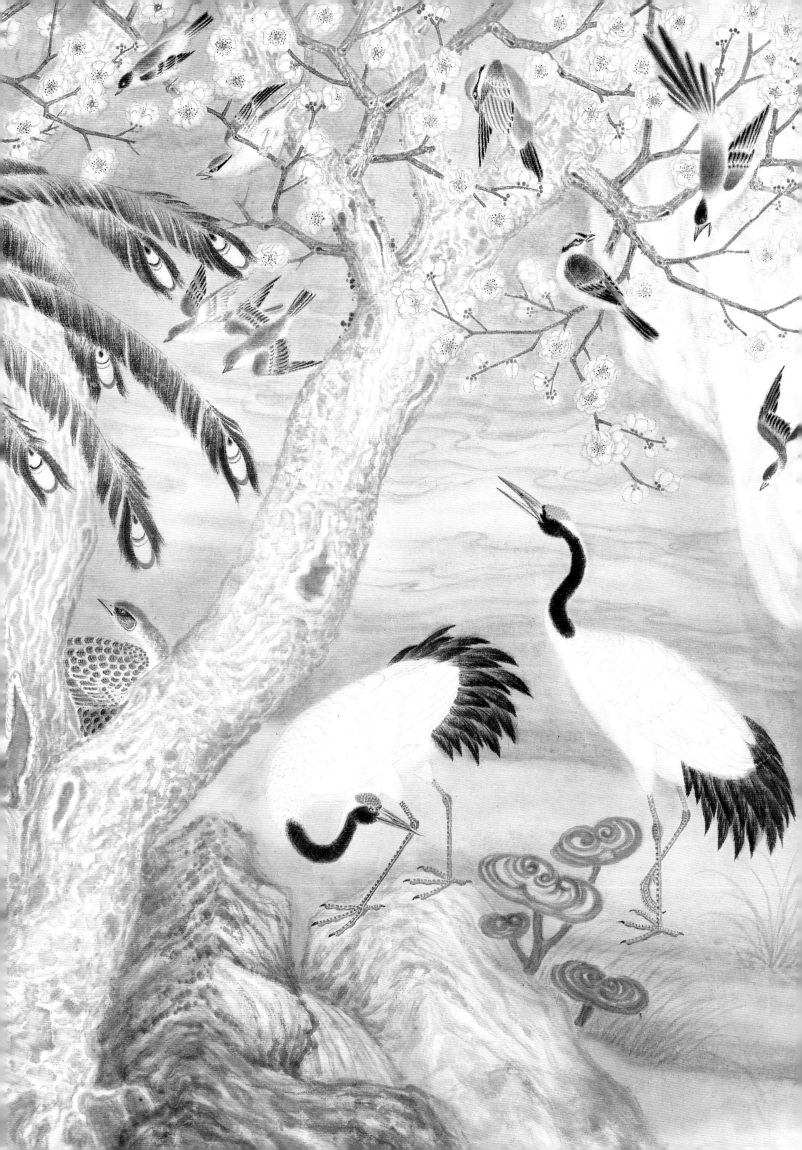

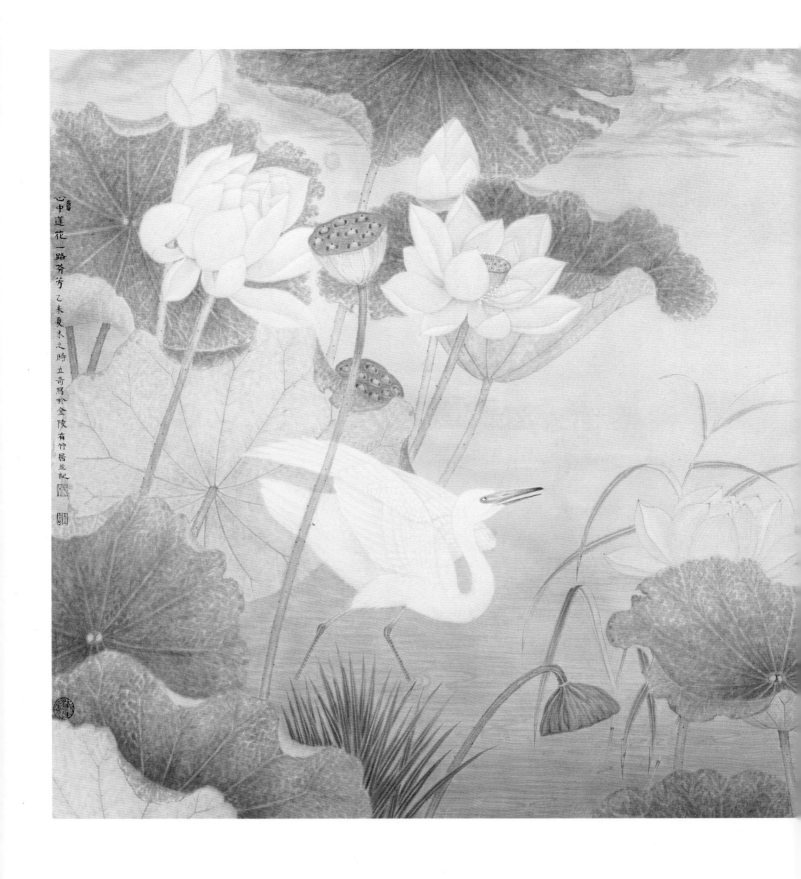

↑ 心中莲花一路芬芳　70 cm×151 cm　纸本设色　2015年

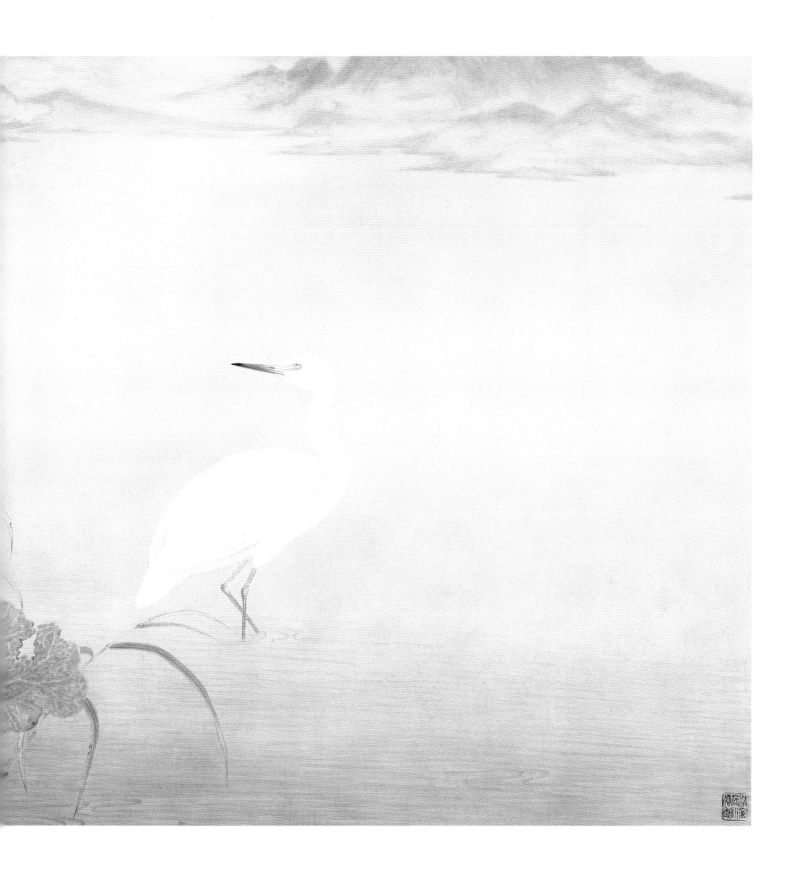

梅林雙栖

丙申冬月古奇楊

← 梅林双栖　54 cm × 32 cm　纸本设色　2016年

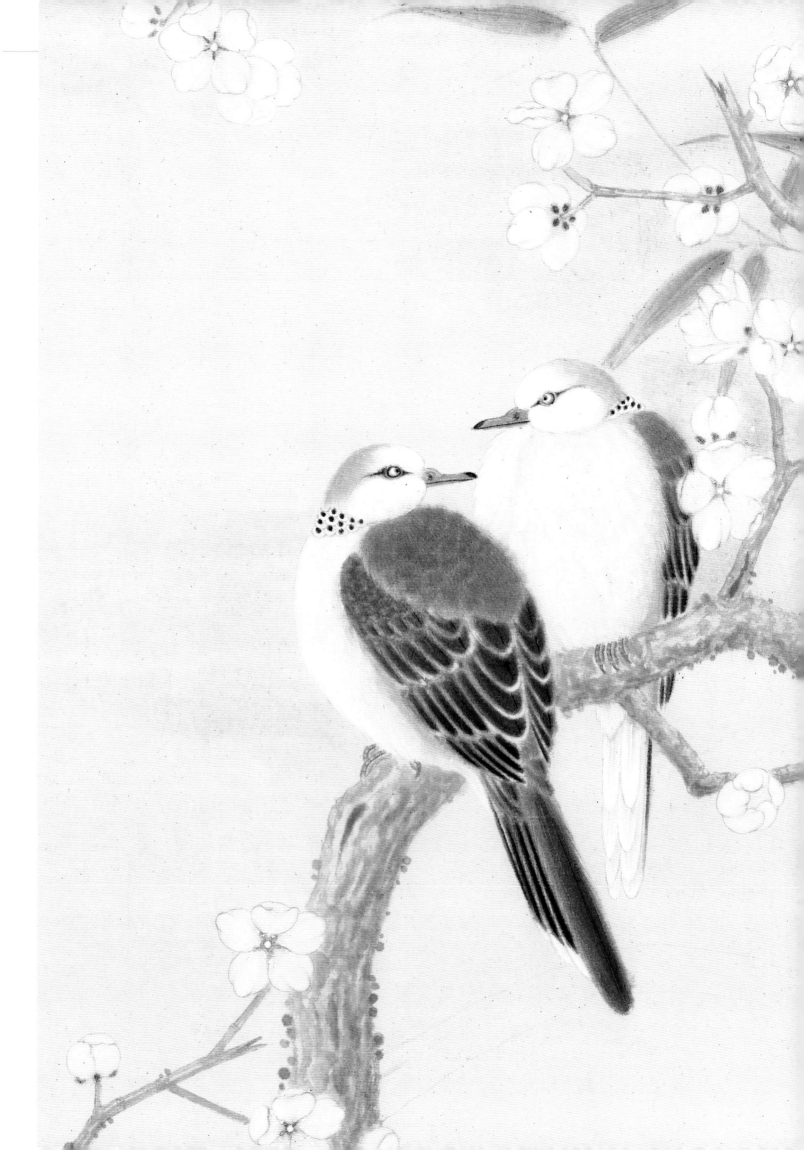

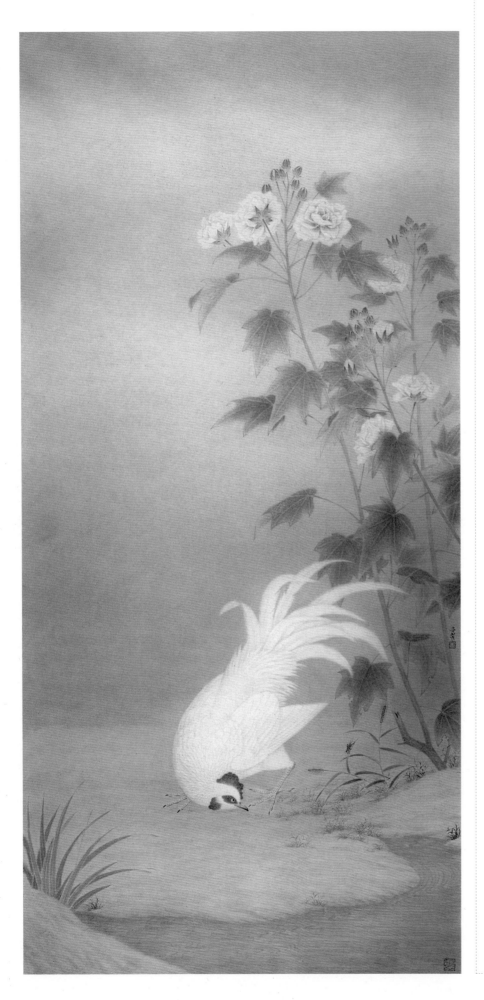

感受自然

　　传统工笔花鸟画（宋元时期）重视的是视觉上的"自然之境"，花鸟竹石在大自然的包容里尽显其自在的外相，但对于当下一个信息网络发达的时代，我们的社会也是形形色色的，所接受信息的方式随之改变，我们的思想也在随着变化。在喧闹的城市中，现代艺术盛行的时代，我们偶尔回到大自然的怀抱，那些花花草草让我觉得是那么的安静，那么的高贵。

　　我觉得艺术的表现要符合自己的感受和感觉，就是你在欣赏自然中的一草一木的同时要善于发现美、感觉美。清晨一缕阳光照进树林，梅花散发着清香，梧桐上的鸟儿静静地睡着，让你有一种对自然的亲近和融入其中的感觉。体态富贵的白鹅和火烈鸟让我想到了高贵和纯洁。有了对自然的认识、体会，根据自己的体悟，通过手中的笔墨把它们表达在纸面上，如何表现样式和审美区别于他人，就要看你如何把自己的感悟和观察方式呈现出来。将对它们的这种感受表达出来是我唯一能做的，当然我做得还不够，我会尽我所能的！

←
清秋逸趣　151.5 cm×73 cm　纸本设色　2012年

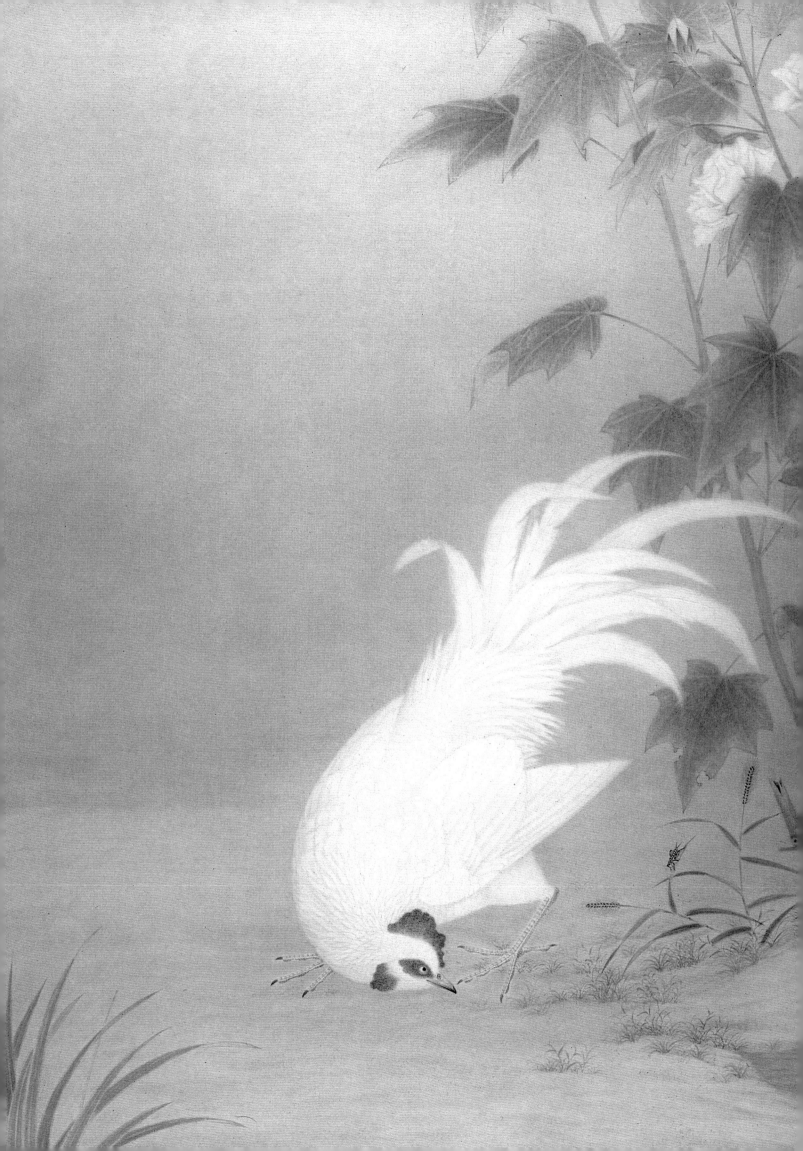

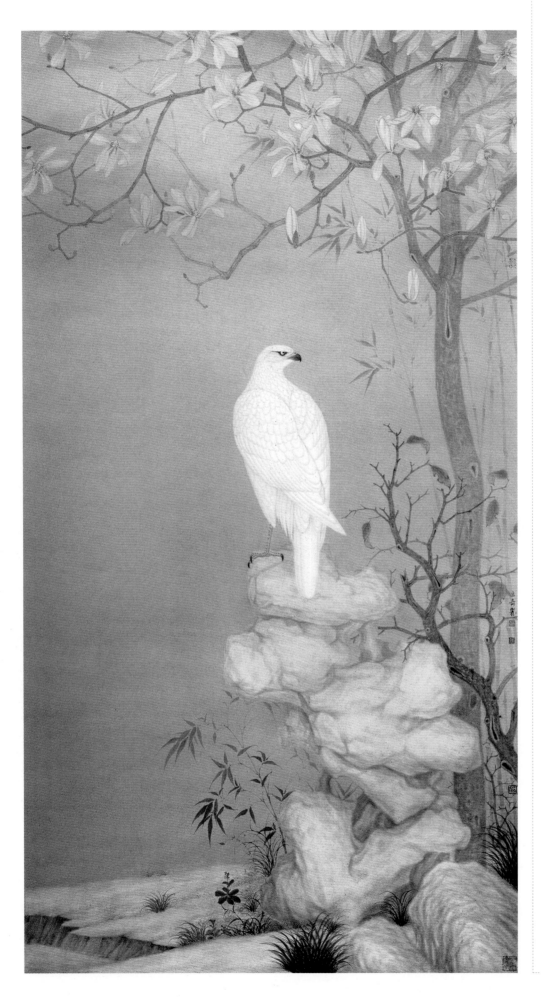

我吸收了宋人严谨工细的用笔，在黑白灰的音符里利用墨象的变幻来塑造物象，体现一种无人空间，一种近距离的印迹，同时加强了意境的营造，注重画面的构成感，以此来表达自己的感悟。

从孩提时起，受父亲的影响，我对于绘画就已经甚感兴趣。父亲是一个对画痴狂的人，常邀画友一同交流品鉴，而我则是经常在他的画桌前玩弄笔墨纸砚，从涂鸦邻家的白鹅，到临画齐大爷的作品，不亦乐乎！似乎只有用线条和色彩才能表达这份稚拙的情感。虽不成形，但对于笔墨和纸的特性有了极好的控制感，这也与我偏好在生宣上绘工笔，对其有着些许情愫与独钟相关。凭着对笔墨纸砚天生具有的独特的敏感和摆脱不了的依附，在艺术风格多元化的今天，探求属于自己的、个性化的艺术表现方式，将蕴含的思想感情完全融入自然界的一草一木中去，呈现出一种静默的诗情。

←
孤飞一片雪
150 cm×80 cm　　纸本设色　2013年

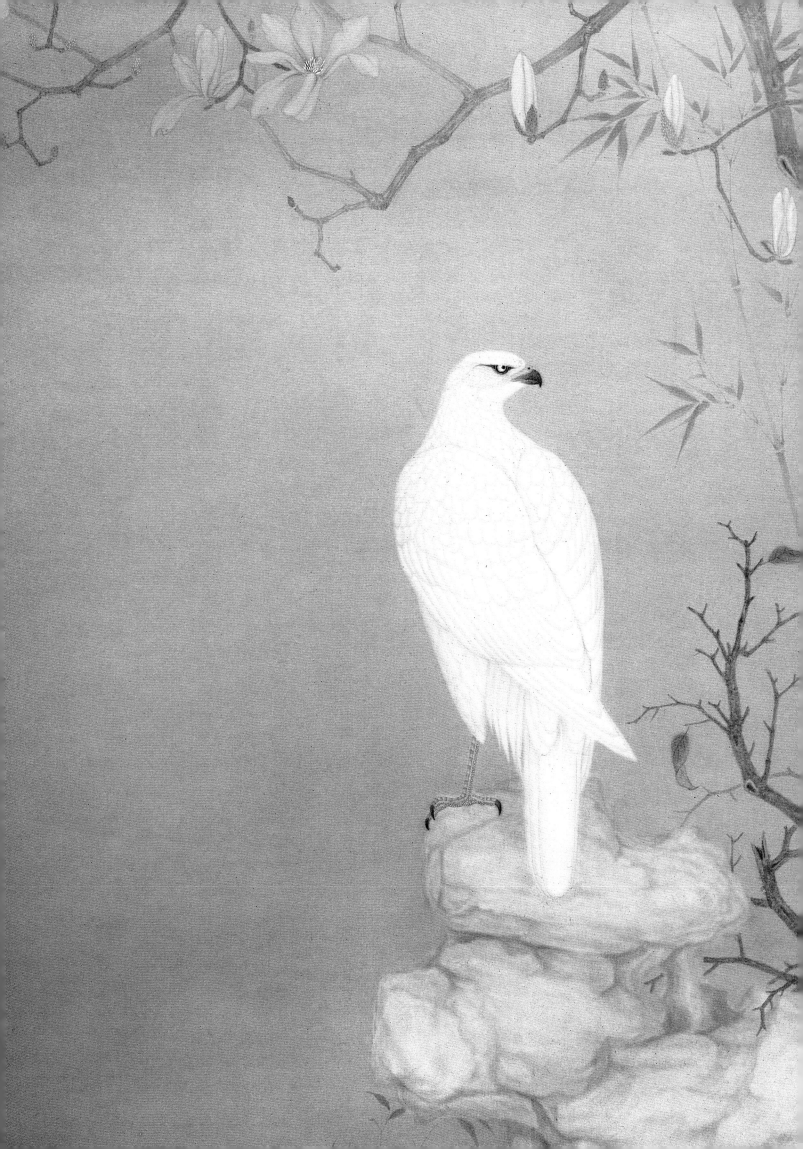

许晓彬

又名植之。1971年生于广东揭阳。2007年毕业于广州美术学院中国画系，获硕士学位，师从方楚雄教授。现任教于广州美术学院中国画学院，为中国美术家协会会员、国家一级美术师、中国画创作研究院青年画院副院长、广东省美术家协会中国画艺委会委员、广东省中国画学会理事、广州画院外聘画家、广州国家青苗画家培育计划专家组专家。

参展情况

1999年　第九届全国美术作品展
2007年　第三届全国中国画展
2007年　庆祝中国人民解放军建军80周年美术作品展
2008年　第三届中国北京国际美术双年展
2008年　纪念中国改革开放30周年全国美术作品展
2018年　一脉相承——广东40年工笔画精品回顾展

作品获奖

2009年　作品参加第十一届全国美术作品展，获作品提名奖
2010年　作品参加第十六届亚运会"激情盛会·翰墨流芳"全国中国画展，获优秀奖（最高奖）
2012年　作品参加广东第二届青年美术大展，获优秀奖
2014年　作品参加庆祝中华人民共和国成立65周年广东省美术作品展览，获优秀奖
2018年　作品参加首届广东省美术教师作品展，获二等奖
2018年　作品参加40年40件广东中国画（细笔）"时代印记"，获精品奖

个人作品展

2013年　当代实力派·许晓彬中国画作品展
2015年　清新野逸·许晓彬中国画作品展
2016年　清新野逸·许晓彬中国画作品展
2017年　得趣——许晓彬中国画小品展
2018年　清新野逸·许晓彬中国画作品展
2019年　清新野逸·许晓彬中国画作品展

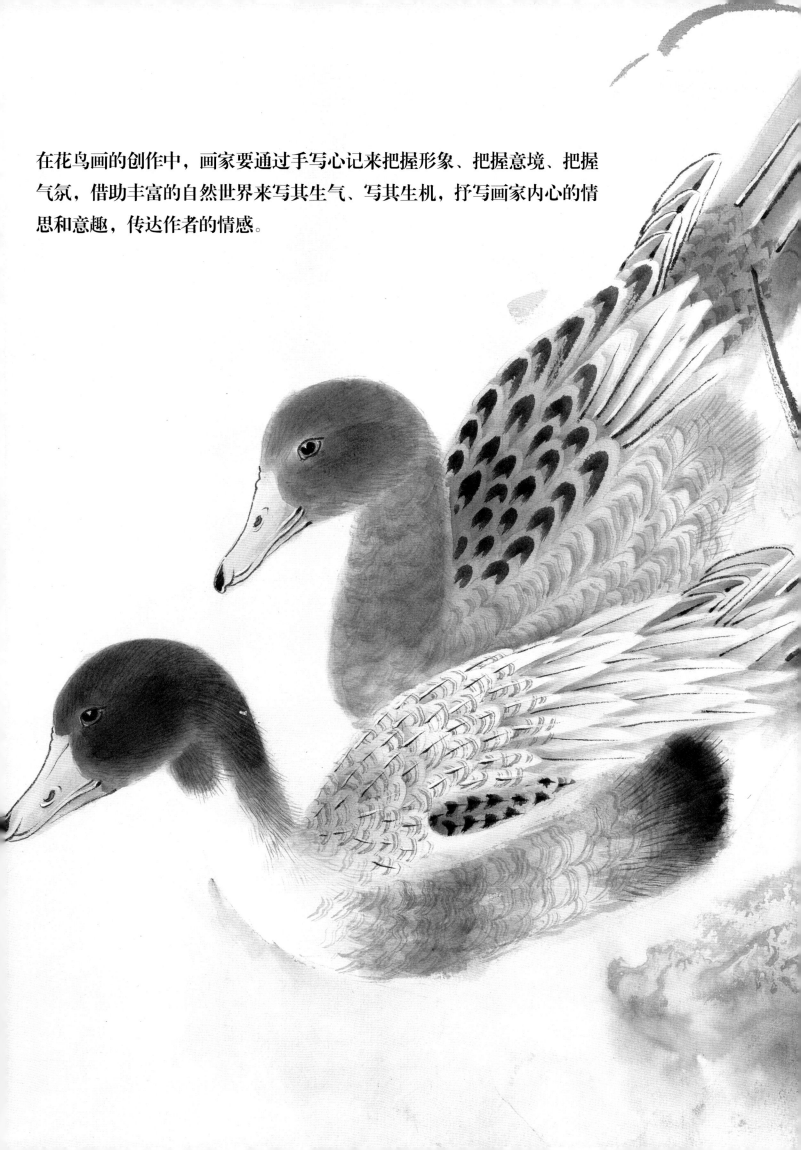

在花鸟画的创作中，画家要通过手写心记来把握形象、把握意境、把握气氛，借助丰富的自然世界来写其生气、写其生机，抒写画家内心的情思和意趣，传达作者的情感。

工写之间

　　沈括的《梦溪笔谈》记载："徐熙以墨笔画之，殊草草，略施丹粉而已，神气迥出，别有生动之意。"如果结合存世的徐熙画作《雪竹图》来看，"生动"二字，无疑是评价的关键词。谢赫的《古画品录》所举"六法"，亦以"气韵生动"为首。但"生动"并不单纯地等同于"写实"。在百年来的美术史进程中，我们看到了艺术随着时代变化而变化的必然性——中国画经历了巨大的嬗变，逐渐从古典形态向现代形态转化。

↑ **霜泊清远**　32.7 cm×66 cm　纸本设色　2016年

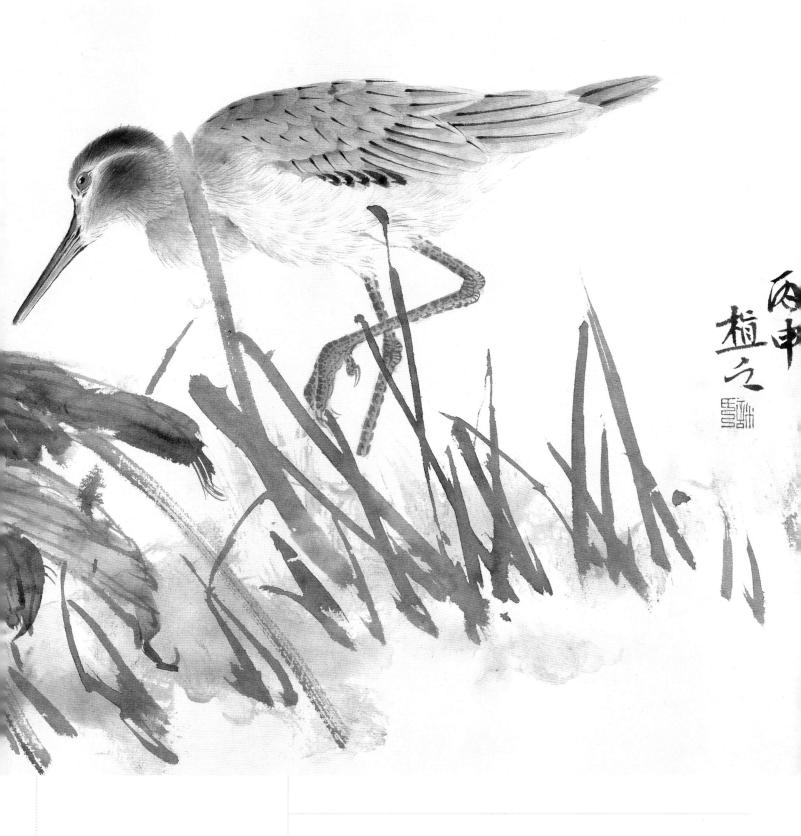

在这个过程中，"写实"观念的冲击伴随着中华人民共和国成立后美术教育的现代化而产生了广泛的影响，"写生"更是成为中国画创作的重要手段。

　　在花鸟画的创作中，画家要通过手写心记来把握形象、把握意境、把握气氛，借助丰富的自然世界来写其生气、写其生机，抒写画家内心的情思和意趣，传达作者的情感。在形象的塑造中，在立意下写自然生气、凝自然之意，追求比自然对象更具特色的艺术造型。经过在主观审美意识支配下对自然对象的选择与改造，适应了花鸟画带着自己的审美原则主动地塑造对象的审美要求，使内容在保持了自然美的同时又融入了强烈

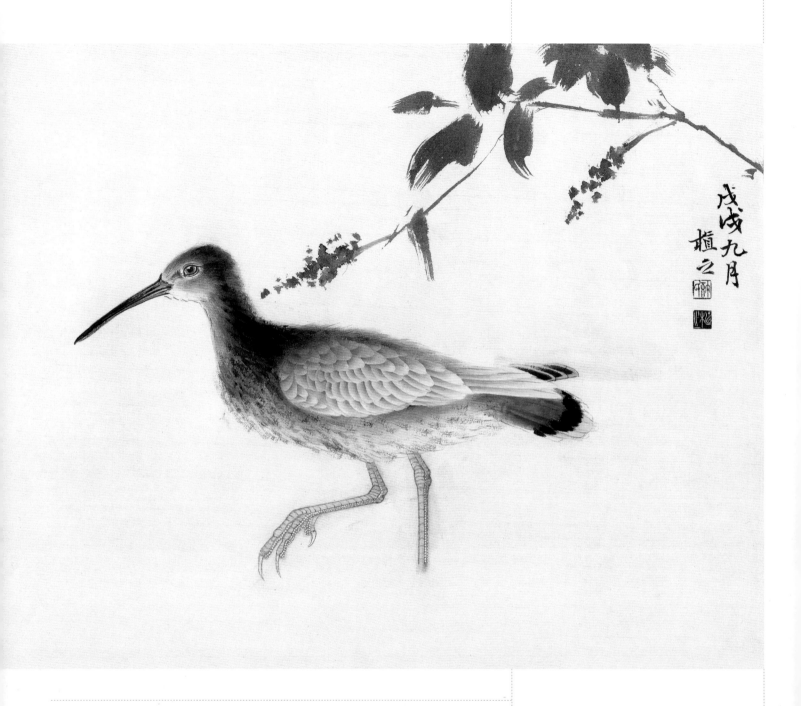

的个人情感和个性特征。

当面临花鸟画如何表现内容的问题时，艺术家必须具备严格而高超的造型手段和能力。形是传情达意的主要依据，是花鸟画最基本的表现手段。中国画的造型是在写意理论指导下的意象造型，具有主观与客观、表现与再现、具象与抽象的多重性。在生活中提炼出典型形象，把生活中的真实经过艺术加工创造出的艺术形象，应该是具有自己审美主张的形象。

在写生中创造的典型形象，如何提炼、如何概括、如何表现，都是凭借对自然界新鲜的感受有感而发的。这些都是在面对现实、面对最生动的形态和最新鲜的感受的过程中完成的，充分地反映了自然物象的生命精神和画家鲜活而生动的主观意识。创造典型形象是艺术再造的过程，是从自然形态向具有个人风格的艺术形态转换的关键所在。这样的形态既生动又典型，既深入又有表现力，这是单凭想象怎么也编造不出来的，是既有生命又富于内涵的绘画最基本的语言。

↑ 新秋写兴之一　33 cm×44.5 cm　纸本设色　2018年

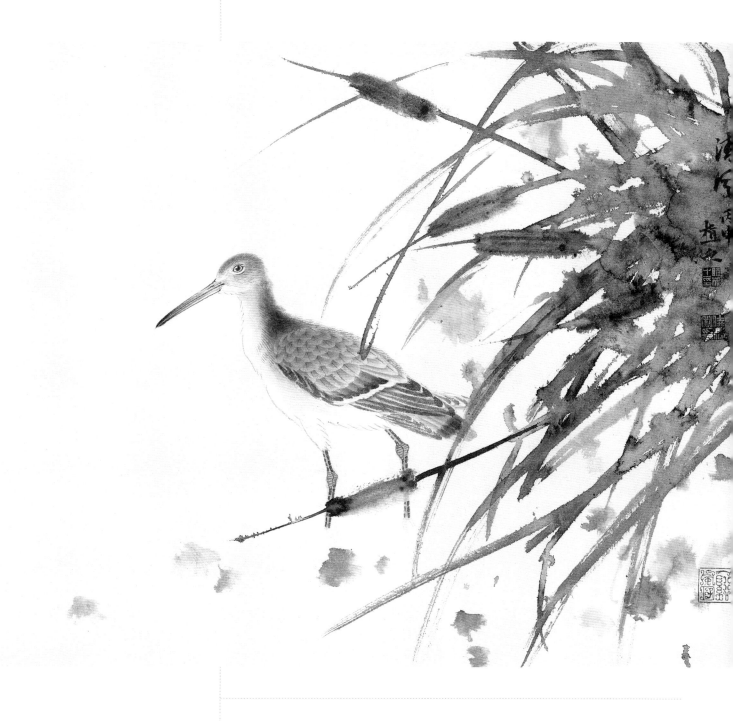

↑ **清风** 46.2 cm×58.5 cm 纸本设色 2016年

　　我个人倾向于在工、写之间做一些工作。工笔画严谨细致的描绘带来丰富而精彩的、识别度高的艺术形象，但它在造型、设色、布局、技法等方面具有很强的程式性，容易产生呆板的现象，难以达到写意的效果，无法更好地发挥墨的性能。写意画用笔纵横交错、变化多端，富有气韵，但须建立在严谨的画面结构上，否则容易变成一盘散沙。如果在技法上能更好地控制工与写在画面中的比例，工笔画的写实与写意画的传神将使作品具有更好的视觉效果与更大的可读性。

　　没有视觉造型的个性思维模式就没有新颖的个性造型语言。因为视觉形象的提炼不是一种简单的描摹物象轮廓而得到的视觉形象的实体，它应该是作者视觉感悟之后的一种经验上的把握、一种精神创造，是画家超然领悟了自然真意而创造出来的形象。同样，对视觉典型形象的选择与提炼是在画家内心情感和意趣得到印证的观察过程中对自然形象加以夸张、概括而塑造的，它不再是强调视觉主体的简单刻画。以"写生"获取形象，以"写意"驾驭画面，正是发现、培养这种个性思维模式的有效途径。

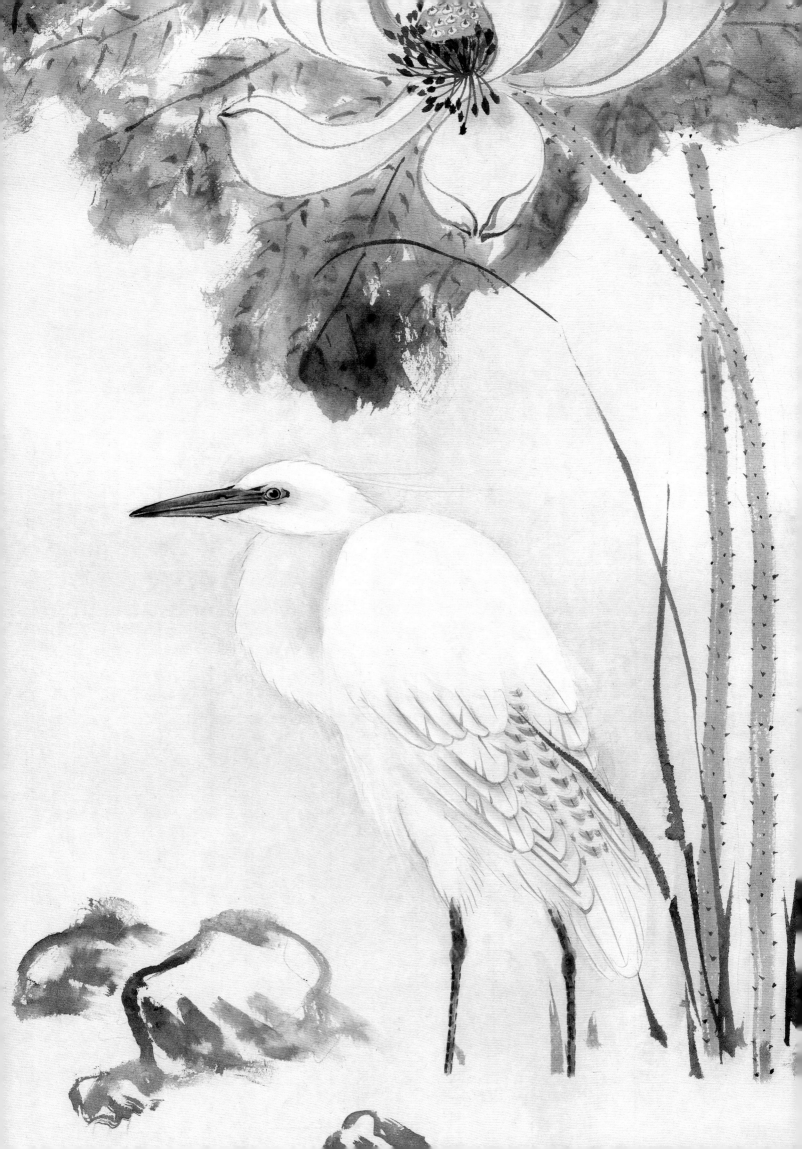

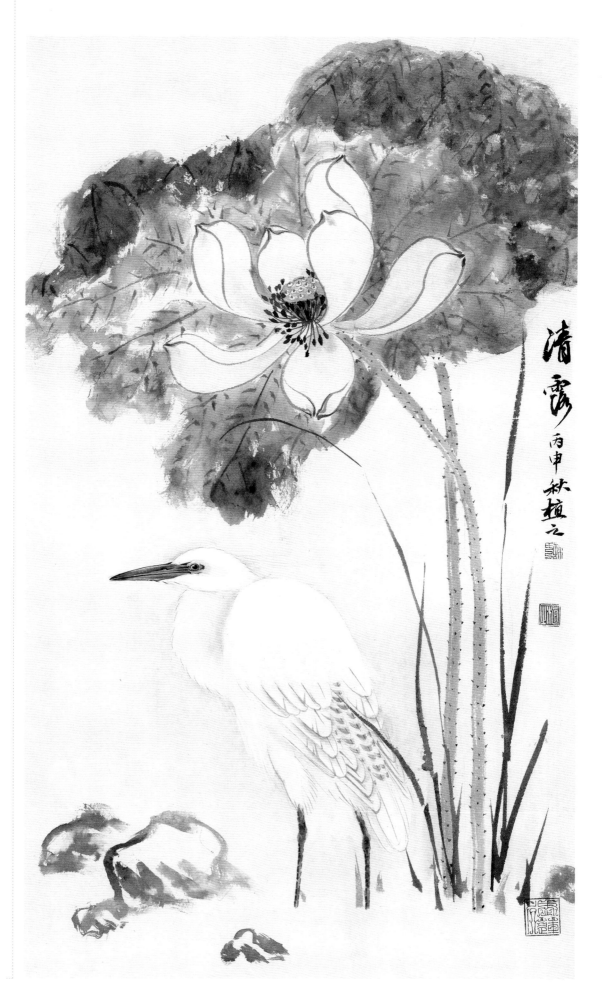

清露
丙申秋植之

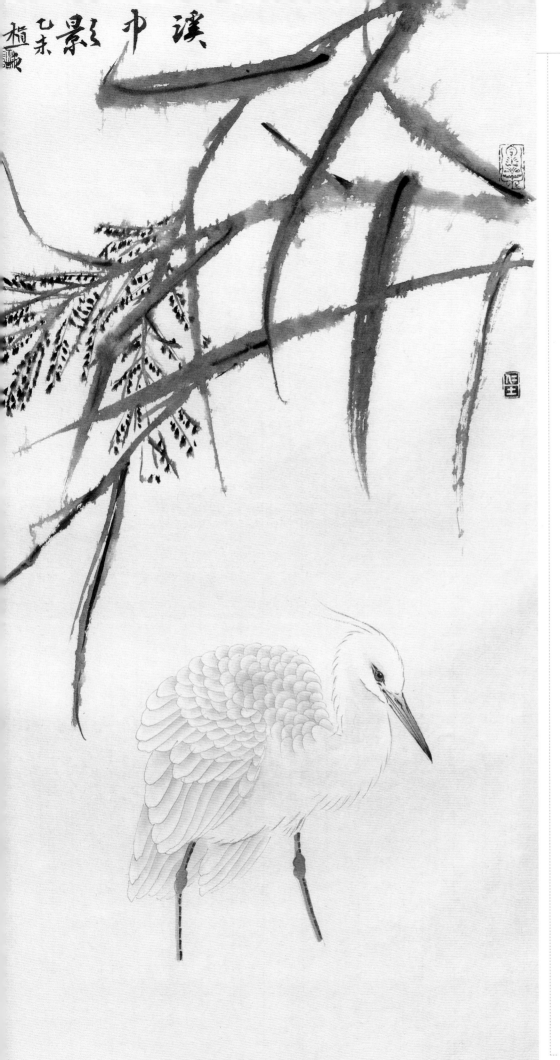

溪中影　66 cm × 32.7 cm　纸本设色　2015年

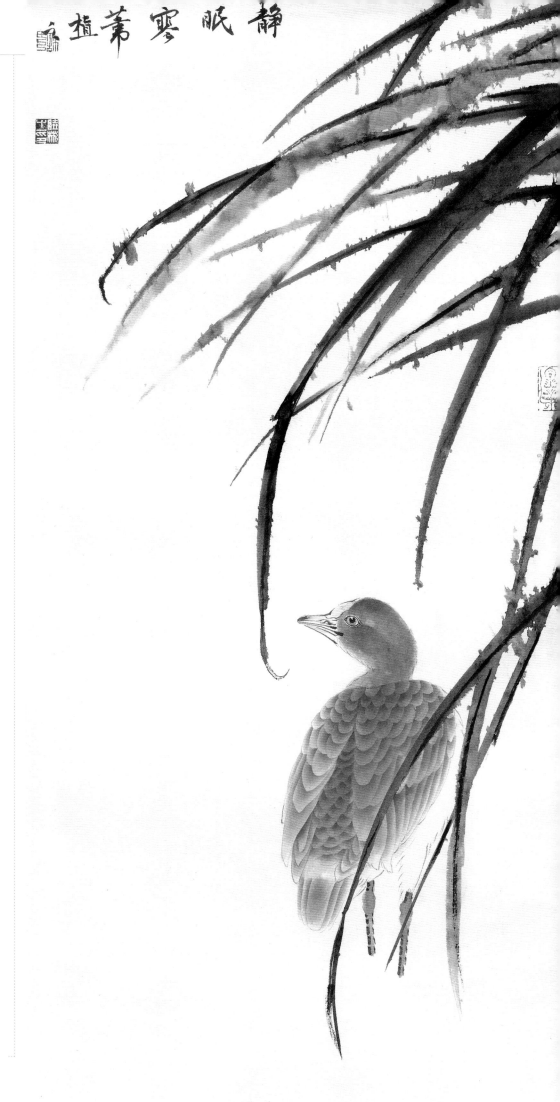

静眠寥苇

一 静眠寥苇　66 cm×32.7 cm　纸本设色　2015年

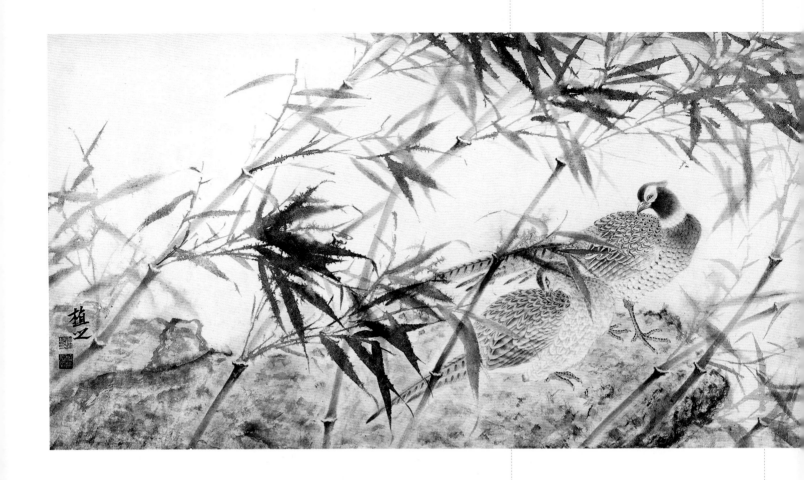

玄色至上

　　"水墨"是中国传统文化的代表性元素，是一个已经得到普遍认同的基础概念。潘天寿先生撰写《中国绘画史》时，在前言部分早已一语中的："东方绘画之基础，在哲理。"中国画的产生和发展是与中国画传统哲学息息相关的，其意境衍生离不开中国传统文化。儒、释、道共同作用于传统艺术，从而造就了中国画独特的艺术特征和艺术个性。它凝结了中国上下五千年各大绘画名家的灵魂与精髓，是中国特有的艺术种类，其根本的构成原因和社会的存在基础与其他国家的艺术形式完全不同。

　　在中国画中，用墨为黑，留纸为白，不同黑白层次的墨色与笔法结合成为核心的表现手段。简单的黑、白、灰的用色，组合出变化多端、无穷无尽的韵意。水墨的黑白在画家与观者的眼里不仅仅是两种颜色之间的润化渲染，更是一种能够表达意象境界、丰富感受的视觉语言。人们凭借着丰富的视觉经验，可以将黑白变成丰富的色彩。张彦远说："草木敷荣，不待丹碌之彩；云雪飘扬，不待铅粉而白。山不待空青而翠，凤不待

↑ 微风翠影　42 cm×128 cm　纸本设色　2008年

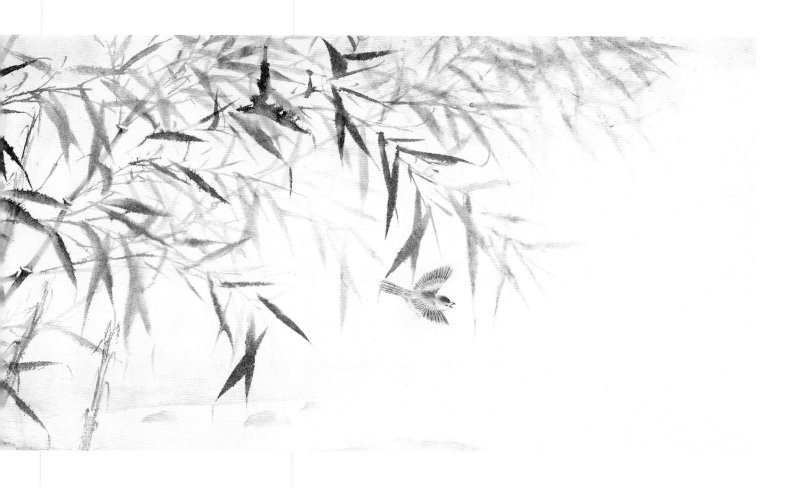

五色而绮……"这正是对"运墨而五色具"的最好诠释。杜甫对韦偃画松咏道:"白摧朽骨龙虎死,黑入太阴雷雨垂。"从前人的话语之中,从古代哲学用简单因素解释天地万物的取向中,我们可以看到水墨与黑白这些基础因素在中国画的创作过程中起到的决定性作用。

重视水墨并不代表摈弃色彩,正如写意同样有形、工笔传神那样,水墨也有极俗,重彩也可极雅。但在我的艺术取向中,色彩必须建立在以水墨为核心的画面架构之上。我在创作的过程中亦多次使用色彩来调整画面并营造视觉效果,但始终以水墨为主、淡彩为辅。以墨易色的水墨渲染,其所表达的情调和意境更为淡雅和宁静,将常见的双勾填色直接用水墨或颜色点染出来,率意的笔意点染挥洒,兼工带写,使画面洋溢着生动而潇洒的野逸,以求自然与野逸之趣。其形象的刻画不求细节的真,往往以虚为实,笔简意足地来表现花卉离披纷杂、疏斜历落的情致和态势。题材多取江湖汀花、野竹水鸟、渊鱼溪虾、芭蕉松石,等等,生意盎然而不雕琢,虚实相生,使无画处皆成妙境。

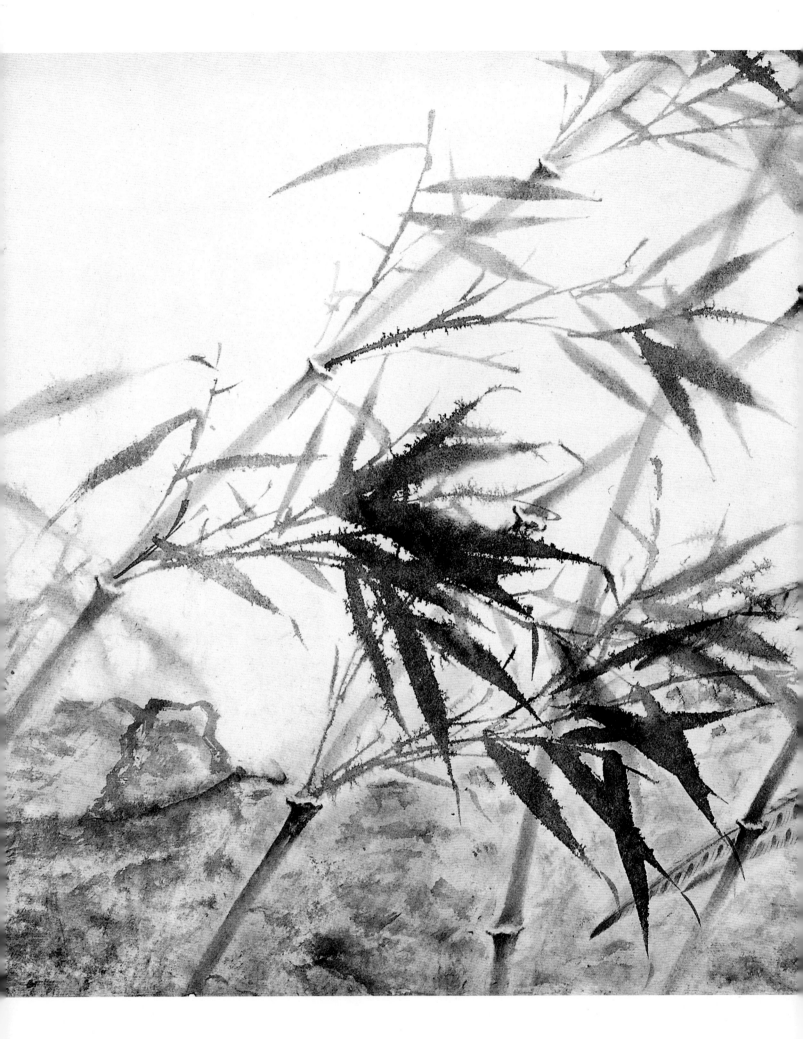

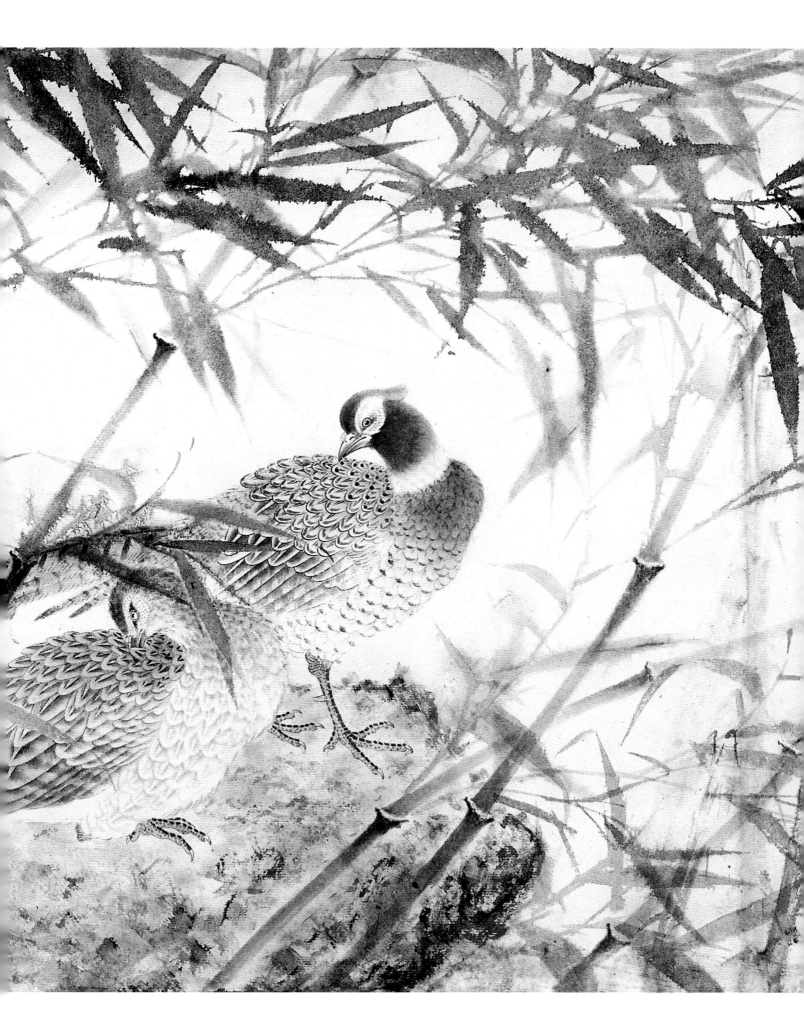

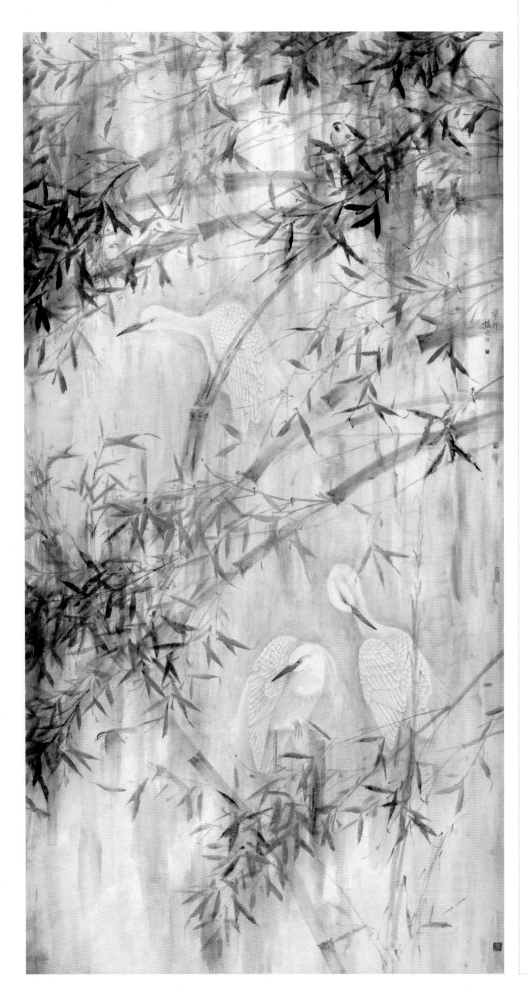

情景交融

　　我们所说的中国画的意境问题，其实苏轼在《书摩诘蓝田烟雨图》的一则题跋中早已讲得十分明白。他在评价王维时说："味摩诘之诗，诗中有画；观摩诘之画，画中有诗。"从此，这句话成了文学艺术界一个流行的著名美学命题。一面是诗，一面是画，诗就是画的精神，画就是诗的延伸，诗化的神韵转换所有欲表现之对象。以自己的眼睛观察世界，以心灵感悟世界，以自己的方式转释生活，独具慧眼，另辟蹊径，这就是个性风格的真正含义。把观察物象过程中的灵感转化为视觉语言形象，达到神遇而迹化，也就是一种精神的视觉形象转换。

←
疏林细雨　230 cm×120 cm　纸本设色　2011年

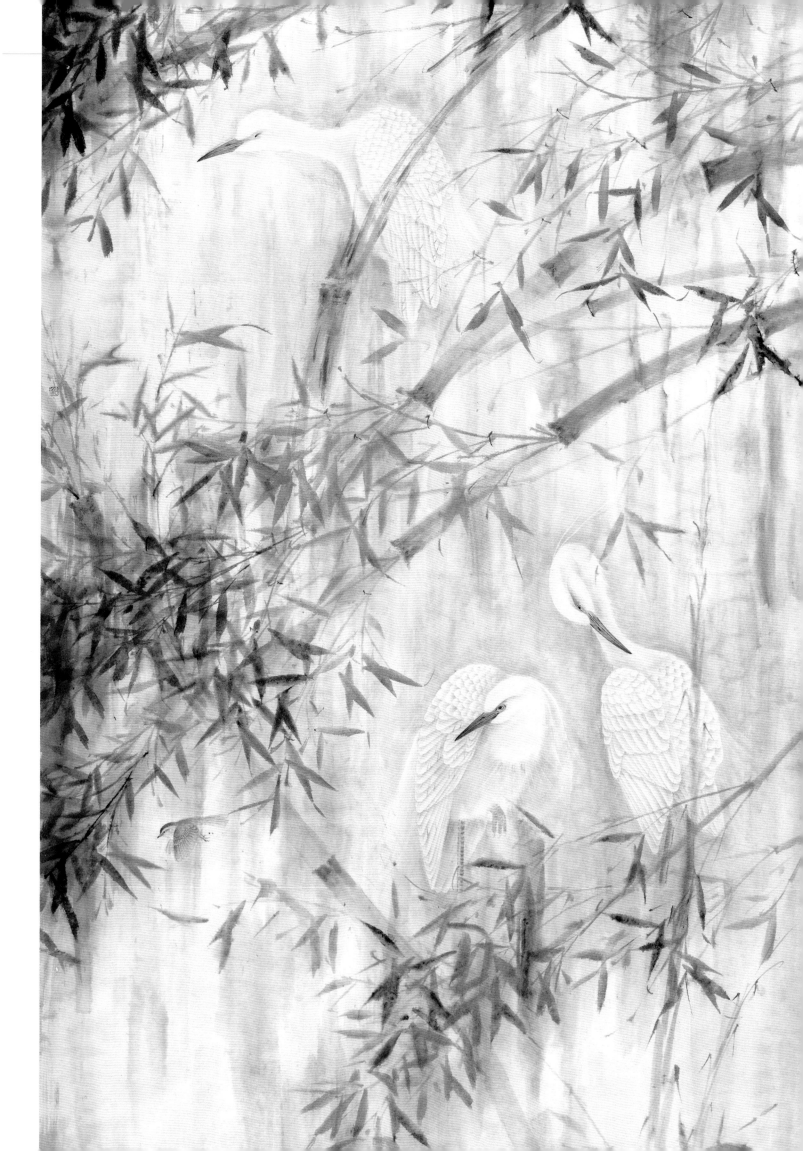

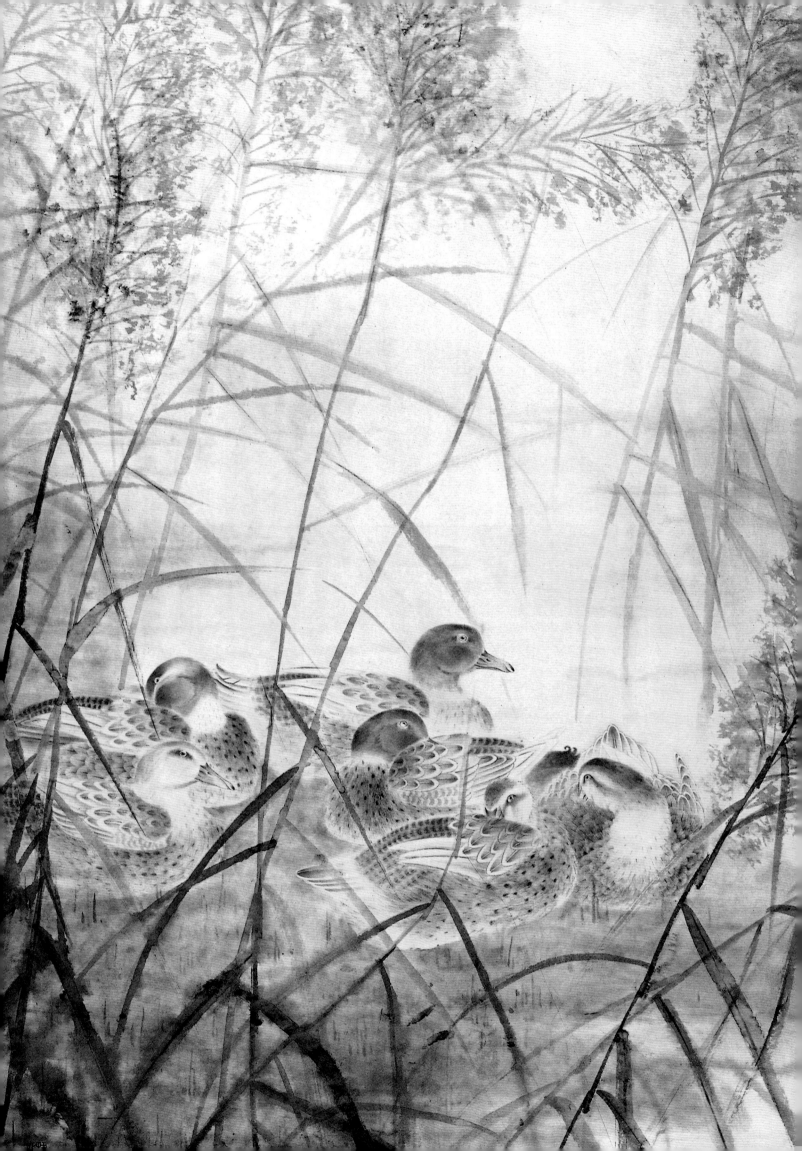

花鸟画的创作重笔墨技巧的锤炼。笔墨技巧是一种优美的艺术语言，但它是在表达一定的思想、意境时才用的。如果离开一定的思想和意境的表达，形式就无所依附了。在现阶段的艺术探索中，我主要是以山林乡野作为作品的探索方向。这一文化心理的源头可以追溯到返归自然的老庄哲学。山村溪谷的生活充满优雅的情韵，草木轻柔的枝条相连差落、生机勃勃，清泉奏出悦耳的乐章。将此情此景置于画中，有如居于如此恬淡宁静之境，远离了都市中的喧嚣俗韵。另一方面，山林乡野又有多层面的"雅"的气韵。甩落俗情、远离纷攘的情结，普遍而长久地存在于历代至今的文人与画家心中。探讨这一情结，在当下依然有其价值所在。

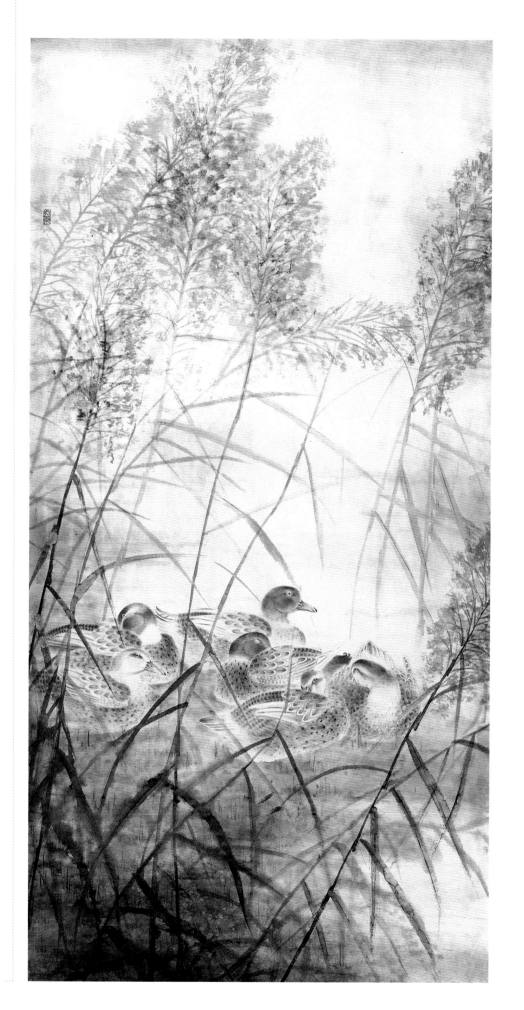

→
幽谷烟岚　174 cm×84 cm　纸本设色　2007年

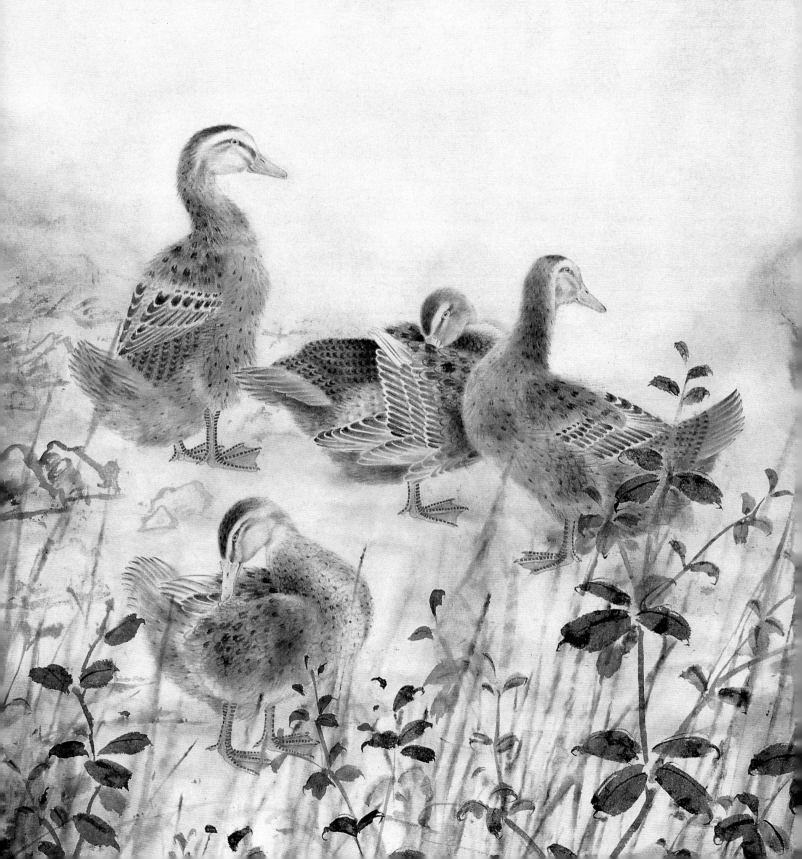

山水画中的境和花鸟画中的情揉搓在一起，这里需要艺术家长期的修为和对生活细心的体会。如果只是从形式上考虑画面的有机构成，这将成为舍本逐末的行为。情境的交融必须来自真实的生活感受与内心情感，有了心中的世界才有笔下的世界。画面上的精致并不是一种简单的细腻或技术的工整，一件好的作品不仅需要有感性，还要有理性，这样才能满足观者的需求，才能唤起观者的共鸣。

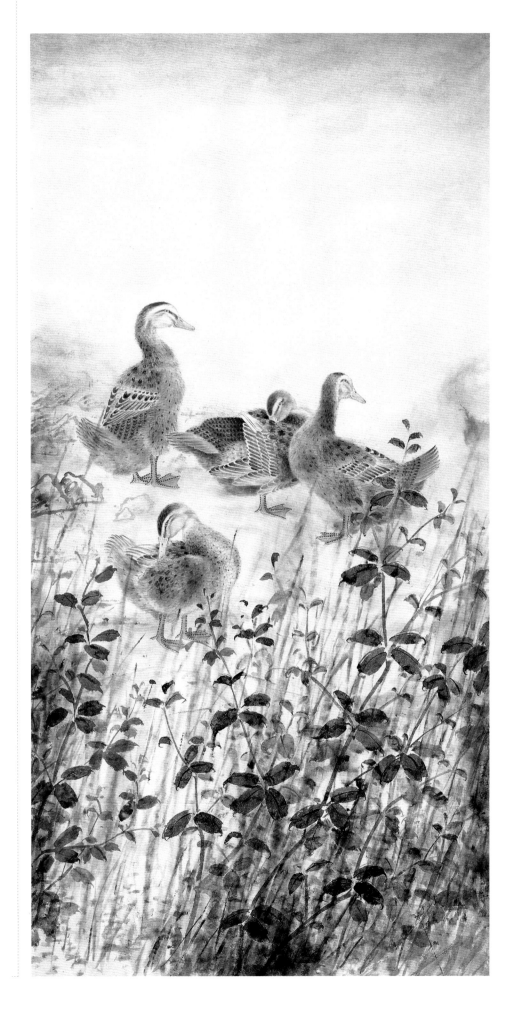

微风晓露　174 cm×84 cm　纸本设色　2007年

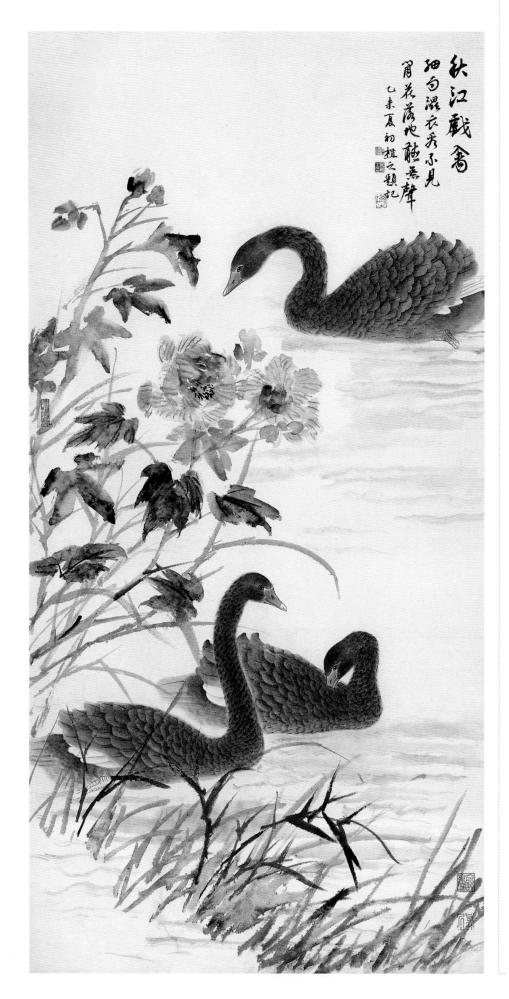

← 秋江戏禽　137 cm×69 cm　纸本设色　2015年

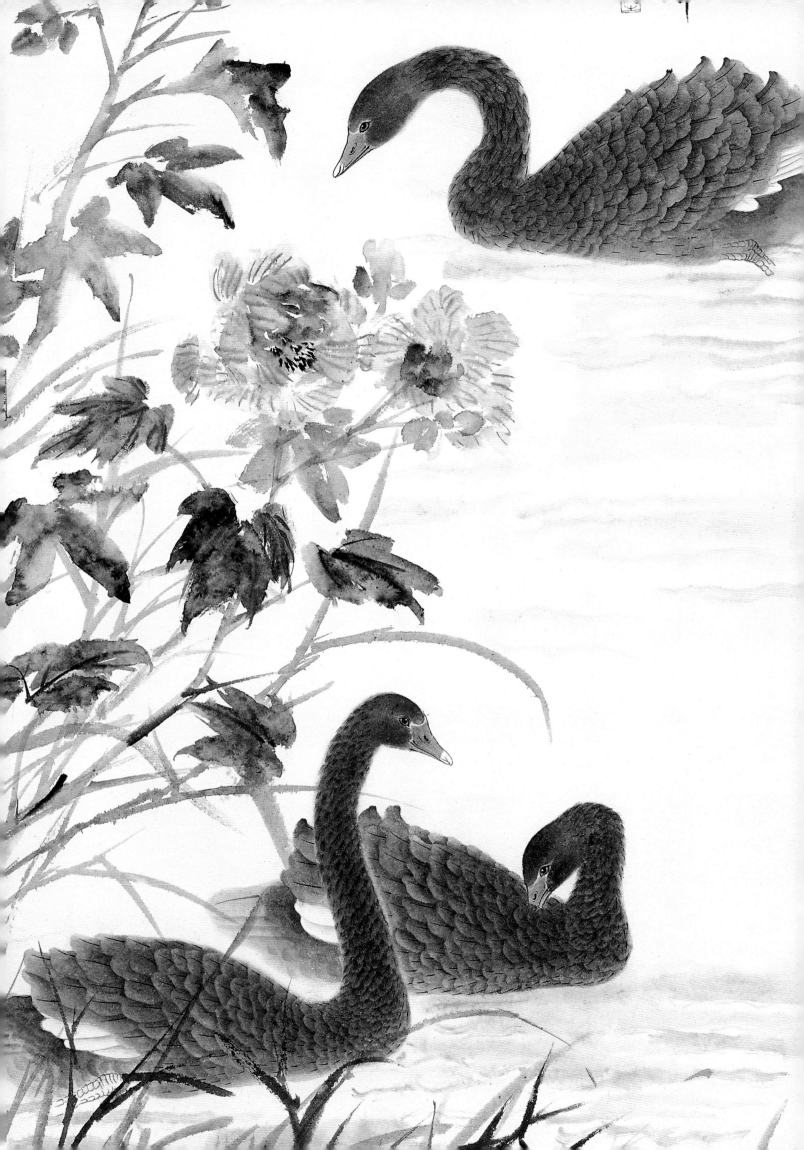

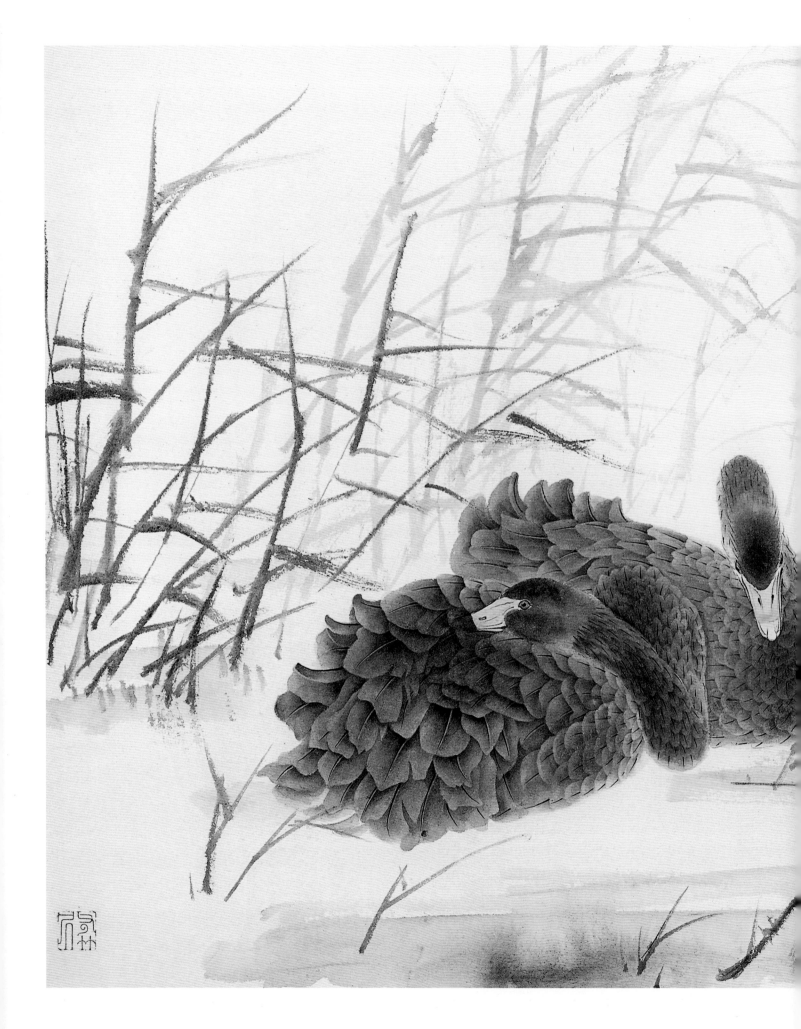

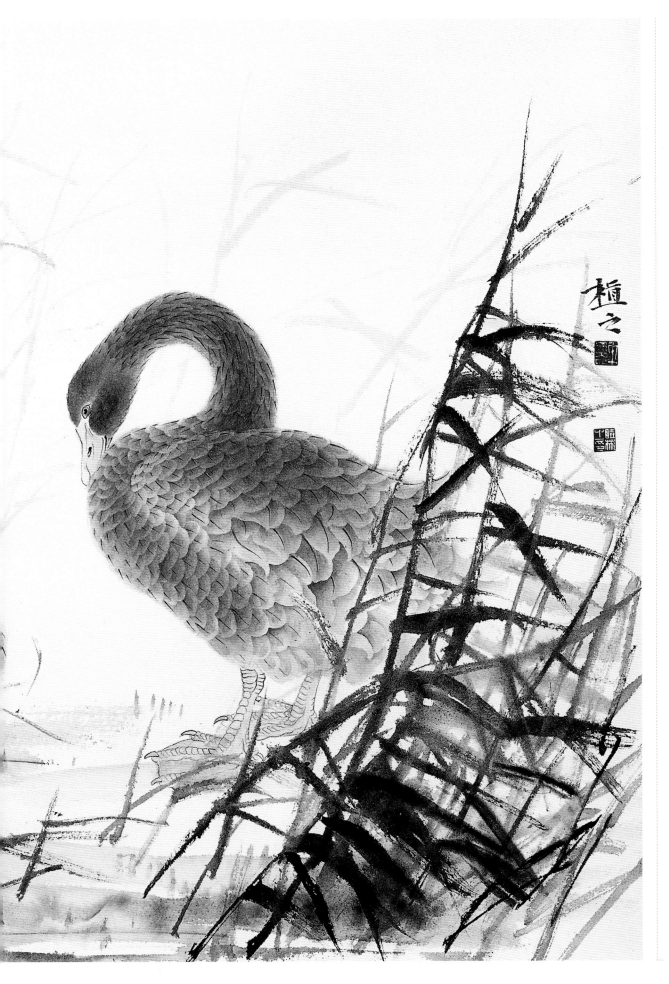

←清溪　58 cm×93 cm　纸本设色　2014年

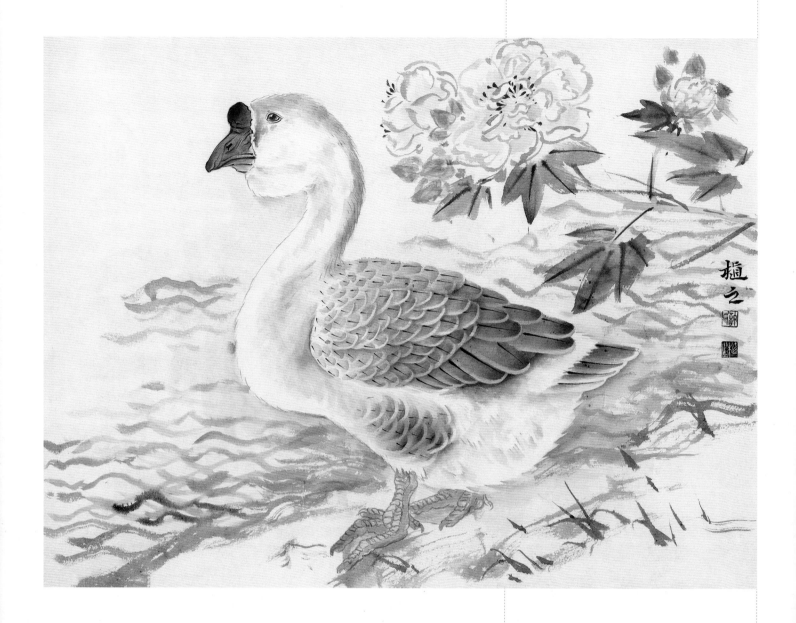

传统中国画的精神空间极受道家和禅宗思想的影响，所谓"以技近乎道"，绘画不在于表现笔墨、形式、题材和内容，而在于由此悟得画家的生命哲学观念。画家所描写的物象无不吐露出画家的心境，与其人品、学问、才情和思想大致相当，此四者相辅相成、相生相息，称为"和"。于中国画而论，缺乏审美品格在我的理解中是为"尘俗"，不屑一顾。释读许晓彬的花鸟画，至善、冲淡、清明、虚静和无欲是为精神本源，雅逸是为审美格调，皆源自气韵。"气"

↑ 新秋写兴之二　33.5 cm×44 cm　纸本设色　2018年

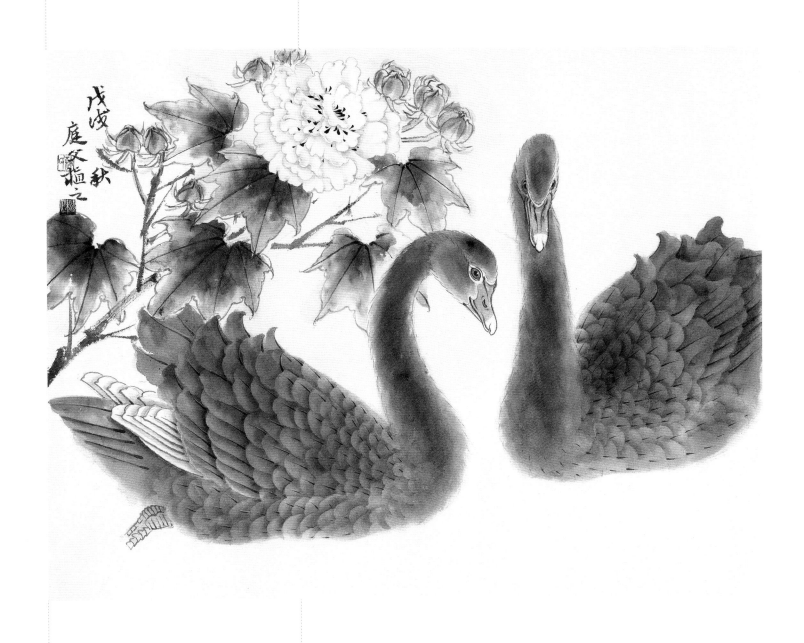

生境而 "韵" 生情，这不是眼睛所看到的世界，而是用心禅悟的 "玄同"。道家文化主张师法自然，己身至 "虚极" 而守 "静笃"，方能通达万物之理；禅宗 "修心" 趋于 "无念"，观察自然万物时心不受外界的任何影响，精神始得到极大解脱。这是我梳理许晓彬水墨花鸟画传统学理的路径，也是一个不断积累、修炼和参悟的过程。他精研笔墨情绪与形式语言的通畅，至 "中和" 的主体情节使画面趋于精致，溪草、沙汀、新篁和家禽在其世界里指向一条通往神游的道路。

（魏祥奇）

↑ **新秋写兴之三** 33 cm×44 cm 纸本设色 2018年

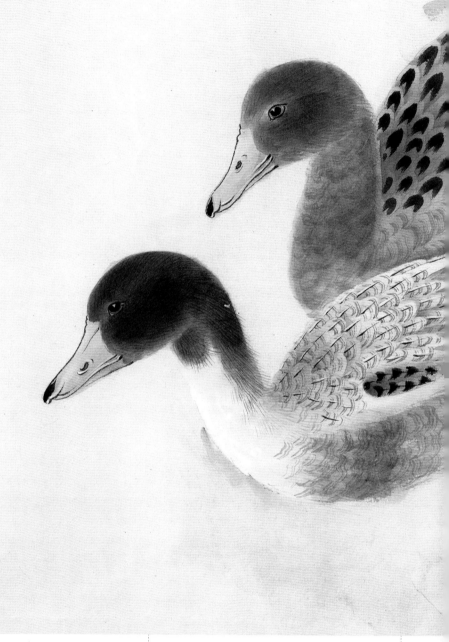

　　许晓彬坚持观察生活、发现生活的审美线索，严谨的笔墨实践功夫契合着此种细腻的绘画语言。其以"清逸"的画面感追溯着一个静谧、淡然的田园情结，构置巧思，颇有意味。细笔淡墨勾勒形体，渲染"晨雾曦光"的气氛，两者相得益彰。其着迷于描绘家鸭、家鹅这种具有禅意的形象，与竹、荷、兰、芦花、水等情物营造单纯、细腻的图景，继承了宋代院体花鸟画精谨生动的传统，结合了元代文人花鸟画追求意境的审美理

↑ 水悠悠　32.7 cm×66 cm　纸本设色　2015年

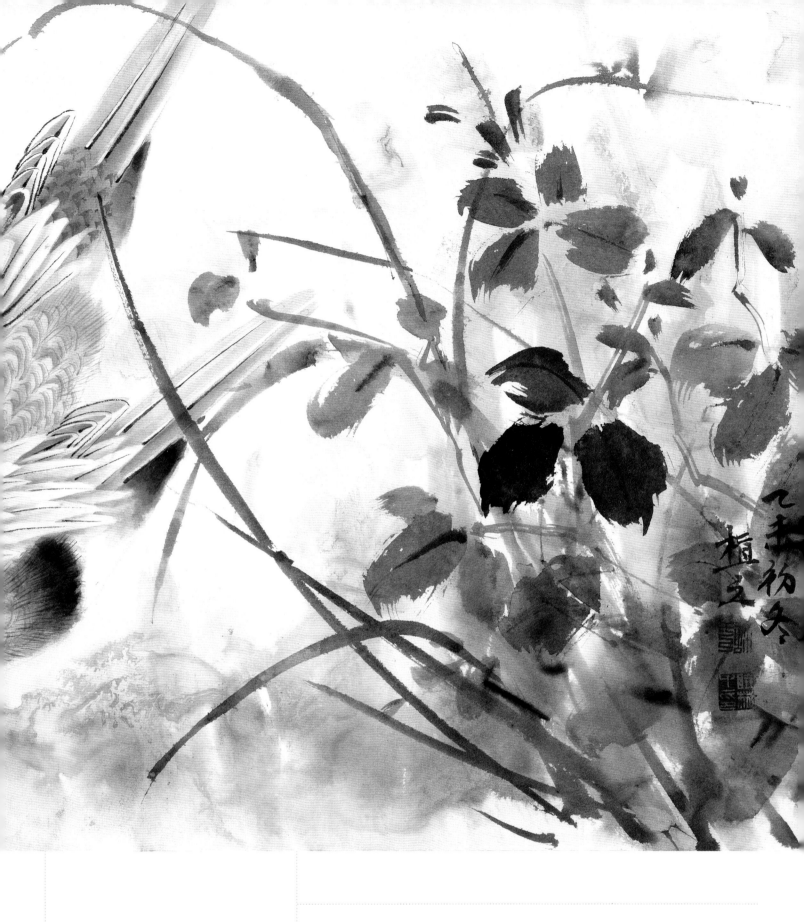

想，在清逸的风格追求中将这些日常的生活趣味雅化，清新的空气穿透画幅，演绎着沉醉的情绪。这种清丽淡洁的画风已有相当流行之势。许晓彬的花鸟画亦源自这个传统，我们能够清晰地指出以"淡"为宗的基调，他却完全摈弃赋色之法，独使墨鲜彩，一片清光怡然动人。五色目眩，此可谓去欲。（魏祥奇）

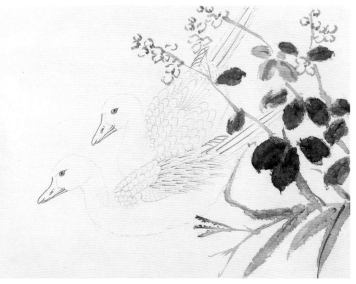

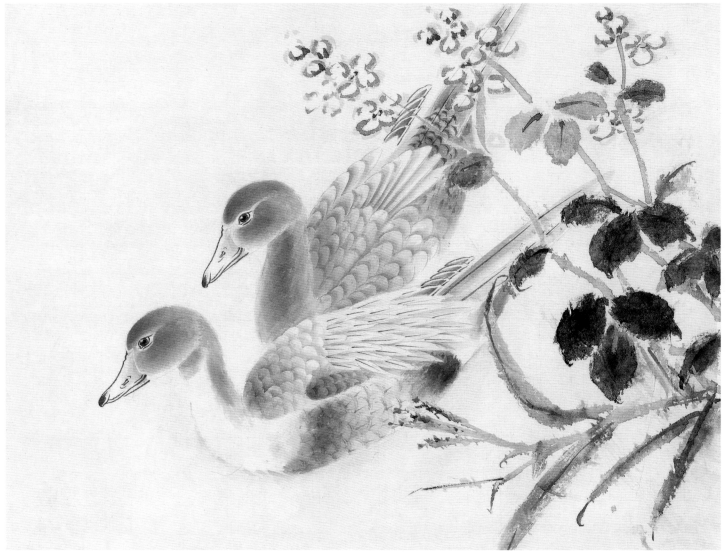

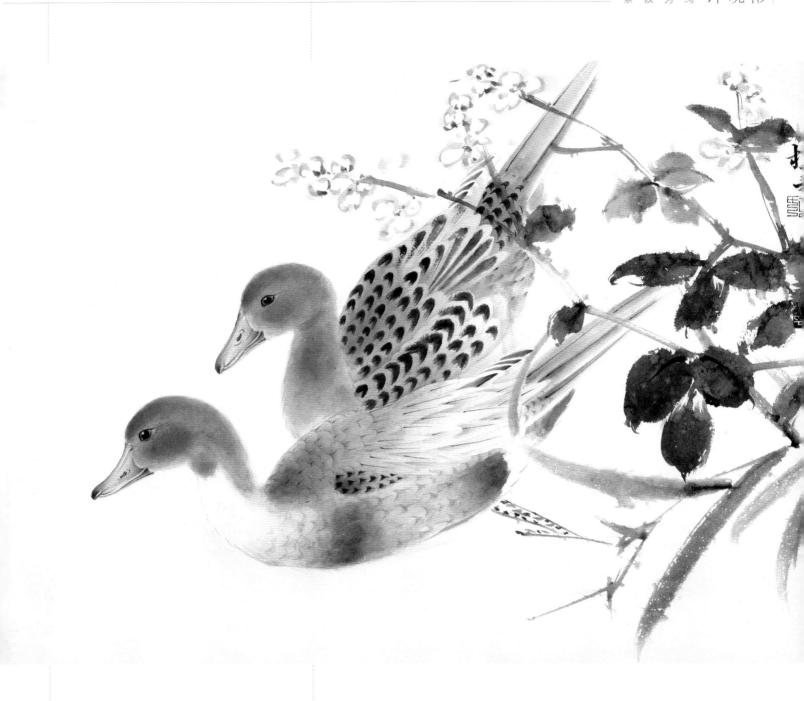

↑ **两两珍禽渺渺溪** 33 cm × 45 cm 纸本设色 2018年

创作步骤

步骤一 构思、立意，先以写意水墨法写花草，根据画面需要用笔要有干湿、浓淡、轻重、缓慢等变化，以求墨色自然交融。

步骤二 将画面中鸭子的具体造型用铅笔画好，白描淡墨勾勒鸭子，注意鸭子与花草之间相互呼应的关系。

步骤三 先以淡墨分染鸭子，注意结构空间，用笔、用墨的韵味。

步骤四 刻画细部，用少量赭石或花青罩染鸭子背部，协调画面整体性。最后，题款、盖印，完成创作。

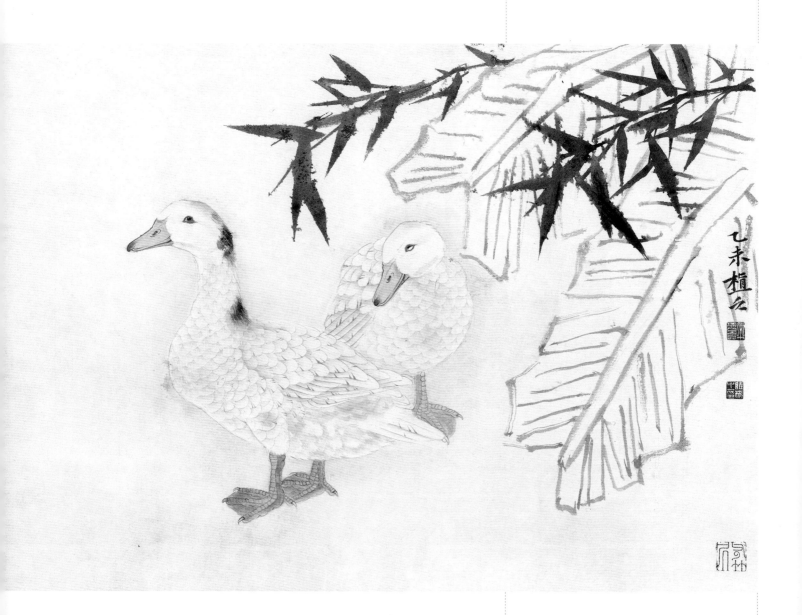

与许晓彬相熟的人都知道他有着比其他人更为浓厚的家乡情结，虽然客居广州已久，但他对家乡的风情习俗至今依然颇多循守。许氏的家乡在粤东潮汕平原，这一地区所盛产和最为常见的水禽——家鹅、家鸭构成了他笔下最为常见的表现题材。塘头屋外、竹下篱边，三五家鹅、家鸭或凫水，或休憩，或嬉戏，或曲颈向天……这一幅幅富有情趣的生活图景其实都是潮汕地区最为寻常的农家景象。许晓彬不止一次说过他的许多作品其实只不过是对他日常所看到的生活场景的描绘。是的，许氏显然从其家乡的这种寻常景物中发现了平实质朴中所隐藏着

↑ 春如露　44.5 cm×66 cm　纸本设色　2015年

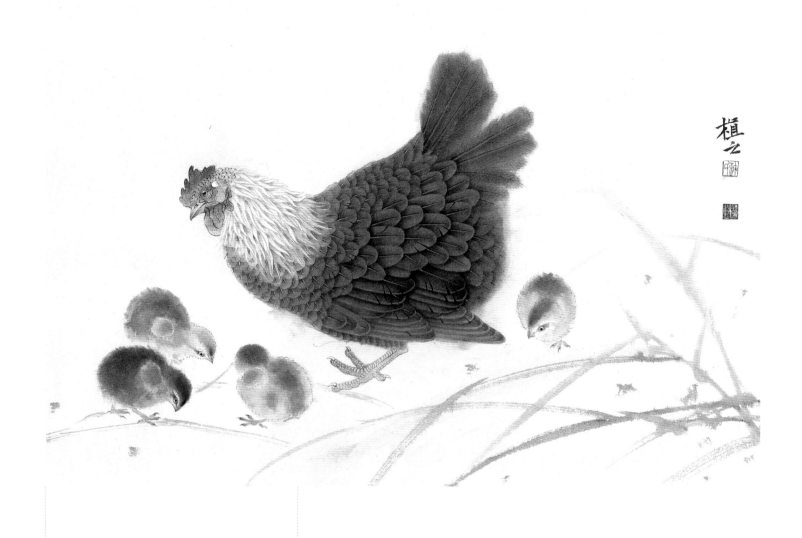

的击中其内心的别样的细腻，这种细腻既像其家乡潮州菜的"粗菜精做"，又正如他自己那不温不火的朴实中见隐秀的秉性。正是借元、明水墨花鸟画这样的传统古典画学资源，许晓彬找到了能够最大限度地展现自己生活经验、审美体验和历史文化想象的最佳契合点。已经久居大都市的许晓彬正是借绘画的方式，追寻着正在日渐逝去的生活记忆，同时，也借此追寻着日渐模糊的民族文化景象。

（陈迹）

↑ 觅幽香　35.5 cm×45.5 cm　纸本设色　2012年

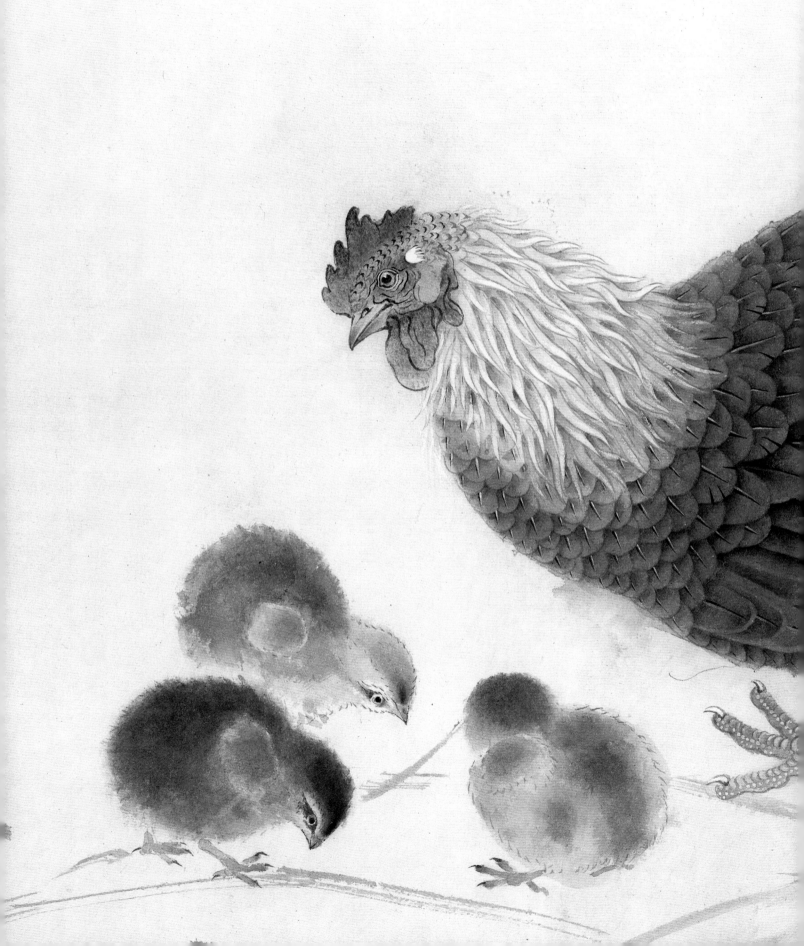

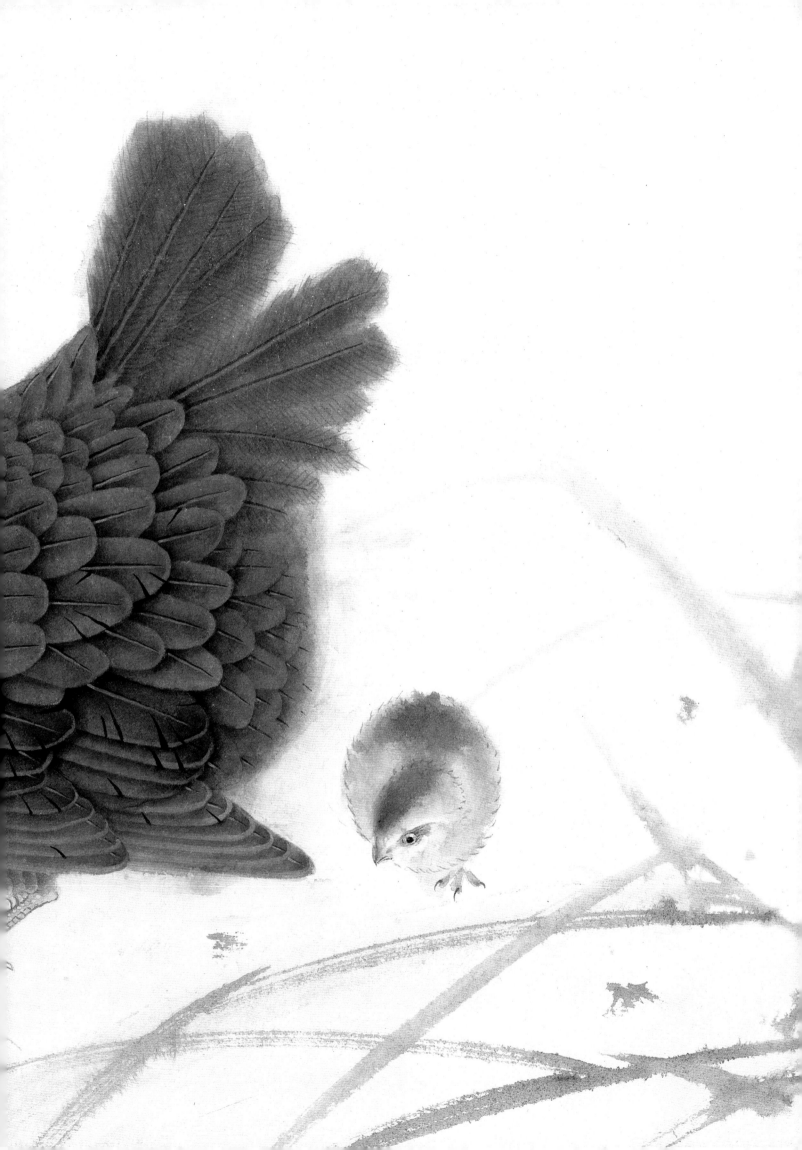

后　记

墨花墨禽不是新经典，是古法，曾经引发的是宋元之际中国花鸟画史的大变局。这一场文艺运动之后，花鸟绘事的基本面貌由色彩转为水墨，繁复变为简约，精描改为散写，贵气换为高洁，骨子里的情结也铅华洗尽，逐渐走上抒写心灵的文人画的道路。

根据英国经济史学家安格斯·麦迪森的统计，960～1280年间的中国，人均GDP由450美元增加到600美元，增长1/3。总量横向领先于欧洲，纵向不输后来的晚明。

经济繁荣，同时文化昌盛，其实难得！尽管经历了尽善尽美的两宋院体，中国绘画却没有丝毫停滞和犹豫。一位昏君，一位贰臣，一众羽士禅僧的接力助澜，让中国绘画的美学传统持续向上发展，长成伟大的形状。

好生佩服当时的画者，只用墨汁调和清水，就可以画出层次，画出质感，画出神采奕奕。而现在这么简单的画家哪里寻？

画里有时间，隔着千年。平淡天真的水晕墨章里，是只属于那个时代的干净和品味。

我很怀念。